Schmuck der Südsee

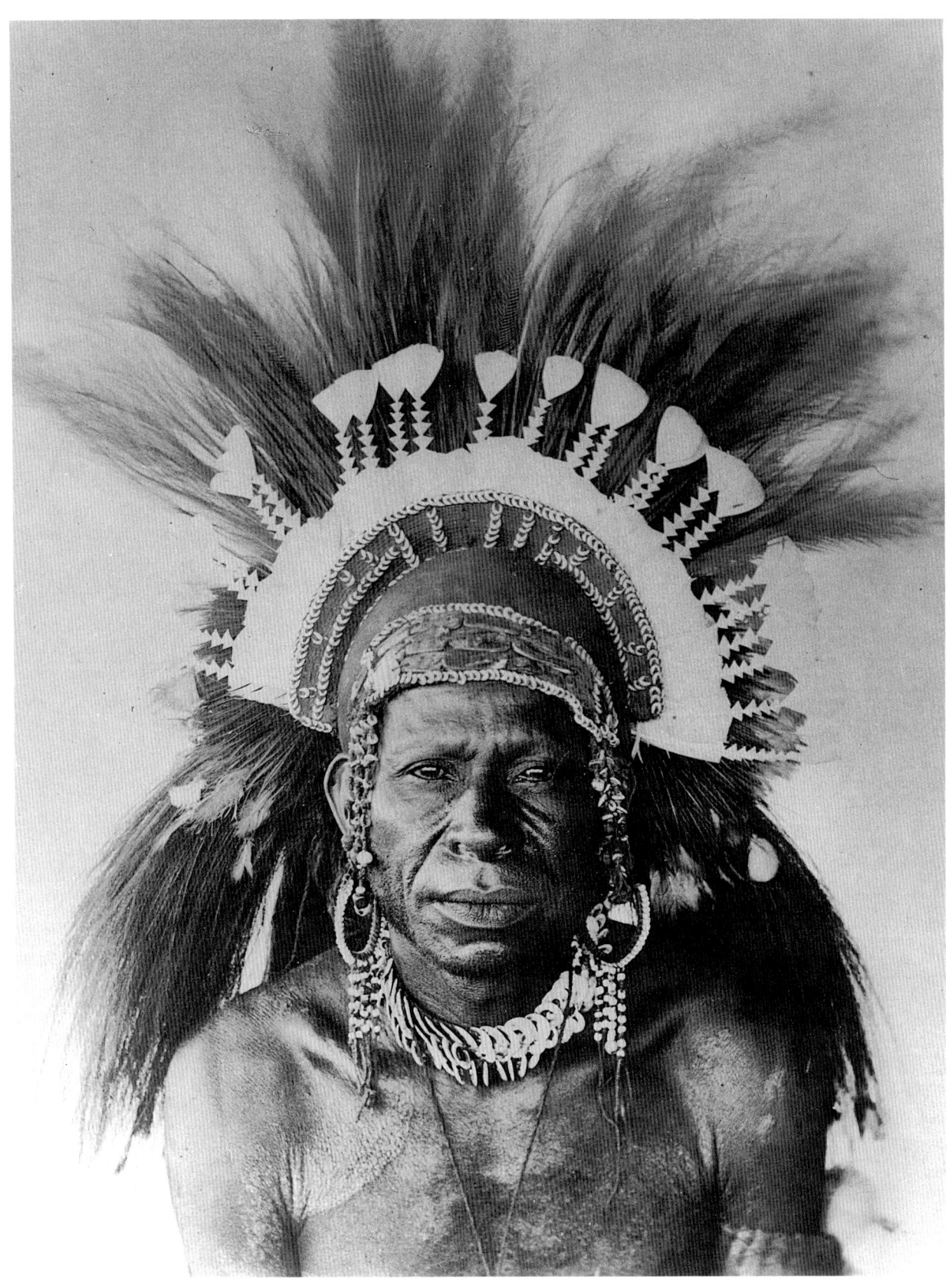

Ingrid Heermann · Ulrich Menter

# Schmuck der Südsee

## Ornament und Symbol

Objekte aus dem Linden-Museum, Stuttgart
Photographie Uwe Seyl

Prestel-Verlag

Dieses Buch erschien anläßlich der Ausstellung
›Schmuck der Südsee – Ornament und Symbol‹, gezeigt im
Linden-Museum, Staatliches Museum für Völkerkunde, Stuttgart
(16.9.90–6.1.91), und anderen deutschen Städten

© Prestel-Verlag, München, 1990

Auf dem Umschlag: Vgl. Tafel 51
Frontispiz: Mann von der Collingwood Bay, Papua Neuguinea

CIP-Kurztitelaufnahme der Deutschen Bibliothek:

Schmuck der Südsee : Ornament und Symbol ; Objekte aus dem
Linden-Museum, Stuttgart ; [anl. der Ausstellung
›Schmuck der Südsee – Ornament und Symbol‹, gezeigt im
Linden-Museum, Staatliches Museum für Völkerkunde,
Stuttgart (16.9.90–6.1.91), und anderen deutschen Städten] /
Ingrid Heermann ; Ulrich Menter. Photogr.: Uwe Seyl. –
München : Prestel, 1990
NE: Heermann, Ingrid [Bearb.]; Ausstellung Schmuck der Südsee –
 Ornament und Symbol 〈1990–1991, Stuttgart u. a.〉; Linden-Museum
 〈Stuttgart〉

Herstellung und Gestaltung: Friderun Thiel, München
Offsetlithographie: Repro Ludwig GmbH, Zell am See (Farbe);
Repro Knopp GmbH, Inning (Schwarzweiß)
Satz, Druck und Bindung: Passavia Druckerei GmbH Passau

Printed in the Federal Republic of Germany
ISBN 3-7913-1105-0

# Inhalt

Vorwort
Einführung     9

## Schmuck der Südsee     11

   Den Körper schmücken
   Material – Wert – Prestige
   Ornament und Symbol
   Zeichen und Verwandlungen
   Anspruch und Selbstverständnis:
   Schmuck im Hochland von Papua Neuguinea
   Kriegsschmuck: Zeichen des Schutzes und der Kraft
   Zeichen für Herkunft und Kraft:
   Schmuck aus Polynesien
   Zeichen des Besonderen:
   Mikronesien

## Tafeln

   Neuguinea     54
   Inselmelanesien     80
   Polynesien     110
   Mikronesien     126

## Katalog     138

Literatur     150

# Vorwort

Wie viele vergleichbare Sammlungen gehen die Bestände des Linden-Museums, heute ein Staatliches Museum für Völkerkunde, auf die Privatinitiative nur einiger weniger Interessierter zurück. In Stuttgart wären die reichen Sammlungen aus Afrika, Amerika und der Südsee fast undenkbar ohne das Jahrzehnte dauernde Engagement des damaligen Königlichen Oberkammerherrn Karl Graf von Linden, der dem Museum seinen Namen gab.

Seit 1880 hatte er im Namen des Württembergischen Vereins für Handelsgeographie eine intensive Korrespondenz mit »Landeskindern« und anderen Persönlichkeiten überall auf der Welt geführt und sie immer wieder zum Anlegen von Sammlungen wie auch zur Überlassung der Objekte an den Stuttgarter Verein angeregt.

Kontakte in die Südsee bestanden vor allem zu Persönlichkeiten in den damaligen Kolonien Deutsch-Neuguinea, Mikronesien und Samoa. Kolonialbeamte und Missionare, Kaufleute und Plantagenbesitzer, Forscher und Seeleute waren gleichermaßen seine Ansprechpartner, wenn es darum ging, Belege für den »Industrie- und Gewerbefleiß« der neuen Mitbürger zu sammeln, bevor – nach von Lindens fester Überzeugung – deren Kulturen unter dem Einfluß Europas unwiderruflich zerstört würden. Graf Linden war also nicht explizit an Kunst und figürlichen Darstellungen interessiert, sondern an allen Produkten, die innerhalb der Kulturen – für den Gebrauch im Alltag wie auch zu Festen – hergestellt wurden. Gleichermaßen forderte er von seinen Partnern in Übersee nicht nur bei Kunstwerken nähere Informationen zu ihrer Bedeutung, sondern durchaus auch bei den sog. einfachen Produkten, bei Kleidung, Schmuck oder Handwerkszeug.

Dieses Interesse auch an alltäglichen Produkten und an den feinen, auf den ersten Blick nur schwer erkennbaren Unterschieden teilte er mit den Wissenschaftlern der damaligen Zeit, denen auch einfache Dinge einer eingehenden Beschreibung wert waren. So sind vor allem die Sammlungsteile, die auf wissenschaftlichen Expeditionen – nach Samoa, den Karolinen, Manus oder Neuirland wie auch zum Sepik – zusammengestellt wurden, besonders gut dokumentiert.

Als das Linden-Museum 1911 eröffnet wurde, gehörten dank Lindens Initiative die Sammlungen der Südsee bereits zu den bedeutenden in Europa. Sie wurden bis in die neuere Zeit weiter ausgebaut, wenn sich auch das Sammelinteresse mehr auf künstlerische Werke verlagerte, während sich im Bereich der Forschung das Augenmerk von den materiellen Dingen mehr zu sozialen Fragestellungen verschob. Dennoch konnten auch in dieser Zeit die Bestände der Südsee-Schmucksammlung immer wieder ergänzt werden: mit einer Mittelsepik-Sammlung in den sechziger Jahren, einer Hochland- und Maprik-Sammlung in den siebziger und achtziger Jahren.

Von den Schmuckobjekten der Südsee geht eine Faszination aus, die wir an den Leser und Betrachter weitergeben möchten. Die Auswahl hat dabei nicht das Ziel, möglichst viele Schmucktraditionen der Südsee vorzustellen. Vielmehr wurde bewußt eine Beschränkung auf solche Regionen vorgenommen, die zu den Schwerpunkten unserer Südsee-Sammlung gehören: auf das Sepik-Ramu-Küstengebiet und die Astrolabe Bay, auf den Bismarck-Archipel und die Salomonen, auf Mikronesien und Samoa, ergänzt durch Einzelbeispiele auch aus anderen Kulturen. Die so entstandene Auswahl aus den insgesamt etwa 4000 Schmuckobjekten des Linden-Museums hat

das Ziel, besondere Formen und ihre Variationen vorzustellen, wobei auch einfachere Objekte, im Gesamtzusammenhang unverzichtbar, berücksichtigt werden. Der Blick soll auf das Besondere, das Kunstwerk, gelenkt werden, über das Einzelobjekt hinaus aber auch auf handwerkliche und gestalterische Traditionen, die in der traditionellen Gesellschaft wohl eher Norm als Ausnahme waren.

An der Durchführung des Projekts und an der endgültigen Auswahl der Objekte war Herr Ulrich Menter, M. A., wesentlich beteiligt. Er bearbeitete Teile der Schmucksammlung und verfaßte im Rahmen eines Projektes über Krieg- und Kopfjagd die Kapitel ›Anspruch und Selbstverständnis: Schmuck im Hochland von Papua Neuguinea‹ und ›Kriegsschmuck: Zeichen des Schutzes und der Kraft‹. Dafür wie auch für wichtige Arbeiten am Katalogteil gebührt ihm unser herzlicher Dank.

Die Photos, die – zum Teil um die Jahrhundertwende aufgenommen – Schmuck ›am Menschen‹ zeigen und Eindrücke von Tragweise und Kombinationen vermitteln, stammen vorwiegend aus dem Archiv des Linden-Museums. Sie werden ergänzt durch Aufnahmen aus dem Archiv des Basler Museums für Völkerkunde und dem Archiv des Museums in Rotorua, Neuseeland, denen wir zu großem Dank verpflichtet sind. Zu danken ist ebenso dem Photographen Uwe Seyl, der die Objekte nach ihrem langen Aufenthalt im Magazin zu neuem Leben erweckte und ihre Ausstrahlung durch seine Sicht und Kompetenz erneut erlebbar gemacht hat.

Unterstützt wurde das Projekt ›Schmuck aus der Südsee‹ schließlich durch die ›Gesellschaft für Erd- und Völkerkunde zu Stuttgart e. V.‹, der Nachfolgegesellschaft jener Vereinigung, in deren Namen Graf Linden tätig war. Der Gesellschaft und ihrem Vorsitzenden, Professor Borcherdt, danken wir für die Bereitstellung von Mitteln, ohne die diese Publikation in der vorliegenden Form nicht möglich gewesen wäre.

Peter Thiele
Direktor des Linden-Museums

Ingrid Heermann
Südsee-Referentin

# Einführung

In der Folge der Entdeckungsreisen von Bougainville und James Cook glaubte man im 18. Jahrhundert auf den polynesischen Inseln der Südsee endlich das in Utopien immer wieder beschworene irdische Paradies gefunden zu haben. Sein Synonym wurde Tahiti. Das Bild vom irdischen Paradies bezog seine Kraft teils aus dem vermeintlich leichten Leben in einer fruchtbaren Landschaft, die die Bewohner unter wärmender Sonne scheinbar ohne eigene Anstrengung ernährte. Ebenso großen Anteil daran hatten aber sicher die Menschen, deren sanfter, friedlicher Charakter sich in ihrer äußeren Erscheinung zu spiegeln schien: stolze Männer und anmutige Frauen mit blütenbekränztem Haar, mit duftenden Ölen balsamiert, stets aufgelegt zu Tanz oder Spiel.

Das Bild vom Südsee-Paradies hat heute zweifellos Schatten bekommen. Geblieben allerdings ist die Assoziation von Blütenschmuck und Blütenketten mit Inselleben und Sorglosigkeit, wobei die Anerkennung eines aus unserer Sicht wertlosen Schmucks – nämlich vergänglicher Blüten – vielleicht ein letzter Hinweis darauf ist, daß paradiesisches Leben zumindest in den Träumen der Europäer des 18. und 19. Jahrhunderts immer auch ein einfaches Leben war.

Die Anmut der Polynesier und die relative Leichtigkeit, mit der auf vielen Inselgruppen Kontakte zustande kamen, hat dazu geführt, daß auch bei uns weniger anerkannte Schmuckformen von Seeleuten und später auch von anderen Europäern nachgeahmt wurden, z. B. Formen der Tatauierung. Auch andere traditionelle Schmuckweisen lösten Bewunderung aus. Wegen ihrer Verbindung zu Tanz und ›losen Sitten‹ wurden sie aber schon bald – auf einigen Inselgruppen mit Erfolg – von europäischen Missionen bekämpft. Anders verlief die Reaktion der Europäer auf die Schmucktraditionen Melanesiens etwa hundert Jahre später.

Bei Forschern wie auch Kolonialbeamten löste die Tatsache, daß es vornehmlich die Männer waren, die im Alltag Schmuck anlegten, Kommentare aus, in denen vor allem die jungen, bei uns würde man sagen mode- und körperbewußten Männer mit Attributen wie stutzerhaft oder eitel belegt wurden.

Dies mag in Vorstellungen begründet sein, die Schmuckbedürfnis einerseits und steinzeitliche Kultur andererseits als unvereinbar betrachteten. Sicher hatten sich aber auch die eigenen europäischen – in diesem Fall deutschen – Traditionen bereits im Hinblick auf die auch heute noch vielfach gültige Norm der relativen Schmucklosigkeit des Mannes hin gewandelt.

In vielen melanesischen Kulturen war Schmuck als alltägliches Zeichen von größerer Bedeutung als bei uns: die richtige, gepflegte Haartracht, durch Kämme aufgelockert und verziert, die je nach Anlaß mit Blättern geschmückten Armreifen, die verzierten Netztaschen und nicht zuletzt der Nasenschmuck bei offiziellen Anlässen oder der Kriegsschmuck, der dem Mann eine besondere Möglichkeit bot, sein Selbstwertgefühl auszudrücken.

Wir können davon ausgehen, daß alle diese Schmuckweisen einer kulturspezifischen Norm und eigenen Ästhetik unterlagen, der man sich unterwerfen oder gegen die man verstoßen konnte. In Samoa unterschied man ›geschmückt‹ und ›richtig geschmückt‹, kannte aber auch einen eigenen Begriff für ›zu aufwendig geschmückt‹. Aus Mikronesien wissen wir, daß das Tragen aufwendigen Schmucks ohne rechten Anlaß durch ein Mitglied einer niedrigeren Gesellschaftsstufe als Anmaßung und Herausforderung empfunden wurde, während man den Mitgliedern hochstehender Familien mehr Freiheiten zugestand.

Für die Schmucktraditionen im Alltag Melanesiens ist uns nur wenig Wertendes aus den entsprechenden Kulturen überliefert. Frühe Studien, so anmaßend sie manchmal sind, belegen, wie vielfältig die traditionellen Schmuckformen fast überall waren: Auf den ersten Blick kaum erkennbare Unterschiede in Flechtung oder Dekoration erweisen sich durch unterschiedliche Benennungen und Zuordnungen nicht als zufällig, sondern gewollt. Es sind dies oft einfache Formen, die in dem Maße, in dem sie an Ort und Stelle an Bedeutung verloren, auch aus unserem Bewußtsein zu schwinden drohen. An traditionellen Schmuckkulturen, die wie im Hochland von Neuguinea noch lebendig und in der Vielfalt der Formen zu beobachten sind, läßt sich unser Blick auch für die feineren Variationen immer wieder neu schärfen.

Bewußt geblieben sind uns die ›bedeutenden‹ Schmuckobjekte einzelner Kulturen. Sicher ist es legitim, sich an besonderen Ausdrucksformen und Zusammenstellungen zu freuen, doch sollte diese Freude nicht dazu führen, den Blick für einfachere Formen, die eher das Alltägliche und damit Typische verkörpern, zu verstellen. Die vorliegende Pubikation möchte einfache Formen und Materialien gleichberechtigt neben andere, aus unserer Sicht anspruchsvollere Schmuckformen stellen. Damit, hoffen wir, wird die große formale Vielfalt der ozeanischen Schmucktraditionen anhand der ausgewählten Beispiele deutlich und, über die formalen Aspekte hinaus, der Sinn für das geschärft, was Schmuck in den Kulturen der Südsee war und ist: Zeichen, Symbol, Sprache. Es ist dies eine Sprache, die durchaus lebendig ist, die wir aber nach wie vor nur schwer verstehen. Wenn die Hochländer Papua Neuguineas zum Empfang des Papstes oder eines anderen hohen Besuches ihren traditionellen Schmuck und ihre wertvollsten Federn anlegen, ist dies kein Ausdruck für ›Wildheit‹, wie unsere Presse gelegentlich vermutete. Es ist vielmehr Ausdruck der höchsten Wertschätzung und gleichzeitig eine Präsentation traditioneller Werte, die in europäischer Kleidung nicht reicher zum Ausdruck kommen könnten. Hier wird über ein einzelnes Schmuckobjekt hinaus die zum Teil bis heute erhaltene Wertigkeit der reichen Schmucktraditionen deutlich, die die Kulturen der Südsee in unsere gemeinsame Welt einbringen.

# Schmuck der Südsee

Der ozeanische Raum, ›Südsee‹, ist eine der kulturell differenziertesten Regionen unserer Erde. Der Stille Ozean, in dem sich die größeren und vielen kleinen Inseln, Inselgruppen und Atolle ausdehnen, bedeckt fast ein Drittel unserer Erdoberfläche, weniger als zehn Prozent davon sind Land. Besiedelt wurde dieser große Raum, den wir in Mikronesien, die ›Kleininselwelt‹, Melanesien, die ›Schwarzen Inseln‹, und Polynesien, die ›Vielinselwelt‹ unterteilen, im Verlauf von mindestens 40 000 Jahren. Die ersten Einwanderer, Jäger und Sammler, überwanden die Wasserstraßen zwischen dem asiatischen Festland und dem damals von Australien und Neuguinea gebildeten Sahul-Shelf wahrscheinlich mit Flößen. Diesen Einwanderern, deren Nachfahren wir noch heute aufgrund ihrer Papua-Sprachen in Neuguinea identifizieren können, folgten Jahrtausende später Gruppen der großen austronesischen Sprachfamilie, die neben Melanesien nach und nach auch Mikronesien und Polynesien entdeckten und besiedelten.

Sie brachten vermutlich die Kenntnisse des Anbaus und der Töpferei nach Ozeanien, kannten mit Sicherheit hochseetüchtige Boote und hatten bis ca. 2000 v. Chr. bereits die ganze melanesische Region bis nach Fiji erkundet. Keramik- und Obsidianfunde aus dieser Zeit belegen weitreichende Handelsbeziehungen zwischen entfernt liegenden Inselgruppen, so daß auch die Erforschung und Besiedlung des polynesischen Raums, die mit der Besiedlung Neuseelands um etwa 800 n. Chr. ihren Abschluß fand, nicht erstaunen kann.

Als die Europäer vom 16. Jahrhundert an diese weite Region erforschten, stießen sie auf unterschiedlichste Kulturen. Neben den mit Priestern und Adel ausgestatteten polynesischen Gesellschaften, die zum Synonym wurden für den europäischen Traum vom Paradies auf Erden, wurden sie – etwa an den Küsten Neuguineas – mit zahlenmäßig kleinen Kulturen konfrontiert, die dem Fremden dennoch oft erbitterten Widerstand entgegensetzten. Aufgrund ihrer kriegerischen Ausprägung – auch der Gruppen untereinander – wurden sie unter der Rubrik ›Kopfjäger und Kannibalen‹ oder ›Wilde‹ ganz anderen Urteilen und Vorurteilen unterworfen.

Die große kulturelle Vielfalt dieses Gebietes wurde erst mit der Erschließung des Inneren Neuguineas deutlich. In Neuguinea hatten sich die verschiedenen Einwanderergruppen im Laufe einer langen Geschichte ganz unterschiedlichen Umweltbedingungen angepaßt: zerklüftetem, gebirgigem Hochland und fruchtbaren Hochtälern, Vorgebirgen und riesigen, sumpfigen Flußtälern, tropischem Regen- und Nebelwald, Savannen und Küsten mit unwirtlichem Mangrovenbewuchs neben durch Riffen geschützten Sandstränden; vulkanischen ›Hohen Inseln‹ ebenso wie Atollen, die oft nur wenige Meter aus dem Meer ragen und mit dem Mangel an Süßwasserquellen und fruchtbarem Land den Menschen vor extreme Aufgaben stellten. Unterschiedliche Überlieferungen, Wanderungen, Verdrängungen, Vermischungen und Neuanpassungen, aber auch Isolation und Abgrenzungen hatten im Verlaufe der Geschichte allein in Neuguinea über 700 Sprachen und ebenso viele Kulturtraditionen hervorgebracht. Einige dieser Kulturgruppen zählten nach hunderten, andere umfaßten viele tausend Mitglieder. Fast überall in Melanesien jedoch handelte es sich um Kulturen, deren Bezugsrahmen die dörfliche Welt oder eine Gruppe von Weilern war, ohne institutionalisierte politische Führung, die allerdings in einigen Regionen in gewisser Weise durch Geheimbünde ersetzt wurde. Bei allen Unterschieden in der Organisation des Zusammenlebens, in den Vorstellungen von Natur und Umwelt, Diesseits und

12  *Schmuck der Südsee*

Jenseits, Ahnen und numinosen Kräften war fast überall das Dorf mit seinen auf Abstammung basierenden Verwandtschaftsgruppen der Bezugsrahmen für soziale und rituelle Aktivitäten, für die Interpretation von Normen und die Bestätigung von Werten, was natürlich weitergehende Kontakte nach außen – im zeremoniellen wie auch wirtschaftlichen oder kriegerischen Kontext – nicht ausschloß.

Im Gegensatz dazu finden wir in Polynesien und weniger ausgeprägt auch in Mikronesien geschichtete Gesellschaften, mit einer Adelsschicht, Gemeinen und häufig auch Sklaven, mit einer großräumigen, politischen Organisation bis hin zu fast überregionalen Abhängigkeiten und Tributverpflichtungen. Dennoch haben auch diese Kulturen jeweils eine eigene Ausprägung, die sie deutlich und unverwechselbar von ihren Nachbarn unterscheidet.

Gemeinsamkeiten sind für die gesamte ozeanische Region fast nur negativ zu definieren: Man kannte, mit Ausnahme der Osterinsel, keine Schrift, keine Metallverarbeitung (was auch für die Schmuckkultur von Bedeutung ist), und nur mit wenigen Ausnahmen wie in Mikronesien war die Weberei bekannt.

Wenn im folgenden also von Schmuck aus der Südsee gesprochen wird, muß als Einschränkung bedacht werden, daß nur Beispiele gegeben werden können. Zum einen, weil die Schmucktraditionen bereits innerhalb einer einzigen Kultur äußerst vielfältig sein können, zum anderen, weil es unmöglich erscheint, alle Schmucktypen, Verarbeitungs- und Kombinationsweisen zu berücksichtigen. Ziel konnte also nur eine exemplarische Darstellung von Schmucktypen und Schmucktraditionen sein, wobei der Schwerpunkt, analog zu den Sammlungsschwerpunkten der Südsee-Abteilung des Linden-Museums, auf den Nordosten Neuguineas, den Bismarck-Archipel und Mikronesien gelegt wurde, ergänzt durch Einzelbeispiele aus dem Hochland Neuguineas, aus Ostmelanesien und Polynesien.

Zwingend war es darüber hinaus, auch solche Schmuckformen miteinzubeziehen, die aufgrund ihres Materials – Samen oder Fasern – nur wenig spektakulär erscheinen, auch wenn sie, handwerklich perfekt gearbeitet, in manchen Regionen aufgrund der Umweltgegebenheiten Statussymbole waren. Es sind nicht zuletzt die ›einfachen‹ Formen mit ihrer ganz eigenen Faszination, die vorgestellt werden sollen – Haarkämme aus schlichten Materialien, überzeugend gestaltet, unterschiedliche Formen von Muschelketten aus Polynesien oder die auf Material und Farbkombinationen basierende Ausstrahlung des mikronesischen Schmuckes.

Eine weitere Vorbemerkung erscheint notwendig: Schmuck der Südsee tritt uns in Sammlungen zwar als Einzelstücke ent-

*Abb. 1*
*Mann und zwei Frauen aus dem Gebiet der Astrolabe Bay, Papua Neuguinea, mit aufwendigem Brustschmuck. Es ist anzunehmen, daß vor allem die Frauen diesen reichen Schmuck aus verschiedenen Muschel- bzw. Schneckenketten nur zu festlichen Gelegenheiten trugen.*

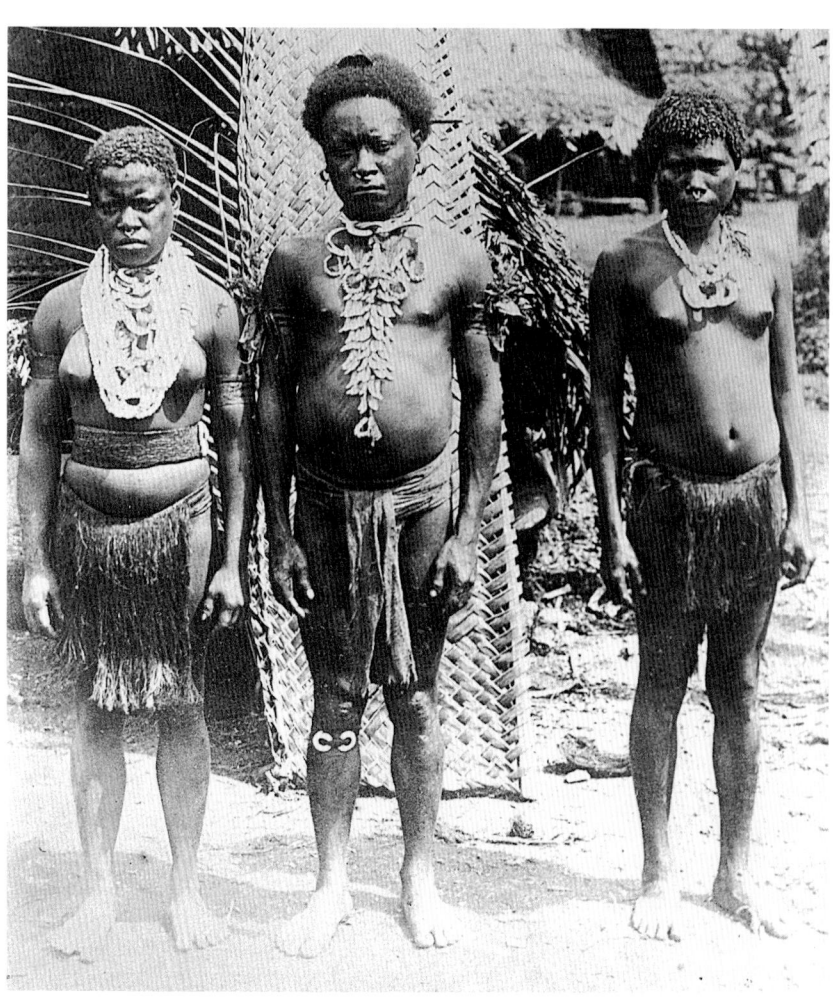

*Abb. 2
Geschmückte Männer von der Nordküste Neuguineas. Auffallend ist die Kombination von Kauribesatz auf Ketten und Netztaschen mit Conus-Schneckenringen und Cybium-Schalen. Es kann angenommen werden, daß es sich hier um Schmuck handelt, der auch in Alltagssituationen getragen wurde. Dem steht auch nicht die ›Mütze‹ – wahrscheinlich aus Kasuarfedern und Kuskusfell – entgegen, denn man trug in vielen Kulturen Kopfschmuck in Form von Perücken und hutähnlichen Aufsätzen.*

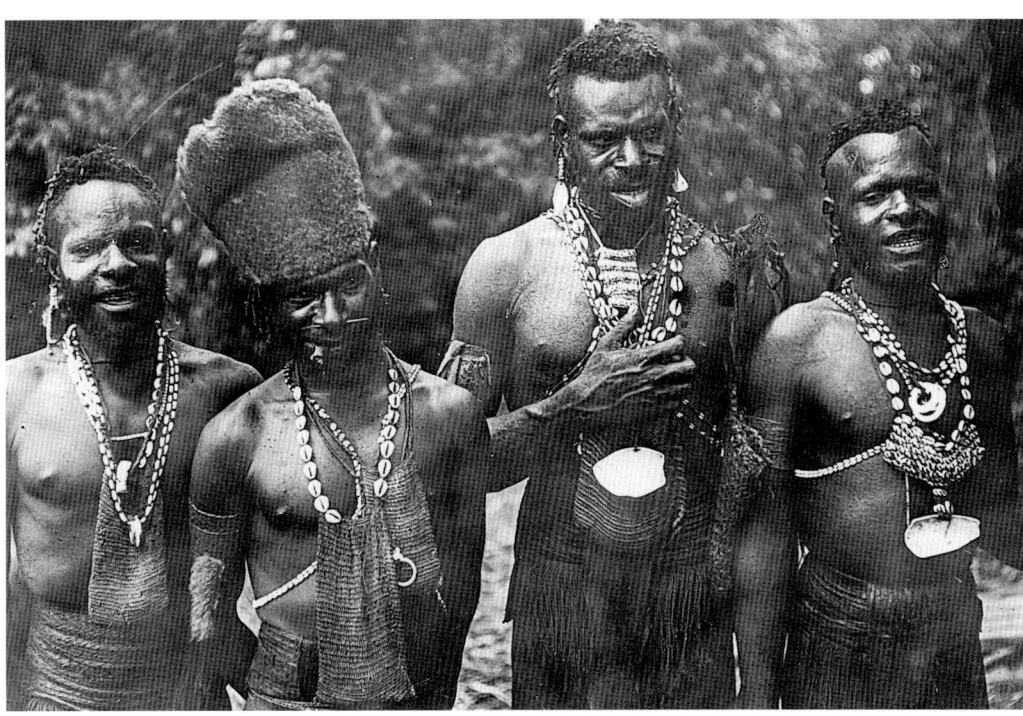

gegen – vielleicht sogar als relativ unscheinbare Objekte –, als Nasen- oder Nasenflügelstab, als einfache Kette, Kamm, Federstecker, Hals- oder Armband. Getragen wurden sie allerdings fast immer als Teile größerer Ensembles, ergänzt durch Blätter und Blüten, aber auch durch dekorierte Taschen oder Gürtel bzw. Schurze (Abb. 1, 2). Diese Zusammenstellungen, oft additiv zu prächtigen Schmuckensembles erweitert, prägten zusammen mit Körper, Gestik und Bewegung des Trägers den Gesamteindruck, der die einfachen Grundmaterialien und Formen fast vergessen ließ. Vor allem der Festschmuck wurde nicht statisch gesehen, sondern er lebte von der Bewegung des Trägers.

Wichtigste Gemeinsamkeit des Südsee-Schmuckes ist das Fehlen von Metallen, vor allem der edlen und in unserem Sinne wertvollen Materialien Gold und Silber. Dies mag Grund dafür sein, daß fast alle Darstellungen, die sich mit ›primitivem‹ Schmuck befassen, dem Schaffen der Südsee nur relativ wenig Raum geben. Daß eine Beschränkung auf die Materialien der Umwelt – auf Bast und Fasern, Muschel- und Schneckenteile, Schildplatt, Knochen, Zähne und Federn – keine formale Armut bedeuten muß, daß vielmehr eine solche – wenn auch wohl unfreiwillige – Beschränkung die ungeheure kreative Vielfalt einer Region deutlich werden läßt, wird bereits an den Einzelstücken erkennbar. Ihre Formenvielfalt, aber auch die verschiedenen Kombinationen, Tragweisen und Anlässe des Tragens geben uns Auskunft über die ganz unterschiedlichen ästhetischen Vorstellungen, nach denen der Mensch seinen Körper und seine Erscheinung verwandelt.

Betrachtet man Schmuck als ein von anderen Kulturäußerungen losgelöstes Phänomen – was Ethnologen nur ungern tun –, ergeben sich zwei Möglichkeiten, Einzelstücke zuzuordnen: nach ihrer Funktion, also nach ihrer intendierten Verwendung als Armreif, Brust- und Kopfschmuck oder nach Materialien und den formalen Antworten, die die Künstler auf die dadurch vorgegebenen technischen und ästhetischen Probleme gefunden haben.

Beide Betrachtungsweisen sind bei der Behandlung des Themas Schmuck sicher

notwendig, erschließen uns allerdings nur Ausschnitte aus dem Gesamtkomplex, indem sie die Frage nach der jeweiligen besonderen Ästhetik, aber auch die nach den Zeichen, die mit dem Tragen des Schmuckes gegeben werden, unberücksichtigt lassen. Solche Zeichen sind naturgemäß erst zu verstehen auf dem Hintergrund einer spezifischen Kultur und ihrer Werte und können nicht unbesehen auf andere Kulturen, die vielleicht schon in unmittelbarer räumlicher Nachbarschaft existieren, übertragen werden. Wir können davon ausgehen, daß es weit mehr Sprachen und Zeichen einer Schmuckform gibt als für uns unterscheidbare Formen, da Schmuck sicher nicht zu den statischen, relativ schwer veränderbaren Ausdrucksformen einer Kultur gehört. Die verwendeten Materialien wurden oft über große Entfernungen zwischen Mitgliedern ganz unterschiedlicher Kulturen gehandelt. Auch bereits bearbeitete und gestaltete Schmuckobjekte wurden weitergegeben, möglicherweise modifiziert und ganz neuen Verwendungen und Interpretationen zugeführt.

Schmuckformen wurden – wie Tänze, Gesänge und viele andere Ausdrucksformen – übernommen, kopiert und neu definiert. Sie wurden dabei mit Bedeutungszusammenhängen assoziiert, die weit über die Vorgaben des Materials und die unterschiedlichen Kombinationsmöglichkeiten hinausgehen. Zur Betrachtung der formalen und handwerklichen Aspekte des Schmucks muß also die Betrachtung des sozialen Zusammenhangs kommen, der naturgemäß nur an einigen Beispielen verdeutlicht werden kann.

## Den Körper schmücken

Alle Kulturen unserer Welt kennen Mittel, mit denen der Körper verändert, verhüllt oder – wie wir es ausdrücken würden – verschönert wird, um die Persönlichkeit zu unterstreichen. Schmuck und Kleidung sind überall Bestandteile der kulturellen Ausstattung, zu Festen und rituellen Anlässen ebenso wie im Alltag, wo sie oft erst durch auf den zweiten Blick erkennbare Details den einzelnen hervorheben und unterscheiden. Zwar gibt es in der Südsee Kulturen, in denen Menschen vor allem im Alltag fast nackt gingen, auch dort gab es jedoch immer Mittel, mit denen dieser ›Naturzustand‹ zeitweise oder auch permanent verändert wurde. Schmuck und Kleidung sind überall, so scheint es, die Mittel, mit deren Hilfe sich der Mensch von einem natürlichen in ein soziales Wesen verwandelt, mit denen er sich zuordnet und abgrenzt.

Schmuck hilft, Zeichen zu setzen gemäß Alter, Geschlecht und sozialem Status, erscheint als Ausdruck der Zivilisation, als Mittel der Abgrenzung vom Naturzustand. Vieles scheint für eine solche These zu sprechen. Zum einen die Tatsache, daß die Kommunikationsfunktion, die dem Schmuck in vielen Gesellschaften zugeschrieben wird und das Erkennen von Status und Herkunft zwischen Fremden unmittelbar ermöglichen soll, in den kleinen, überschaubaren dörflichen Gesellschaften Neuguineas oder auch unter den relativ überschaubaren Bevölkerungsgruppen mikronesischer Inseln eigentlich unnötig ist: In einem Dorf mit vielleicht zweihundert Bewohnern wird jeder den Status des anderen auch ohne äußere Zeichen kennen, um seine Klan- und Familienzugehörigkeit wissen, mit einem Trauernden den Tod eines Angehörigen beklagt oder die Rückkehr eines initiierten Mitglieds in die Gemeinschaft gefeiert haben. Wird in diesen Gesellschaften von der Konvention dennoch ›richtiger‹ Schmuck gefordert – den je nach Status richtigen Gürtel für ein unverheiratetes

Den Körper schmücken 15

*Abb. 3*
*Gesichtsdetail einer sogenannten Spreizfigur vom Mittelsepik. Solche Skulpturen waren in den Giebeln der Männerhäuser befestigt.*
*Dargestellt ist eine mythische Urzeitfrau, hier mit einer Gesichtsbemalung im Kurvenstil, wie sie bis heute von den Iatmül am Mittelsepik zu festlichen Anlässen angelegt wird. Die Ohren sind zur Aufnahme von Ohrschmuck durchbohrt, die Halskette (vgl. Original auf Taf. 20) wurde in Holz gestaltet und durch Bemalung hervorgehoben.*

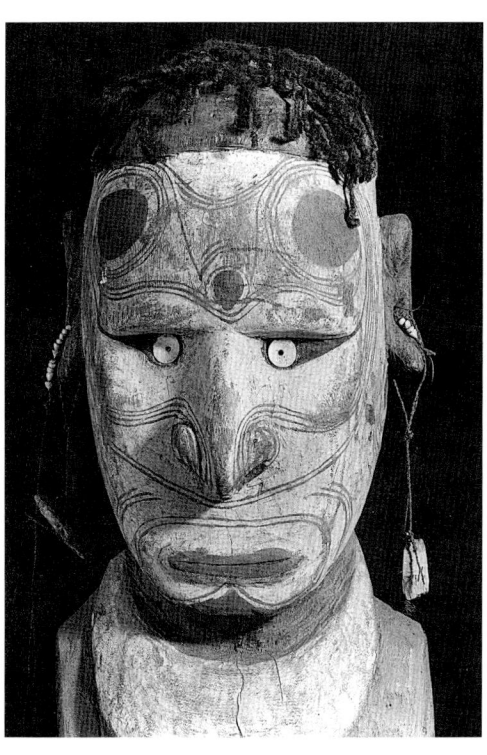

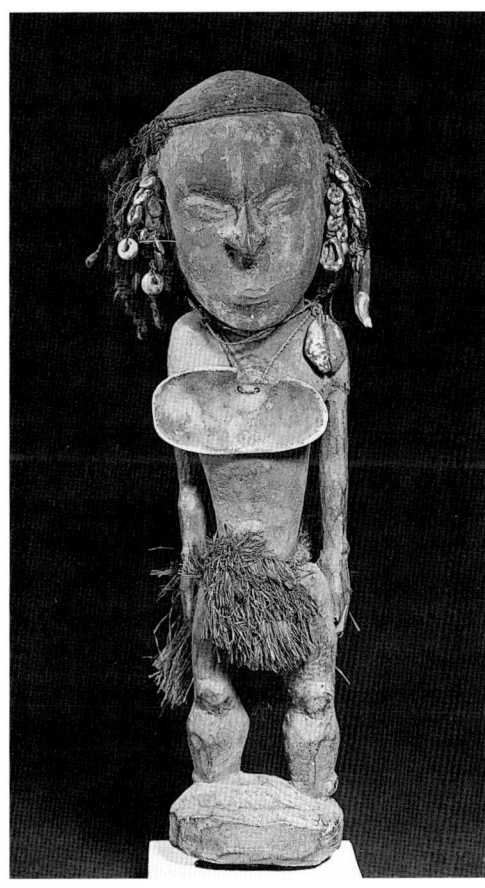

*Abb. 4*
*Weibliche Skulptur aus dem Sepik-Ramu-Küstengebiet. Die recht realistisch wirkende Plastik, die vermutlich eine Ahnengestalt darstellt, ist mit Haar, Bastschurz und einem Schmuck aus Cymbium-Schale geschmückt.*

Mädchen oder eine Ehefrau, den entsprechenden Schmuck für einen jungen Krieger oder für denjenigen, der eine Zeremonie durchführt – liegt dies zum einen sicher an den ästhetischen Normen, dem Wunsch nach Verschönerung und Gestaltung der eigenen Persönlichkeit, zum anderen jedoch wohl in dem Wunsch begründet, sich zuzuordnen und den Kodex der sozialen Organisation durch eine solche Zuordnung zu bestätigen und zu bekräftigen. Dies erscheint um so bedeutungsvoller, als es nicht um Erkennungszeichen geht, mit denen sich – wie möglicherweise in unseren durch Subkulturen geprägten Gesellschaften – Gleichgesinnte in einer großen anonymen Masse erkennen. Herausgestellt, betont werden vielmehr entscheidende Lebensphasen, bewußt erlebte und gestaltete Ereignisse, für die der Schmuck äußeres Zeichen ist, Lebensphasen, die als ein Kreislauf von Werden und Vergehen begriffen werden, in denen fast jedes Mitglied einer Gesellschaft zu bestimmten Zeiten einen mehr oder weniger durch Geburt vorbestimmten Platz einnimmt. Der Schmuck des einzelnen wird damit zum Zeichen für die sozialen Beziehungen des Ganzen: Schmuck ist Ausdruck und Bestätigung für soziale Regeln und ethische Überzeugungen, nicht, wie bei uns oft betont, lediglich Ausdruck individuellen Geschmackes und persönlicher Launen.

Eine solche Interpretation wird bestätigt, wenn wir den Blick vom getragenen Schmuck auf die Skulpturen und Malereien lenken. In ihnen begegnen uns diejenigen Wesen, die mit den Kräften der Welt und der eigenen, oft mythischen Geschichte in Verbindung gebracht werden, bezeichnet als Ahnenfiguren, Geist- oder Schöpferwesen. Ein Stilmerkmal vieler solcher Werke ist die Verfremdung, die Vernachlässigung realer Proportionen und die Betonung des Wesentlichen, die Interpretation des Konzepts, nicht die Abbildung einer greifbaren Realität. Um so bedeutungsvoller erscheint es, daß viele der in europäischen Sammlungen isoliert anzutreffenden Skulpturen mit Schmuck oder Schmuckteilen ausgestattet sind –

16  *Den Körper schmücken*

entweder plastisch dargestellt, mit Farbe gestaltet oder aus real verwendeten Schmuckmaterialien gefertigt und angesetzt. So zeigen die Skulpturen des Sepik-Gebietes oft nicht nur eine Bemalung, wie sie der rituellen Gesichtsbemalung bei Festen entspricht (Abb. 3), sondern ebenso oft Schmuck: angeschnitzt als Kopfschmuck, der wahrscheinlich einen Haarkorb (Taf. 12) symbolisiert, angeflochten als Frisur aus menschlichem Haar oder Fasern, das Nasenseptum zur Aufnahme eines Schmucks durchbrochen, Ohren und häufig auch die Brust mit Miniaturschmuck verziert (Abb. 4). Daneben finden wir eingeschnittene Muster, die die Bedeutung der Narbentatauierung reflektieren. Ähnliches findet sich, mit Farbe gestaltet, in den Nachbarregionen: Schöpferwesen und Ahnen erscheinen auf den bemalten Sagoblattscheiden der Kambot reich geschmückt mit Ohr-, Brust- und Armschmuck; die Skulpturen und Flachreliefs der ebenfalls benachbarten Abelam schließlich erscheinen nie ohne ihren festlichen Muschelschmuck oder Schmuck aus Flechtwerk und Eberhauern, ergänzt durch Kopfschmuck, Federn, Armreife usw. (Abb. 6). Bei den Abelam schließlich werden nicht nur Ahnen und

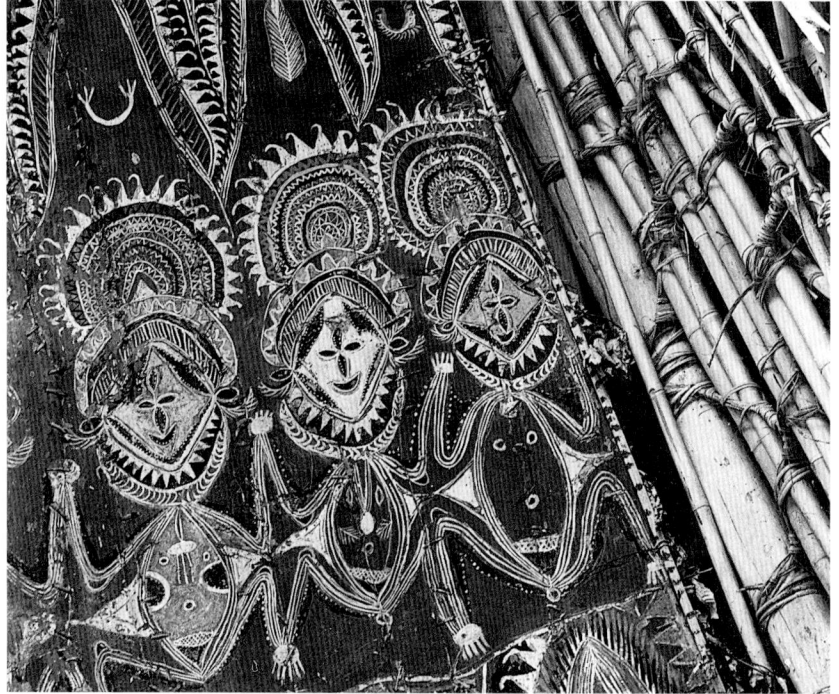

Geistwesen im Schmuck der ›großen Männer‹ dargestellt, hier werden auch die langen, unter rituellen Vorkehrungen angebauten Yamsknollen, die als lebendig gelten, mit Bemalung und mit Männerschmuck zur Schau gestellt. Von den Abelam ist der Ausspruch überliefert, daß »schöner als jede Skulptur ein geschmückter Mann« sei. Gilt er als die ideale soziale Persönlichkeit, als Ausdruck der Kraft und Stärke einer Gruppe? Vieles deutet darauf hin und wird bestätigt durch die Interpretation von Schmuckformen, mit denen man in der Südsee den Körper ständig veränderte, durch Farb- und Narbentatauierung.

Die Tatauierung, bei der die oberen Hautschichten in langwierigen Prozeduren punktiert und mit einem dauerhaften Farbeintrag versehen werden, findet sich vor allem in Polynesien und Mikronesien. Hier war sie fast ausnahmslos den Mitgliedern des Adels vorbehalten, deren herausragende Persönlichkeit durch die Tatauierung unterstrichen wurde. Tatauiert wurden entweder große Teile des Körpers – auf den Marquesas mit geometrischen, symmetrisch wirkenden Mustern oder auf Hawaii asymmetrisch unter Betonung einer

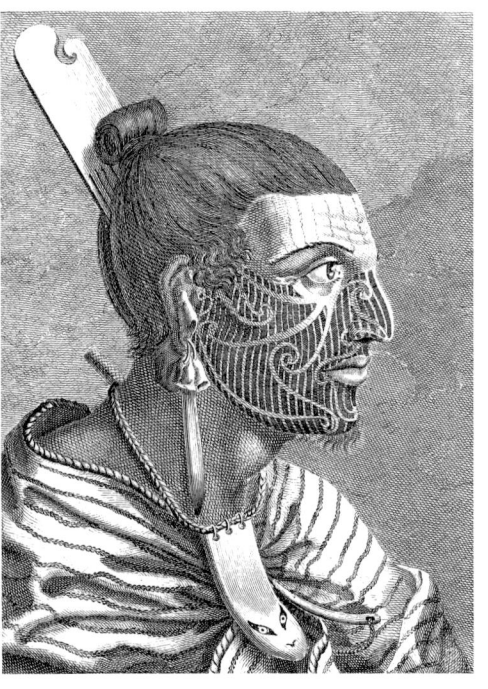

*Abb. 5*
*Darstellung eines Maori von Neuseeland mit ausdrucksstarker Tatauierung. Der übliche Kurvenstil ist unterlegt und verfremdet durch senkrecht verlaufende Linien. Der Knoten ist typisch für die alte Haartracht der Männer; Haarkamm, Ohrschmuck und ein ungewöhnlicher Brustschmuck ergänzen die Ausstattung.*

*Abb. 6
Detail einer Giebelmalerei aus dem südlichen Abelam-Gebiet, Papua Neuguinea. Ahnengestalten sind hier ›in ihrem ganzen Schmuck‹ porträtiert: mit dem Kopfaufsatz waken, mit Stirn- und Halsschmuck sowie dem besonderen Schmuck der Männer aus Conusscheiben und Cymbium-Schale.*

Körperhälfte – und/oder das Gesicht, wie bei den Maori Neuseelands, wo das ganze Gesicht der Männer mit einem individuellen, *moko* genannten Muster gestaltet wurde (Abb. 5), während sich Frauen auf Kinn und Oberlippe konzentrierten (vgl. Abb. 44). Die verwendeten Muster spiegelten Formvorstellungen der einzelnen Kulturen, die ebenfalls in der Kunst, als Dekorelemente auf Gebrauchsgegenständen oder als Muster geflochtener Matten verwendet wurden. In fast allen Fällen werden die verwendeten Dekorelemente auf eine Formensprache bezogen, die mit mythischen Überlieferungen verbunden ist, der Träger wird also in die Beziehung zwischen Diesseits und Jenseits einbezogen. Innerhalb der Formensprache jedoch gab es ganz unverwechselbare, individuelle Dekorationsmöglichkeiten, die es etwa den Maori ermöglichten, einen Mann an seinem *moko* zu erkennen, weshalb die individuellen *moko*-Designs als ›Unterschrift‹ der Häuptlinge benutzt wurden, die vor 150 Jahren den Vertrag zwischen England und den Maori-Führern unterschrieben. Ein nicht tatauiertes Gesicht galt den Maori als nackt, erst das *moko* hob die Persönlichkeit hervor, verbarg und schützte sie jedoch auch hinter den gelegentlich fast maskenhaften Tattoos – Ausdruck einer idealen, über individuelle Eigenschaften hinausgehenden sozialen Persönlichkeit.

In Mikronesien blieb das Gesicht zumeist unberührt, dafür wurden Beine und Arme mit eng gesetzten Linien überzogen, die eine dunkel getönte, fast geschlossene Fläche hinterließen. Hier verhieß der erfolgreiche Abschluß vieler schmerzhafter Sitzungen einen besonderen Status, in alter Zeit fast unverzichtbar für diejenigen Frauen, die in einigen der mutterrechtlich organisierten Kulturen Führungspositionen übernahmen. In allen Fällen wurde die Tatauierung von Spezialisten durchgeführt, deren Ansehen mindestens dem anderer erfolgreicher Schnitzer oder Maler entsprach.

In Melanesien war die Tatauierung von untergeordneter Bedeutung. An ihrer Stelle stand in vielen Kulturen eine Narbentatauierung, bei der bestimmte Muster durch Narben, die sich zu möglichst gleichmäßigen Wülsten entwickeln sollten, erzeugt wurden. Zumeist im rituellen Kontext, etwa bei Initiationen der Männer, in manchen Kulturen auch bei Frauen, wurden mit Hilfe von Bambusmessern Einschnitte in die Haut gemacht, die anschließend mit besonderen Ölen, Asche usw. eingerieben wurden, um möglichst hohe, ausgeprägte Schmucknarben hervorzubringen. Auch diese Schmuckform hatte soziale und rituelle Konnotationen. So wurden Rücken und Oberschenkel von Initianden am Sepik mit gleichmäßigen Einschnitten überzogen, die als entwickelte Narben dem schuppigen Rücken eines Krokodils glichen, eines wichtigen mythischen Schöpferwesens, das man oft als Symbol für das Jenseits und seine schöpferischen Kräfte verstand. Mit diesen Narben wurde der Rumpf des Krokodils dargestellt, nicht jedoch der Kopf. Der Kopf des Initianden gehörte gewissermaßen sowohl zum Mann als auch zum Krokodil, wodurch angezeigt wurde, daß der tatauierte Mann während der Initiation in Kontakt mit der Urzeit und ihren Kräften war und die Identität des Krokodils seiner eigenen Identität hinzugefügt hatte.

Abgesehen von diesen permanenten Veränderungen des Körpers, zu denen auch Veränderungen der Kopfform zu rechnen sind, haben die meisten Schmuckformen Ozeaniens Situationscharakter. Dies heißt, daß der Schmuck, zumindest jedoch die Bandbreite der Schmuckelemente, unter denen gewählt werden kann, von Anlaß und Status des Trägers vorgegeben sind. Es kann aber auch bedeuten, daß – im rituellen Kontext – Zusammenstellung und Tragweise des Schmucks formalisiert sind und Abweichungen Sanktionen, zumindest jedoch Statusverlust, nach sich ziehen können.

Insgesamt ist die Bandbreite der Körperteile, die als schmuckwürdig gelten, in der Südsee weitaus größer als in unserer Kultur. Besondere Aufmerksamkeit wurde dabei

18  *Den Körper schmücken*

vor allem dem Kopf und seinem Schmuck gewidmet (Abb. 14). Vom Kopfschmuck (Taf. 57, 65), von Haarsteckern (Taf. 17, 24, 27, 32, 37, 77, 85) und Haarkämmen (Taf. 33, 54, 55, 59, 60), die wahrscheinlich ebenso zur Auflockerung des in Melanesien vorherrschenden Kraushaares dienten, über Perücken oder aufwendigen Kompositionen aus Federn, Haar, Fellen, Blüten bis hin zu den mit Schneckenteilen, Käfern oder Zähnen besetzten Stirnbändern (Taf. 62) ist die Variationsbreite fast unendlich, ergänzt durch ›Kronen‹ und mit großen Muschelscheiben verzierten Haarbändern (Taf. 63). Bezieht man den Stirnschmuck – die Haar- und Stirnbinden sowie die Anhänger, die in manchen Kulturen in einfache Schmuckbänder eingehängt wurden – mit in die Betrachtung ein, wird der Stellenwert, der dem Kopf oder Gesicht, aber auch der durch aufwendigen Kopfschmuck veränderbaren Größe eines Menschen zugeschrieben wurde, deutlich. Während dieser Schmuck jedoch zumeist ohne permanente Veränderungen am menschlichen Körper angelegt werden konnte, war dies anders bei Ohr- und Nasenschmuck. Das durchbohrte Nasenseptum gehörte wohl früher ebenso wie die von schweren Ohrhängern ausgedehnten Ohrläppchen zum üblichen Bild einer wichtigen Person – fast immer sichtbar an Skulpturen und auch ohne Schmuck Zeichen für den Status eines Mannes.

Während jedoch Ohrschmuck auch bei uns eine übliche Schmuckform ist, betrachten wir den Nasenschmuck als äußerst exotisch. Er begegnet uns vor allem in Melanesien, wo er entweder als Muschelstab (Taf. 34) oder in Form von Eberzähnen oder diesen nachempfundenen Muschel- bzw. Schneckenscheiben auftritt. Tatsächlich kann die plötzliche Benutzung eines Nasenschmucks, der in das Septum eingeführt wird, wenn sich der Gesprächspartner zu Äußerungen erhebt, die aus seiner Sicht über ein Alltagsgespräch hinausgehen, verwirren und gleichzeitig den ungewohnten Betrachter konzentrieren. Daß ein solcher Schmuck vielleicht nicht im Alltag getragen, aber dennoch mitgeführt und auch angelegt wird, wenn eine Alltagssituation dies zu verlangen scheint, zeigt die Bedeutung, die einem solchen Schmuckelement vor allem von alten Männern zugeschrieben wird. Nasenstäbe werden nicht nur durch das Septum gezogen, sondern auch – z. B. als Federkiele – in die durchbohrten Nasenflügel eingeschoben oder in Form kleiner Krallen daran befestigt (Abb. 7). In der Wirkung allerdings bleiben diese Schmuckformen aus unserer Sicht hinter dem Nasenschmuck aus Eberhauern zurück, der in einem Bogen den Mund einrahmt und eher den Mund als die Nase betont. In diesem Kontext sind schließlich Schmuckformen zu erwähnen, die eine Mischung aus Brustschmuck und Gesichts- bzw. Mundschmuck – je nach Situation – darstellen. Fast sämtliche dieser Schmuckformen sind in der Literatur der Jahrhundertwende als Kriegsschmuck beschrieben, sie waren Zeichen des Kriegers und seiner Kraft (Taf. 13, 16). Im Alltag auf der Brust – oft kombiniert mit einer geschmückten Netztasche – getragen,

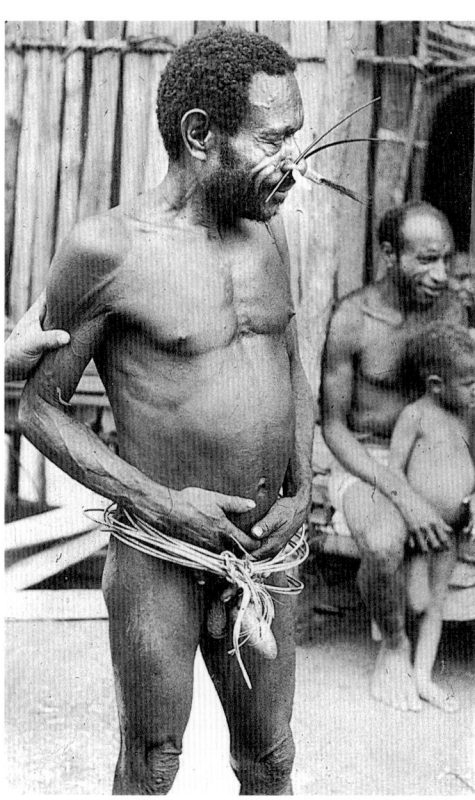

*Abb. 7*
*Vor allem im Hochland Neuguineas wurden neben dem Nasenseptum auch die Nasenflügel durchstochen und mit Federkielen verziert, die hier einen Nasenschmuck aus Eberhauern und Federn ergänzen.*

wurden sie beim Kampf als Zeichen besonderer Kraft, wohl aber auch als Schutz, um das Gesicht gelegt oder zwischen den Zähnen getragen.

Hals und Brust sowohl von Männern als auch Frauen wurden durch vielfältige Ketten geschmückt, durchbrochen gearbeitet und auf Fasern aufgezogen, aus Muschel- und Schneckenteilen, Samen, Früchten und Fruchtstengeln, aber auch aus Knochenstücken, Wirbelteilen oder den Stacheln der Seeigel. In Polynesien herrschten die auf Hawaii *lei* genannten Ketten vor, die aus Blüten, Früchten, Schnecken oder auch aus Federn gearbeitet sein konnten und den Touristen bis heute in Gestalt der Blütenkränze Polynesiens begegnen. Solche Ketten wurden im Alltag oft in Kombinationen getragen, bei denen sich unterschiedliche Länge und unterschiedliche Materialien in der Wirkung ergänzten. Fremder mutet uns der Rückenschmuck an, der uns in verschiedenen Formen begegnet: als quer über eine Schulter getragenes Schmuckband, das – vielleicht nicht mit unmittelbarer Intention – den Rücken ebenso wie die Brust schmückt, aber auch als speziell für den Rücken gedachter Schmuck, wie etwa der skulpturhafte Kriegsschmuck von Manus (Abb. 37), der einzelne, als Anhänger auf dem Rücken getragene Schnabel eines Nashornvogels oder der Rückenschmuck der Abelam (Taf. 26), der ebenfalls nur bei kriegerischen Auseinandersetzungen auf der Brust bzw. zwischen den Zähnen getragen wurde.

Die Mitte des Körpers schließlich wurde vor allem von den Männern mit einer Vielzahl von Gürteln betont, aus Rotang oder Fasern geflochten, aus Rinde im Flachrelief beschnitzt oder aus Rindenbaststoff mit aufgeflochtenen Ornamenten gestaltet, wobei die Unterscheidung zwischen Schmuck und Kleidungsteil hier ausgesprochen schwerfällt (Taf. 2). Vielerorts trug man im Alltag Schurze oder Binden aus Bast oder Rindenstoff, in Polynesien vorzugsweise bedruckte Rindenstoffe, in Mikronesien zum Teil feingeflochtene oder auch gewebte Matten aus Bananen- oder Pandanus-Fasern. Sie wurden von einfachen oder auch aufwendig gearbeiteten Gürteln gehalten, die durchaus Schmuckcharakter haben (Taf. 71). Zu diesen als Schmuck zu bezeichnenden Gürteln oder Leibgurten wurden vielerorts zu besonderen Anlässen Tanz- und Festschurze getragen, die man aus dem gleichen Material und in ähnlichen Kompositionen wie andere Schmuckteile gestaltete. Schmuck und Kleidung fallen in diesen Fällen also zu einer Einheit zusammen. Eine ähnliche Problematik der Definition ergibt sich aus der heute noch in Neuguinea gebräuchlichen Tradition, alltägliche Netztaschen der Frauen für festliche Anlässe mit Schnecken- oder Muschelscheiben und -ringen aufwendig zu dekorieren, um sie, manchmal über eine Art Bogen gespannt, als Rückenschmuck zum Tanz zu tragen, analog zu festlichen Schurzen oder Festschurzen in anderen Kulturen. Der zum Schmücken der Taschen verwendete Zierat unterscheidet sich nicht grundlegend von den am Körper getragenen Schmuckteilen; die Zusammen-

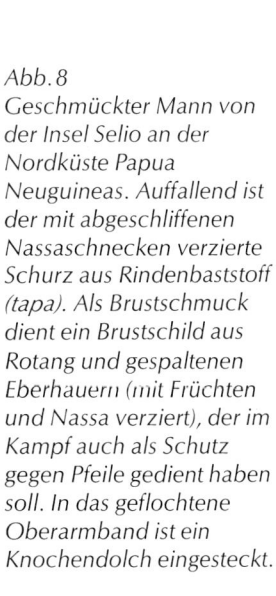

*Abb. 8
Geschmückter Mann von der Insel Selio an der Nordküste Papua Neuguineas. Auffallend ist der mit abgeschliffenen Nassaschnecken verzierte Schurz aus Rindenbaststoff (tapa). Als Brustschmuck dient ein Brustschild aus Rotang und gespaltenen Eberhauern (mit Früchten und Nassa verziert), der im Kampf auch als Schutz gegen Pfeile gedient haben soll. In das geflochtene Oberarmband ist ein Knochendolch eingesteckt.*

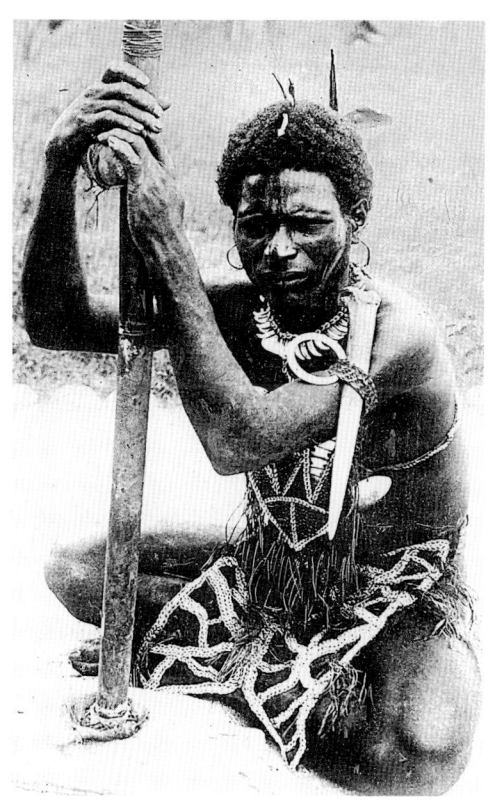

stellung, z. B. mit Schneckenschalen, erzeugt jedoch häufig, wie manche an den Beinen getragenen Tanzrasseln, bei jeder Bewegung einen Klang.

Armen und Beinen schließlich wurde in gleichem Maße Aufmerksamkeit gezollt wie Brust und Rücken. Fast immer verwendeten Männer Oberarmreifen, die durchaus auch praktischen Charakter hatten, da sie dem Aufbewahren bzw. Mitführen von Knochendolchen dienten (vgl. Abb. 8), die ebenso Schmuckcharakter hatten wie von manchen Gruppen an Armbändern befestigte Schmuckstäbe. Geflochtene Oberarmreifen finden sich von den einfachsten Formen (Abb. 22) bis hin zu aufwendig dekorierten Gebilden (Taf. 30). Eine weitverbreitete Kategorie bilden die Armreifen aus Schildpatt, von schmalen, undekorierten Varianten bis hin zu Stücken mit aufwendigem Ritzdekor (Taf. 18). Perlen- bzw. Muschelbesatz über Rotangstreifen (Taf. 41) steht neben Armmanschetten, die, mit Bändern versehen, unterschiedlich angepaßt werden konnten (Taf. 31), immer kompakte Reifen aus Tridacna (vgl. Abb. 23) oder Konusabschnitten neben aus vielen Einzelteilen zusammengestellten Ringen aus Trochus (Taf. 39). Allen gemeinsam ist, daß sie hauptsächlich den Oberarm schmückten, während am Handgelenk eher kleine Ketten angelegt wurden.

Dem Armschmuck entspricht in der Südsee der Beinschmuck, zumeist unterhalb des Knies, weniger an den Fußgelenken getragen (Taf. 22).
Die vielen hier aufgezählten Schmuckmöglichkeiten, die sich sicher noch weiter differenzieren ließen, zeigen, daß der Eindruck, den ein Mensch mit Schmuck vermittelt, äußerst variabel sein kann, zumal auch die Menge des in einem Ohr oder im Haar getragenen Schmucks wechselt. Die hier genannten Funktionen und auch die Bezeichnungen nach Armschmuck, Beinschmuck usw. entsprechen in vielen Fällen lediglich einer Art Norm – die Kreativität in ozeanischen Gesellschaften erlaubt kaum Zuordnungen, die unseren Ordnungsbegriffen entsprechen: Je nach Situation kann aus einem Gürtel ein Brustschmuck, aus einem Armreif Teil eines Haarschmucks, aus einem Gürtel ein Stirnband werden, abhängig von Situation und Gegebenheiten. Es ist also notwendig, zumindest an einigen Beispielen auch den Bedeutungsrahmen des Schmucks zu erkunden, wobei wir zumindest im rituellen Kontext auch Schmuckformen antreffen, die eher dem Bereich der figürlichen Plastik als dem Schmuck zuzuordnen sind.

## Material – Wert – Prestige

Alle in der Südsee zu Schmuck verarbeiteten Materialien entstammen der natürlichen Umwelt, wenn auch nicht notwendig dem unmittelbar bewohnten Lebensraum. Aus westlicher Sicht erscheinen dabei die Conchylien, die Muscheln und Schnecken also, als besonders prägend für den Gesamteindruck, nicht zuletzt aufgrund der Tatsache, daß Schimmer und Glanz in unserer Sicht mit Reichtum und Wert gleichgesetzt werden.

Übertroffen werden diese Materialien nach unseren Maßstäben nur durch die in Polynesien verwendeten Spermwal-Zähne, ein Material, das an Elfenbein erinnert, und schließlich durch Jade bzw. Nephrit, das in Neukaledonien zu Perlen, besonders jedoch in Neuseeland zu Schmuckanhängern, Ohrringen usw. verarbeitet wurde.

Materialpräferenzen bei der Herstellung von Schmuck und der den einzelnen

*Abb. 9
Von den Mendi benutzter Brustschmuck pakol aus einer Cymbium-Schale, südliches Hochland Papua Neuguineas. Cymbium-Schalen dieser Größe werden von den Männern im Hochland Papua Neuguineas zu besonderen Gelegenheiten getragen. Bei wichtigen Tänzen dienen sie auch jungen Frauen als Brustschmuck.*

Materialien zugeschriebene Wert sind naturgemäß von Kultur zu Kultur unterschiedlich. ›Seltenheit‹ ist bei der Wertbestimmung wohl ein universeller Faktor, in bezug auf Schmuck mit den Möglichkeiten der Schmuckgestalter kombiniert, aus diesem Material kulturell bedeutsame Formen hervorzubringen, wobei das einzelne Schmuckstück nach seiner Größe, aber auch nach der Qualität seiner Verarbeitung und der Ausgewogenheit der Form beurteilt wurde.

Einen Großteil der Schmuckmaterialien lieferte allen Südsee-Kulturen das Meer: die Perlmuschel (z. B. Taf. 4, 19, 20) und die große Tridacna gigas (z. B. Taf. 28), die einen Durchmesser von mehr als fünfzig Zentimeter erreichen kann, die Meeresschnecke Kauri, verschiedene Conusschneckenarten (vgl. z. B. Taf. 29), die Ovula-Schnecke und die Nautilus (vgl. Taf. 13, 14 und Taf. 53), die große Faltenschnecke Cymbium (z. B. Taf. 10) und schließlich eine große Anzahl kleinerer Meeresschneckenarten, die vor allem in Polynesien zu den berühmten Muschel-*leis*, die eigentlich Schneckenketten (vgl. Taf. 69) sind, verarbeitet wurden. Ergänzt wurden diese Materialien durch Teile der Spondylus, aber auch durch Seeigelstacheln und – in Neuguinea wie auch Mikronesien ganz prominent – durch das von Meeresschildkröten gewonnene Schildpatt.

Alle diese Materialien wurden oft weit von ihrem Fundort entfernt bearbeitet und verwendet. So waren etwa Teile der Perlmuschel *kina* (vgl. Taf. 4) hochgeschätzte Tauschobjekte im Hochland von Neuguinea, wohin sie von der Küste aus über eine lange Handelskette fast von Dorf zu Dorf bzw. von Tal zu Tal gehandelt wurden. Im Hochland selbst wurden sie zu besonderen Anlässen als Schmuck getragen. Auf große rote Scheiben aufgesetzt oder auch mit fein geflochtenen Tragbändern versehen waren sie jedoch in erster Linie Tausch- und Prestige-Objekte. Gleiches gilt für Teile der Cymbium-Schneckenschalen, die an der Küste des Papua-Golfes häufig anzutreffen waren und

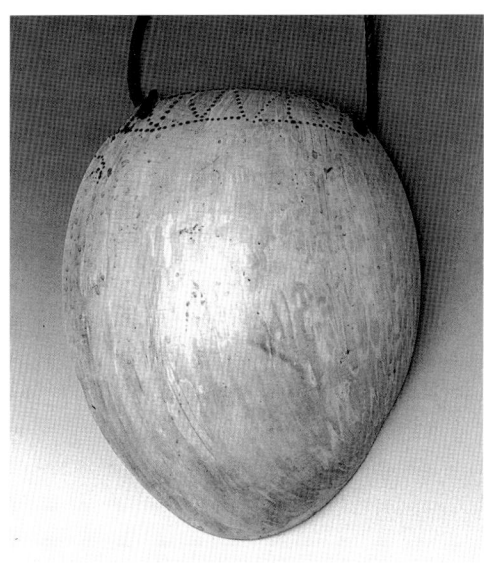

als Teil des Schamschurzes getragen wurden. Im Hochland galten bereits kleine Stücke als hochwertiger Schmuck, zumeist als Brustschmuck getragen (Abb. 9).

Zum Wert der meisten Schmuckmaterialien trugen sowohl die Seltenheit als auch der Aufwand der Verarbeitung bei, ebenso der Gegenwert, der für die Materialien gegeben werden mußte, wenn sie von Nachbargruppen eingehandelt wurden. Oft gelangte das Schmuckmaterial nicht im Rohzustand an die Schmuckhersteller, sondern bereits in bearbeiteter, ›veredelter‹ Form. Ein Beispiel dafür sind die Muschelringe aus dem Maprik-Gebiet, die in erster Linie als Brautpreis und erst nachgeordnet auch als Schmuck verwendet wurden. Das Material dazu wurde von den nördlichen Nachbarn der Abelam von der Küste eingehandelt, häufig auf einer weiteren Handelsstation zerlegt und zu Ringen geschliffen, deren Wert sich nach ihrer Größe und nach der Reinheit des Materials richtete.

Doch auch in Küstennähe kam Muscheln und Schnecken ein besonderer Wert zu. Ein typisches Beispiel dafür finden wir bei den auf der Gazelle-Halbinsel Neubritanniens lebenden Tolai, die in ihrem Schmuck Nassaschnecken-Abschnitte in großer Vielfalt verarbeitet haben (vgl. Taf. 51). Um das Rohmaterial zu bekommen, unter-

nahmen sie beschwerliche Reisen entlang der Küste in das Gebiet der benachbarten Mengen. Die runden Schneckenkörper mußten später abgeschlagen werden, um die ›Unterseiten‹, die jetzt eine natürliche Öffnung zeigten, verarbeiten zu können. Auf Rotangstreifen aufgereiht, arbeitete man aus den Schneckenteilen die Zahlungsmittel *tabu* oder *diwarra*, denen Geldfunktionen fast in unserem Sinne zuzuschreiben sind, verwendete das gleiche Geldmaterial aber auch, um etwa große Halskragen (Taf. 51) zu gestalten. Teile von Geldschnüren schließlich waren wichtiger Bestandteil von Kriegsschmuck (Taf. 46).

Von der Verwendung her sind die Nassaschnecken-Abschnitte den sogenannten Muschelperlen (Abb. 10, 11) ähnlich, die eigentlich kleine Muschelscheibchen sind. In Melanesien aus Tridacna gigas gearbeitet, in Mikronesien vor allem aus Spondylus, war ihre Herstellung äußerst aufwendig. Die Muschelstücke wurden zerteilt, dann zu kleineren Plättchen zerbrochen, durchbohrt, auf ein Stück Rotang aufgereiht und in mühsamer Arbeit von allen Seiten auf gleiche Größe geschliffen (vgl. Abb. 16). Feinheit und Gleichmäßigkeit bestimmten hier den Wert, so daß es nicht überrascht, daß diese Muschelperlen zu Schmuckketten aufgereiht wurden, aber auch – bis heute – Geldfunktion besitzen. Besonders sorgfältig wurden die Muschelperlen im Bismarck-Archipel und auf den Salomonen verarbeitet: Mit Hilfe von Fasern aneinandergereiht und zu Mustern gestaltet, wurden sie sowohl zu Tanzschurzen (Taf. 47) wie auch zu Armmanschetten oder, über einen Rotangstreifen gespannt, zu Armreifen verarbeitet (Taf. 41). Diese Arbeit wie auch die Herstellung der einzelnen Muschelscheibchen oder -Perlen leisteten Männer wie auch Frauen, während die Bearbeitung der großen, geschliffenen Tridacna-Scheiben, die für den Schmuck des Bismarck-Archipels so prägend sind, wohl den Männern vorbehalten war. Zunächst mußten die Tridacna-Muscheln – zwischen Hölzern eingeklemmt – in mühseliger Arbeit zersägt werden, eine oft wochenlang dauernde

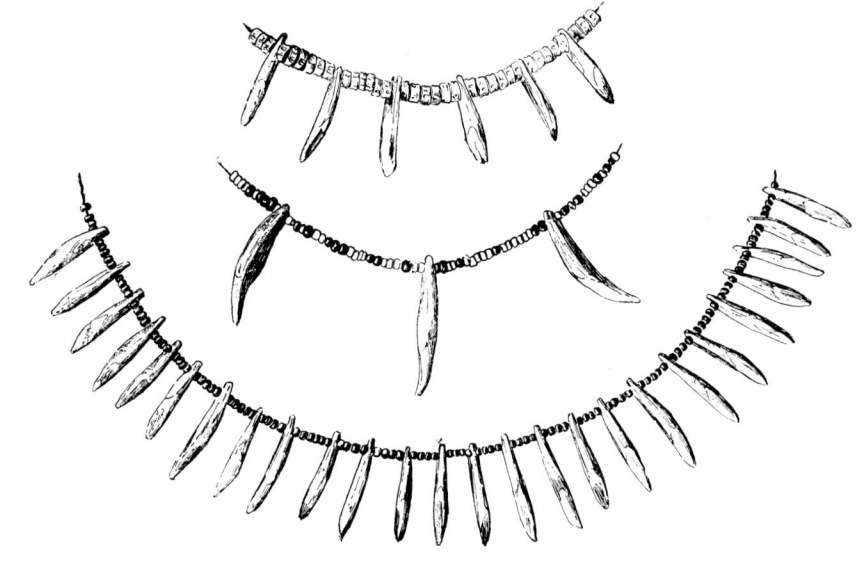

Prozedur, bei der auch die Hilfe der Frauen willkommen war. Anschließend wurden sie – wie auch auf ähnliche Weise hergestellte Armreifen (vgl. Abb. 23) – geschliffen und gegebenenfalls durchbohrt.

Ohne eigentlichen Geldwert wurden diese Scheiben als Schmuck unterschiedlich bewertet: die Größe der Scheibe war dabei nicht allein ausschlaggebend, sondern auch ihre Feinheit und ihr Schimmer. Auf Manus, auf Neuirland und Neubritannien, den Salomonen und St. Cruz wurden solche Scheiben anschließend von anderen Spezialisten mit einer oft sehr feinen Auflage aus Schildpatt versehen und gelegentlich am Rand zusätzlich mit Einkerbungen dekoriert. Solche Schmuckstücke wurden zumindest im Bismarck-Archipel nur zu besonderen Anlässen getragen und waren dabei den prominenten Persönlichkeiten eines Klanes vorbehalten. Bis heute ist diese Bedeutung erhalten geblieben, obwohl sich etwa auf Neuirland nur noch wenige der dort *kapkap* genannten Schmuckstücke finden: Sorgfältig verpackt werden sie

*Abb. 10*
*Halsketten von den Admiralitätsinseln:*
*1–4 Hundezähne, kleine Haiwirbel und Glasperlen in unterschiedlichen Kombinationen.*

*Abb. 13 (Seite 23 unten)*
*Kette aus Kokosringen von Truk, Mikronesien. Dieses vermeintlich so einfache Material hatte, zu Schmuck verarbeitet, auf Truk einen hohen Wert.*

Material – Wert – Prestige 23

Abb. 11
Verschiedene Materialien für Schmuck- und Geldschnüre:
1   Muschelgeld *diwarra*, Neubritannien
2–5 Muschelgeld, Neuirl.
6–7 Halsketten aus Coix lacrimae
8   Halskette aus Coix lacrimae und Pflanzenstengeln
9   Halskette aus Nassa und Kasuarfederkielen, Neubritannien (6–9)

Abb. 12
Kette von den Truk-Inseln, Mikronesien. Die Kombination von Schildpattringen, Conusringen und Holzringen ist die Basis vieler Schmuckformen.

aufbewahrt und nur anläßlich großer Totengedenkfeiern von den Ältesten der ausrichtenden Klane getragen und zu diesem Zweck von ihren Besitzern auch ausgeliehen.

Die Bearbeitung der Tridacna ist heute schon aufgrund des großen Zeitaufwandes selten geworden. Muschelketten werden nur noch in einigen abgelegenen Gebieten hergestellt, *kapkap* nur in Ausnahmefällen. Eher finden sich noch Spezialisten, die in der Lage sind, ein neues Schmuckmotiv für eine noch vorhandene Scheibe zu schneiden.

Schildpatt ist ein weiteres weit verbreitetes Werkmaterial, das in manchen Gegenden auch heute noch Verwendung findet, auch wenn dort wie überall das Bewußtsein für den Schutz der Meeresschildkröten wächst. Die Verarbeitung von Schildpatt erreichte u. a. in Mikronesien einen Höhepunkt, wo feingeschliffene Scheiben als Anhänger verwendet wurden (Taf. 75). Schildpattringe wurden einzeln als Finger- und Ohrring getragen, häufig jedoch auch kombiniert mit anderen Ringformen, wie Konus-schneckenteilen oder auch Ringen aus leichtem Kokosholz (vgl. Abb. 12, 13). Die daraus gestalteten langen Ketten wurden als Brustschmuck, vor allem aber als Ohr-schmuck getragen, der bis auf die Schultern herunterreichte und die Ohrläppchen der Träger weit nach unten zog (vgl. Abb. 45, Taf. 82).

In Neuguinea sieht man Schmuck aus Schildpatt nur noch selten. Traditionell war er allerdings überall entlang den Küsten anzutreffen, wo er sowohl zu Armreifen als auch zu gebogenen Ohrpflöcken bzw. -ringen gestaltet wurde. Ein großer Teil dieser Schildpattringe ist nicht dekoriert, Musterungen finden sich jedoch sowohl an der Nordostküste Neuguineas als auch auf den im Sepik-Gebiet selteneren prominenten Armmanschetten, die z. T. über und über mit Ritzzeichnungen versehen sind (Taf. 18).

Ein weiteres, in ganz Ozeanien geschätztes Schmuckmaterial waren und sind Federn,

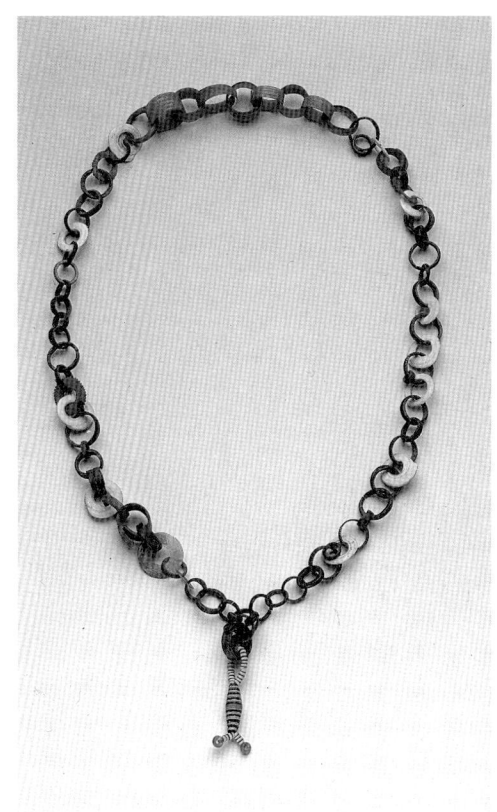
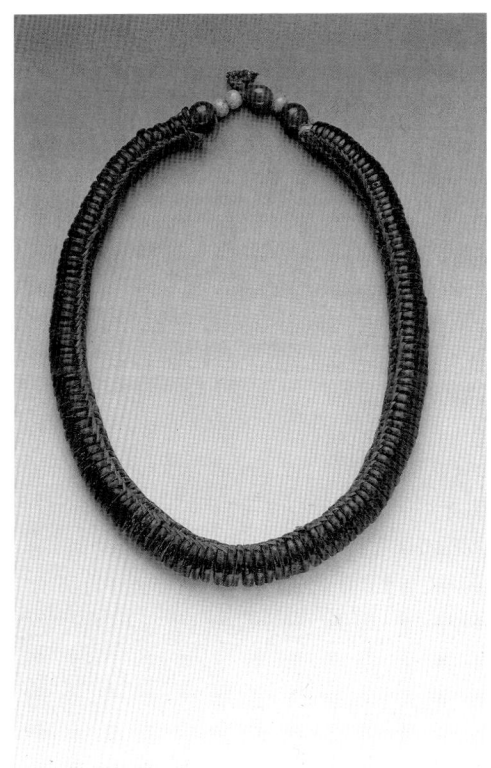

die oft für ihre Besitzer einen ebenso hohen Wert darstellen wie andere Materialien. Jagd auf Vögel findet vor allem der Federn wegen statt, die die ganze Farbenpracht der Tropen widerspiegeln. Am beeindruckendsten sind die Federaufsätze aus dem Hochland von Neuguinea, für die neben Kasuar-Federn, die das Grundgerüst und den Hintergrund bilden, die Federn verschiedener Papageienarten, vor allem aber der Paradiesvögel, verwendet werden. Diese Paradiesvogelbälge, die ohne Beine präpariert werden, kamen bereits früh nach Europa und verleiteten zu der Ansicht, daß diese Vögel nie die Erde berührten, was ihnen ihren Namen gab. Paradiesvogelbälge (Taf. 5) werden nicht nur im Hochland verwendet, sondern auch im übrigen Neuguinea, wo sie zu besonderen Anlässen oft Teile des Kopfschmucks sind.

Auch in Polynesien waren Federn von großer Bedeutung. Aus dem feinen Flaum des Brustgefieders verschiedener Vogelarten wurden in Hawaii nicht nur die großen, rot und gelb gemusterten Capes gearbeitet, sondern auch Federketten, die im Haar wie auch um den Hals getragen wurden. Sie galten im alten Hawaii als besondere Kostbarkeiten, die als Besitz und Erbe einer Familie gepflegt und gehütet und nur zu ganz besonderen Anlässen angelegt wurden.

Mit roten Papageien-Federn vor allem wurden Haarstecker auf Samoa verziert (Taf. 70), während auf den Marquesas vor allem grüne und schwarze Federn zu Halsschmuck wie auch zu imposanten Federaufsätzen verarbeitet wurden. Die Seltenheit einer Feder war hier wie fast überall ausschlaggebend für ihren Wert. So konnten bereits Cook und seine Begleiter mit roten, von den Marquesas eingeführten Federn vor mehr als zweihundert Jahren fast alles auf Tahiti erwerben. Die roten Federn waren äußerst gesucht und dienten in Riten dazu, mit den Göttern, denen eine Liebe zur Farbe Rot nachgesagt wurde, in Verbindung zu treten. Auf Neuseeland schließlich, wo nach Ankunft der Europäer die ehemals zum Schmuck verwendeten einheimischen Vögel immer seltener

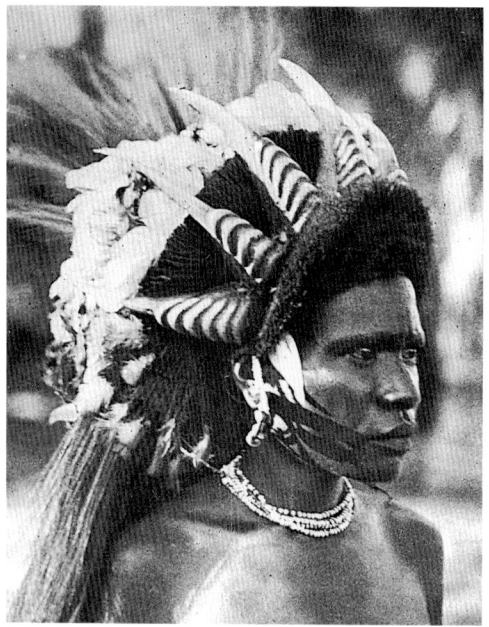

Abb. 14
Mann aus dem südlichen Papua Neuguinea (Collingwood Bay?). Der aufwendige Kopfschmuck mit Federn, Kuskusfell und geflochtenem Rückenschmuck wird durch die Verwendung von Schnäbeln des Nashornvogels geprägt, die wie ein Diadem über dem Haaransatz getragen werden. Hals- und Ohrschmuck treten dagegen in ihrer optischen Bedeutung zurück.

wurden und einige sogar ausstarben, werden einzelne Vogelfedern, die die Haartracht schmückten, von Familien bis heute als wohlgehüteter Besitz aufbewahrt und nur zu besonderen Anlässen getragen (vgl. Abb. 44).

Nicht nur Federn, auch andere Teile von Vögeln wurden als Schmuck verwendet. Zum einen die Schnäbel der Nashornvögel (Abb. 14), die sowohl dem Kopfschmuck als Umrahmung dienten als auch – einzeln – bei verschiedenen Hochlandgruppen als Rückenschmuck. Schließlich finden sich gelegentlich Krallen als Teile größerer Ensembles. Vor allem aber fanden Knochen in unterschiedlichen Varianten als Schmuckteile Verwendung.

Fasern und Blüten schließlich wurden überall als Schmuckelement verwendet, sind allerdings nur selten erhalten. Dauerhafter sind dagegen Früchte, wie die Coix-Samen, die man fast überall auf Neuguinea verarbeitete und bei vielen Gruppen unverzichtbarer Teil des Trauerschmucks waren (Abb. 15). Solche Samen, aber auch andere Kerne konnten leicht durchbohrt und wie Perlen aufgereiht werden (Taf. 35, rechts). Ergänzt werden sie durch andere pflanzliche Materialien, die überall für die

*Abb. 15
Teil eines Trauerschmucks, Astrolabe Bay, Papua Neuguinea. Mit Ketten, Kopf- und Ohrgehängen, Arm- und Beinschmuck aus Hiobsträen (Coix lacrimae) sowie Samen und Federn wurde in vielen Teilen Neuguineas der Körper eines Trauernden fast vollkommen verhüllt.*

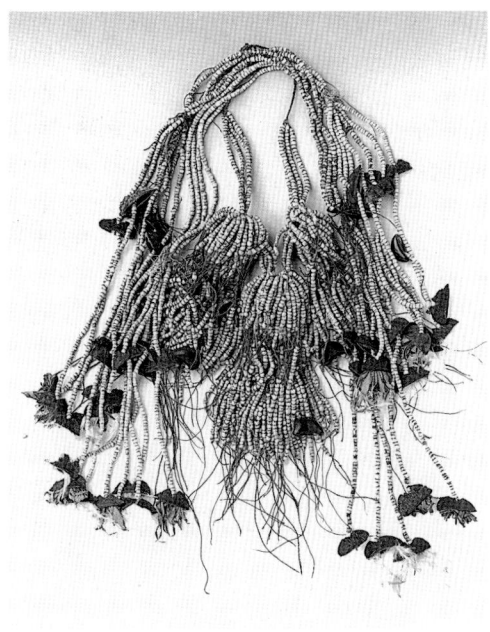

Bindungen benutzt wurden, aber auch als Gestaltungsmaterial in eigenem Recht auftreten, wie z. B. bei geflochtenen Armreifen oder aus feinsten Blatteilen hergestellten Ketten. Schnur, wie sie in Neuguinea u. a. zur Herstellung der Netztaschen verwendet wurde, fand auch Eingang in die Schmuckgestaltung. Am Sepik, aber auch an der Nordostküste finden wir Armbänder in aufwendigen Schlingtechniken, die erst anschließend mit Nassaschnecken, Konus-Schneckenböden, Zähnen und – in europäischer Zeit – auch mit Porzellanringen dekoriert wurden (Taf. 8). Am Sepik und im Maprik-Gebiet wird aus der Hilfstechnik anderer Regionen ein bestimmendes Schmuckelement: Maschenstoff bildet hier nicht mehr nur die Unterlage für Schmuckteile, sondern bestimmt ganz wesentlich Form und Gestaltung des Schmucks, macht Tier- und Menschenformen möglich (Taf. 25, 26).

Die meisten Schmuckstücke, so scheint es, wurden von Männern hergestellt, auch wenn dies heute nicht mehr immer mit letzter Sicherheit zu eruieren ist. Frauen stellten sicher einen großen Teil der Flechtmaterialien her, der Schurze und Armreifen, sicher auch die Faserschnüre, und sie halfen bei der Herstellung von Perlen aus Muschel- oder Conusstückchen (Abb. 16). Allerdings scheint der größte Teil der eigentlichen Schmuckformen von Männern geschaffen worden zu sein, die auch Fasern verarbeiteten, wenn der Schmuck im rituellen Kontext getragen wurde oder als Geld bzw. Brautpreis Verwendung fand. Männer kontrollierten wohl auch einen großen Teil des Schmuckes und damit auch der Wertgegenstände einer Familie oder eines Klanes. Wer vor allem in Polynesien Schmuck wie auch andere Objekte herstellte, galt als mit besonderer ›Kraft‹ ausgestattet und genoß hohes Ansehen. Ein Schmuckstück – sei es aus geschliffenen oder beschnitzten Spermwalzähnen, aus Stein oder aus Federn – erhielt bereits durch die kompetente Arbeit des Künstlers einen Teil der Kraft, die Schmuck und Träger gleichermaßen auszeichnen sollte.

In Melanesien und Mikronesien finden wir die Verbindung von Schmuck und besonderer ›Kraft‹ seltener, begrenzt vor allem auf solchen Schmuck, der bei der Vorbereitung von Kriegszügen oder beim Krieg selbst magische oder beschützende Wirkung haben sollte.

Überall jedoch wurde dem Schmuck besondere Wertschätzung entgegengebracht. Je schwieriger es war, ein Material zu beschaffen, je gelungener die Ausführung eines Stückes, je größer der Gegenwert in sozialer und wirtschaftlicher Hinsicht, je höher war auch das Prestige, das mit dem Tragen eines solchen Stückes oder mit seiner Weitergabe verbunden wurde. Schmuck war in vielen Kulturen ein Gradmesser sozialen Ansehens, zunächst individuell, aber auch bei Verwandtschaftsgruppen oder Klanen, die Schmuck oder Schmuckkomponenten als Zeichen ihrer wirtschaftlichen Stärke zur Schau trugen oder zu sozialen Anlässen tauschten.

Die Europäer machten sich die mit Schmuck bzw. Schmuckmaterialien verbundenen Werte schon früh zunutze. Hochgeschätzte Schneckenschalen wurden importiert und als Zahlungsmittel verwendet, wobei oft eine Inflation die

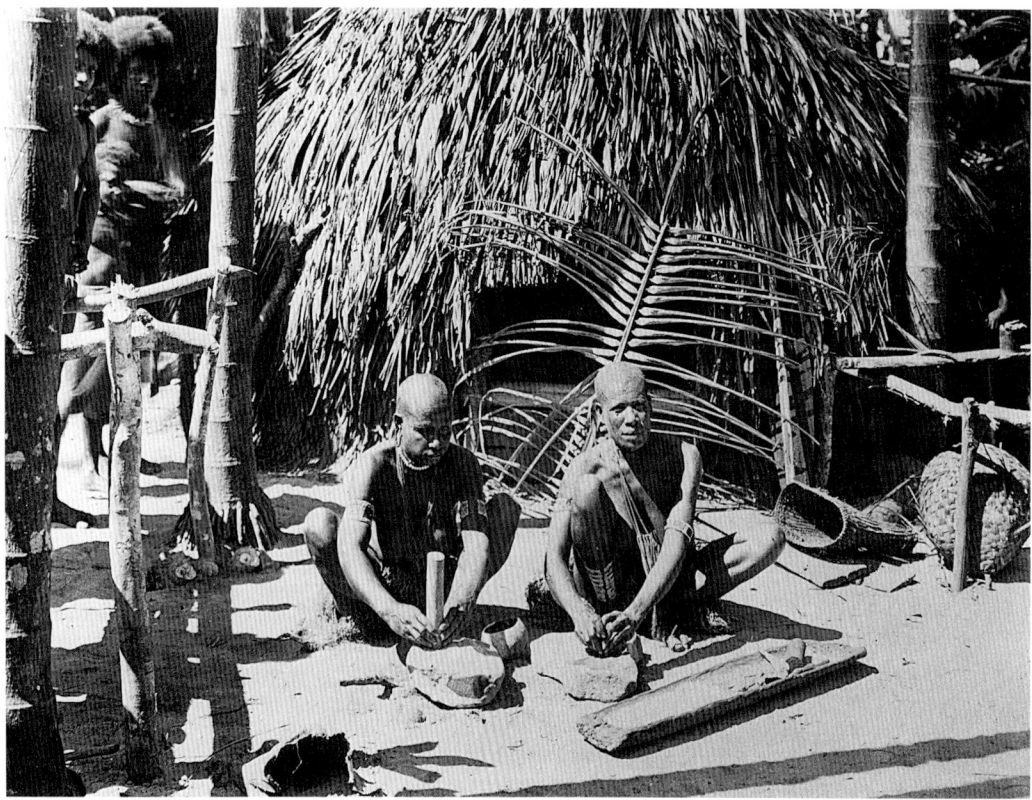

Abb. 16
Frauen von der Insel Ponam, Admiralitätsinseln, Papua Neuguinea, bei der Herstellung von Muschelperlen aus Conus-Stücken. Die durchbohrten Scheibchen werden auf ein Stück Rotang gezogen und dann allseits geschliffen, bis eine möglichst gleichmäßige, runde Form erreicht ist.

Folge war. Aber auch europäische Materialien wurden eingeführt: in Polynesien schon sehr früh Bakelit, aus dem traditioneller Schmuck gearbeitet wurde, in Melanesien vor allem Porzellanringe und europäische Perlen. Letztere wurden schon früh zu einem selbstverständlichen Bestandteil der einheimischen Schmuckkultur, zum Beispiel auf Manus, wo Industrieperlen und einheimische Muschelscheibchen nebeneinander verwendet wurden (z. B. Taf. 40, 41). Von seiten der europäischen Händler nicht geplant war sicher der Gebrauch europäischer Güter, wie Hemdenknöpfe oder Industrietuch als Teile des Schmucks, wie er schon um die Jahrhundertwende auftritt. Hier begann eine Tradition, in der alles, was ungewöhnlich und nicht alltäglich war, zu Schmuck werden konnte. Fortgesetzt hat sich diese Tradition mit Metallringen, Schlüsseln, Blechdosen und in neuerer Zeit mit Erzeugnissen aus Kunststoff, die wohl ursprünglich als Kabel gedacht waren. Sogar bei Kugelschreibern ist ein westlicher Betrachter nicht immer sicher, ob sie als moderne Haarstecker verwendet werden oder ob die Frisur nur als passender Aufbewahrungsort dient.

Schmuck ist auch heute in der Südsee allgegenwärtig. Allerdings weniger in seiner ursprünglichen Form – dessen traditionelle Nutzung regional sehr unterschiedlich ist. Noch immer und überall anzutreffen sind die Blüten oder Blätter, mit denen man das Haar schmückt, sind europäische Perlen, die in ihrer Verarbeitung und Kombination vielerorts schon fast traditionell geworden sind, sind schließlich auch moderne Moden, wie Wollmützen oder ähnliches, sicher mit ebensolchem Anspruch getragen wie die traditionelle Perücke ehemals von der Generation der Väter und Großväter.

# Ornament und Symbol

Zeichen werden in den meisten Südsee-Kulturen weniger durch einzelne Schmuckobjekte gesetzt als durch ganze Arrangements, die aus immer wieder unterschiedlich kombinierbaren Einzelteilen bestehen. Dennoch lohnt es, auch das Einzelstück zu betrachten und die trotz ähnlicher Form und Funktion ganz unterschiedliche Ornamentik, die sich naturgemäß auf die Ästhetik einer bestimmten Kultur und auf ihren Formenkanon bezieht.

Als typisches Beispiel für die unterschiedliche Ornamentik und damit verbunden die unterschiedlichen Bedeutungen und Überlieferungen können die *kapkap* genannten Pektorale dienen, die sich im Bismarck-Archipel, auf den Salomonen und den St.-Cruz-Inseln finden (Taf. 29, 43–45, Abb. 17). Sie bestehen ausnahmslos aus einer flachen Scheibe, die mit Hilfe einer Bogensäge aus Tridacna gigas herausgearbeitet und fast immer vollkommen flach geschliffen wurde. Während solche Scheiben gelegentlich nur mit einer zentralen Schmuckperle versehen sind, die das Tragband hält, ist eine Verzierung mit einem zentralen Motiv aus durchbrochen gearbeitetem Schildpatt die häufigere Variante.

Die in unserem Sinne wohl perfekteste – weil ausgesprochen fein und symmetrisch gearbeitete – Ornamentik findet sich auf Neuirland (Taf. 44, 45). Kreisförmig angelegt, mit Halbbögen und Zackenlinien verbunden, gelegentlich auch mit feinstem Rot pointiert, erreichen diese Ornamente eine, gemessen an den vorhandenen Werkzeugen, fast unglaubliche Perfektion. Sie wurde allerdings in diesen Kulturen auch als oberstes Ziel angestrebt, war doch ein fein dekorierter, großer *kapkap* äußeres Zeichen für die Bedeutung seines Trägers – für Status wie auch für wirtschaftliche Potenz, da auf Neuirland jeder Künstler bezahlt und ein hervorragender Meister sogar reich für seine Arbeit entlohnt wurde.

Die ›Sonnen‹ oder Sonnenembleme, wie die zentralen Ornamente in der Literatur immer noch genannt werden, stehen in der neuirländischen Kultur nicht isoliert, auch wenn fraglich bleibt, ob es sich wirklich um Sonnenembleme handelt. Durchbrochen gearbeitete ›Zentralmotive‹, oft mit ›Strahlen‹ nach außen, trifft man in der Kunst Neuirlands häufig an: in den Fries-*malangganen*, die bei Totengedenkfeiern präsentiert werden, und bei den ebenfalls als ›Sonnen‹ bezeichneten geflochtenen *malangganen* mit nach außen reichenden ›Strahlen‹, die als besonders geheim und für Frauen besonders gefährlich gelten. *Kapkap* und *kapkap*-ähnliche Motive schließlich zieren einen großen Teil der figürlich gestalteten *malanggan*-Skulpturen, was unabhängig von den wohl letztlich verlorengegangenen ursprünglichen Bedeutungsinhalten zeigt, daß ein männliches Wesen, sei es ein mythischer Urahn oder ein gerade Verstorbener, idealerweise kaum ohne *kapkap* gesehen wurde.

Die *kapkap* der Salomonen könnten nahelegen (Abb. 17), daß die auf Neuirland zu hoher Vollendung gebrachten Mitteldekore eine Abstraktion früher eher figürlicher Formen darstellen. Neben häufigen geometrischen Motiven – eben-

*Abb. 17*
*Schildpattornament für einen Muschelschmuck, Salomonen. Die hier mit angeschnittenem Rechteck und Halbkreis, durch einen Steg verbunden, ausgefüllten Seiten des Zentralmotivs könnten bei einem Vergleich mit anderen Stücken als Abstraktion einer auch figürlich angelegten menschlichen Gestalt betrachtet werden.*

28  *Ornament und Symbol*

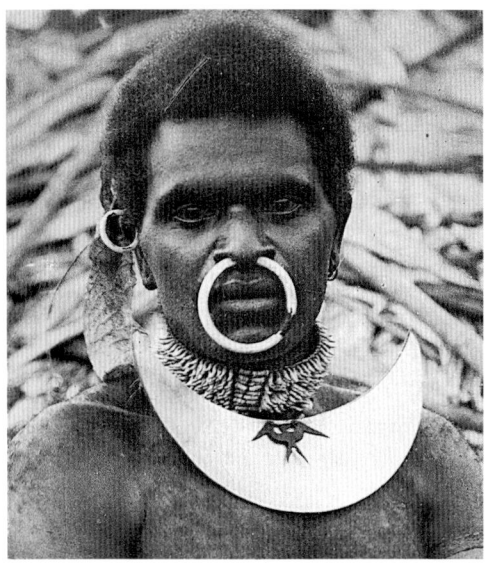
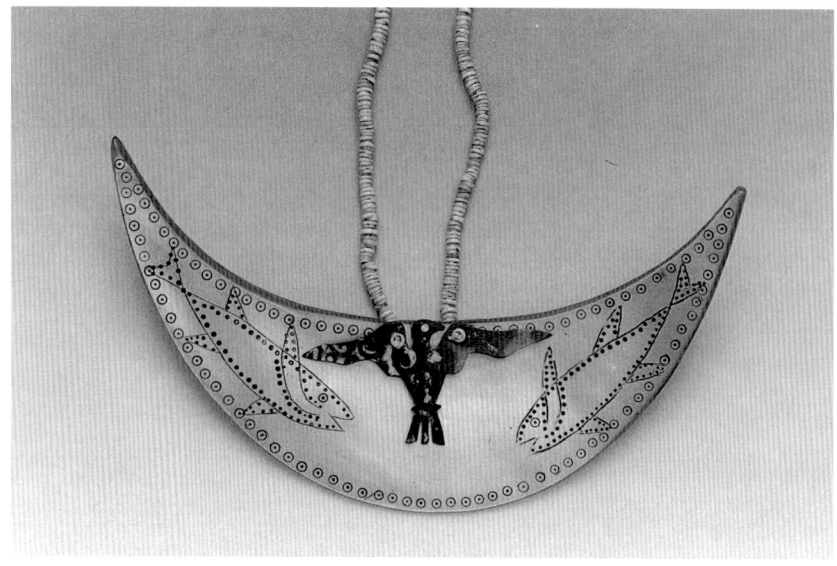

falls fein gearbeitet und wesentlich ›dichter‹ wirkend – finden sich dort in Einzelfällen auch in die Motive eingearbeitete Figuren. Sie wurden je nach Größe und Anlaß als Stirn-, Nacken- oder Brustschmuck getragen und wohl auch von Frauen angelegt. Parallele Schmuckformen, wie etwa Perlmuscheln, die in Halbmond- oder Vogelform gestaltet und mit einer Schildpattauflage versehen sind (oft mit der Darstellung des Fregattvogels), und Muschelscheiben mit Vögeln und seltener menschlichen Umrissen im Flachrelief, belegen zumindest für die Salomonen das Nebeneinander von abstrakter und realistischer Darstellung sowie – zumindest beim Perlmutt-Schmuck – die Abweichung vom zentralen Motiv (Abb. 18, 19). Eine solche Abweichung zeigen auch in großer Perfektion die *kapkap* der St.-Cruz-Inseln (Taf. 29). In höchstem Maße stilisiert, sind sie immer mit der Darstellung eines Fregattvogels versehen, jener Vogelart, die die Menschen vieler Südsee-Kulturen in Mythen, Tänzen und auch im Schmuck beschäftigte (Abb. 20). Um einen zentralen Punkt gruppiert, zeigen sich schließlich die *kapkap* von den Admiralitätsinseln (Taf. 43), die neben einem häufigen Ritzdekor auf dem äußeren Rand eine in Relation zur Größe der Muschelscheibe oft kleine Schildpattauflage haben, die allerdings wesentlich ›lebendiger‹ wirkt als alle anderen Formen. Die Künstler der Admiralitätsinseln arbeiteten nach unserem Maßstab weniger perfektionistisch und wirken dadurch fast kreativer: Ihre Motive scheinen zufällig, ohne es zu sein, balanciert und unausgewogen zugleich, vital und unbekümmert. Daß auch der Gebrauch dieser Objekte weniger kodifiziert war, ist jedoch unwahrscheinlich. Offensichtlich waren *kapkap* nicht die absoluten Wertmesser in den Kulturen der Admiralitätsinseln, wenn sie auch bei einigen Gruppen als ›Häuptlingsschmuck‹ überliefert sind. Muschelgeld und Muschelgeldschnüre waren auf Manus sicher von größerer Bedeutung, ebenso anderes Material wie Obsidian, das allerdings nicht zu Schmuck verarbeitet wurde.

Eine ganz andere Form der Ornamentik finden wir in den verschiedenen Sepik-Kulturen. Hier herrschen nicht die klaren, die ›ordentlichen‹ Formen vor. Ein wichtiger Werkstoff ist vielmehr eine aus verschiedenen Bast- und Lianenstreifen gedrehte Schnur, die neben gesplissenem Rotang verflochten wurde. Die verwendeten Schlingtechniken sind teilweise äußerst kompliziert – ihre Wirkung allerdings dann besonders verblüffend, wenn nicht bekannte Formen wie z. B. Armbänder daraus entstehen, sondern freie

*Abb. 18*
*Mann von den Salomonen mit einem mit Zähnen besetzten Halsreif und großem Schmuck aus Perlmuschel, verziert mit einem doppelten Fregattvogel-Motiv. Im Gegensatz zu jüngeren Männern greifen alte, hoch angesehene Männer kaum noch auf Schmuck als Zeichen ihres Status zurück.*

*Abb. 19*
*Halsschmuck aus Malaita, Salomonen. Die halbmondförmige Perlmuschel zeigt einen Fregattvogel und seitlich je einen Bonito, ein Fisch, dessen Fang man mit besonderen Riten verbindet und der Voraussetzung für die Aufnahme eines jungen Mannes in den Kreis der Erwachsenen ist.*

Ornament und Symbol 29

Schöpfungen, die Tiere oder Menschen darzustellen scheinen. Tatsächlich sind sowohl das Krokodil wie auch das Schwein bzw. der Eber ein immer wiederkehrendes Motiv in der Schmuckgestaltung, das auch hier mythische Bezüge aufweist: Das Krokodil gilt als eines der wichtigsten Schöpferwesen, das die Erde hervorbrachte und damit alles, was auf ihr lebt. Mit dem Wasser assoziiert, dem Urelement schlechthin, in dem das Reich der Toten und Ahnen gedacht ist, verkörpert das Krokodil einen wesentlichen Teil der immer noch wirkenden numinosen Mächte, denen sich der Mensch in Zeremonien nähert. Das Schwein, das durchaus auch in plastischen Ensembles auftaucht, ist dagegen mehr mit den Ahnen als mit den Anfängen der Welt verbunden. Gleichzeitig ist es eines der wichtigsten Fleisch- und durch die Eberhauer auch Schmucklieferanten. Inwieweit man glaubte, die Stärke des Ebers über die Einbeziehung von Eberhauern in den Kriegsschmuck auch auf den ihn tragenden Mann übertragen zu können, darüber kann nur spekuliert werden.

Belegt ist die Assoziationskette Ahnen, Schwein, Kraft für die Abelam. Der dort von jungen Kriegern verwendete Mund- bzw. Rückenschmuck erscheint uns zwar als kleine menschliche Gestalt, symbolisiert jedoch einen Eber und über die Verbindung von Ebern mit dem Totenreich gleichzeitig die Ahnen (Taf. 26, rechts). Sicher würde auch ein Abelam die Gestalt als solche als menschliche Figur identifizieren, entscheidend für die Zuordnung von Symbolen und für ihr Erkennen ist jedoch hier wie überall der spezifische kulturelle Rahmen, aus dem hervorgeht, daß diese Darstellungen eben keine Menschen sind, sondern Darstellungen des Ebers/der Ahnen. Wir müssen davon ausgehen, daß auch den Abelam benachbarte Kulturen diese Symbolik nicht unbedingt erkennen oder innerhalb ihrer eigenen Vorstellungswelt auch nur bedeutsam finden. So könnte es sich bei dem den kara-ut so verwandt erscheinenden Brustschmuck (Taf. 26, links) der Mountain Arapesh bereits um eine Übernahme der Form und eine Neuinterpretation des Inhalts handeln: Die äußere menschliche Form ist erhalten geblieben, anstelle des ›Gesichts‹ mit seiner langen Nase ist jedoch ein halbplastisch ausgearbeiteter Vogelkopf getreten, vermutlich die Darstellung eines Nashornvogels. Es ist dies ein Vogel, der in vielen Kulturen Melanesiens von Bedeutung ist und oft mit besonderen Verwandtschaftsgruppen und Klanen verbunden wird. Ob jedoch die Symbolik – Ahnen und die Kraft der Ahnen – auch hier in gleicher Form interpretiert wird, muß dahingestellt bleiben.

Neben diesen fast realistisch wirkenden Darstellungen finden sich in der Sepik-Kunst auch ›abstrakte‹ Formen, ausgeführt vor allem als Ritzdekor auf Schildpattarmreifen, Knochendolchen oder als Dekor auf breiten Leibgürteln aus Rinde. Es sind dies die gleichen Formen, die uns als Dekor auf den Töpferwaren, auf Holzschalen oder Handwerksgeräten begegnen, Formen, die uns abstrakt erscheinen, für ein Mitglied der jeweiligen Gesellschaft bzw. Verwandtschaftsgruppe aber oft durchaus lesbar sind: Interpretiert werden sie unter anderem als bestimmte Pflanzen, aber auch als Insekten oder andere Tiere, mit denen eine bestimmte Verwandtschaftsgruppe besonders eng verbunden ist. Dabei ist die

*Abb. 20
Männergruppe von den St.-Cruz-Inseln. Neben Ohr- und Nasenschmuck aus Trochus-, Conus- und Schildpatt-Ringen sind besonders die großen Muschelscheiben prägnant, die unverziert getragen werden können, aber – mit einer Schildpattauflage versehen – von besonderem Wert sind. Dargestellt ist auch hier ein stilisierter Fregattvogel; die darüber angeordneten Rauten werden als Symbole für Fische, möglicherweise den Bonito, gedeutet.*

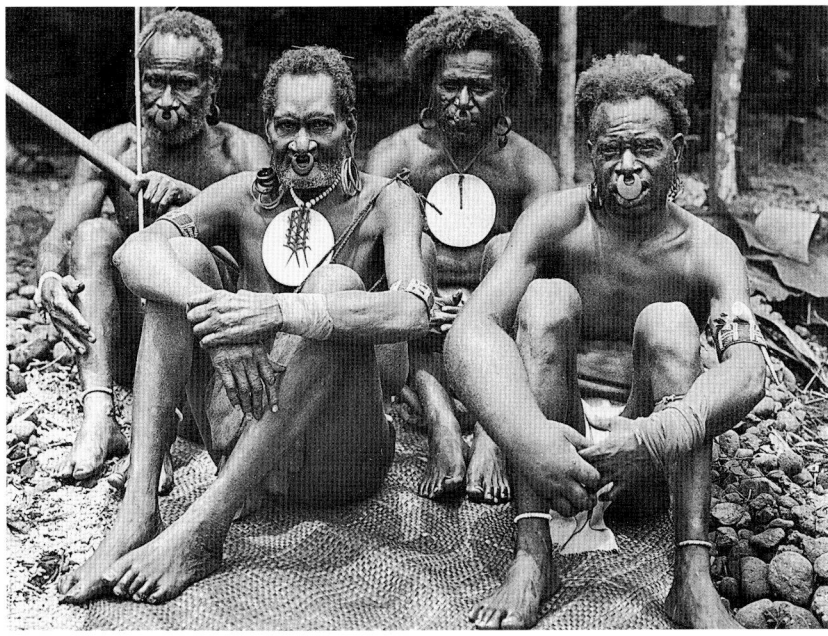

30  Ornament und Symbol

Form, das Element, oft nur marginal variiert, so daß verläßliche Auskünfte immer nur aus der Gruppe des Besitzers zu erhalten sind. Fast gleiche Formen können, wie häufig in der Kunst Ozeaniens, je nach Kontext und nach den Überlieferungen einer spezifischen Verwandtschaftsgruppe verschieden interpretiert werden; entscheidend bleibt, daß sie wie viele andere Ausdrucksweisen integraler Bestandteil des überlieferten Formenkanons und der damit verbundenen Bedeutungszusammenhänge sind. Sie sind also ebensowenig zufällig wie rein dekorativ, entspringen nicht allein privater Experimentierkunst und Gestaltungsfreude, sondern stellen einen Teil des bedeutungsvollen Ganzen dar, mit dem der Mensch durch mythische Überlieferungen, durch Kunst und Rituale und eben auch durch den Schmuck und seine Ornamente seine Umwelt ordnet, erkennt und interpretiert.

Dabei ist die von uns oft gestellte Frage nach Abstraktion oder realistischer Darstellung für einen Schmuckkünstler etwa im Sepik-Gebiet wahrscheinlich unsinnig. Ebensowenig, wie er in der traditionellen Kunst versucht, Abbilder zu schaffen, eine Realität oder eine vorhandene Beobachtung wiederzugeben, sondern vielmehr die Konzepte und das Weltbild, das Ethos einer Gruppe durch seine Arbeit vermittelt, ebensowenig dürfte in der traditionellen Kunst die Unterscheidung zwischen Abstraktion und menschlicher oder tierischer Form von besonderer Bedeutung gewesen sein (vgl. Abb. 21). Entscheidend ist, ob ein geplantes Sujet für den Betrachter identifizierbar und bedeutungsvoll einzuordnen ist und ob die Form, das Zusammenspiel der einzelnen Schmuckelemente, überzeugt. Der für uns so bedeutsame Unterschied zwischen einer identifizierbaren Form und einer abstrakten Gestaltung ist also wohl durch unsere Sichtweise bedingt.

Die Symbolik der Schmuckobjekte zu verstehen, ist für uns um so schwieriger, als ein bestimmtes Schmuckobjekt kein fertiges Endprodukt ist, sondern je nach Kontext verändert werden kann. Dies trifft

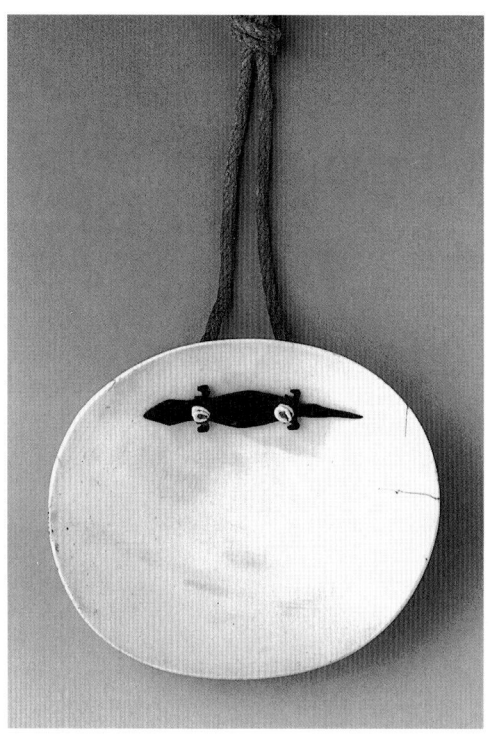

Abb. 21
Brustschmuck vom Huon-Golf, Papua Neuguinea. Der Schmuck besteht aus einer an zwei Stellen durchbrochenen Cymbium-Schale. Über die Löcher wurde eine Krokodildarstellung aus Schildpatt aufgelegt und mit Schneckenscheibchen verziert, die gleichzeitig das Halsband halten.

besonders auf Schmuckobjekte aus dem Sepik-Gebiet zu, die oft durch zusätzliche ›Anhängsel‹ erweitert, durch Wertobjekte in ihrer Bedeutung gesteigert oder durch andere Tragweisen vollkommen verfremdet werden. Das Schmuckstück mit der erkennbaren Symbolik, mit seiner ihm eigenen Bedeutung wird dadurch zwar nicht in Frage gestellt, aber von anderen Inhalten überlagert.

Das hier Gesagte trifft analog auch auf weite Teile Ozeaniens zu, auch auf Polynesien, wo Form und Symbolik wie auch Zeichen, die der Schmuck setzt, festgelegter erscheinen. Ein spielerischer Umgang mit Formen scheint vielfach zu fehlen, die Darstellungen des Menschen etwa erscheinen standardisierter, unterschiedlichen Deutungen weniger zugänglich. Das einzelne Schmuckstück kann auch hier durch Gestaltung und Perfektion faszinieren, es wird jedoch fast immer formaler erscheinen, sofern man es von der ganzen Person isoliert betrachtet, die mit Blüten- und Federkränzen, mit Bewegung und Tanz dem Einzelstück seine Strenge zu nehmen imstande ist.

## Zeichen und Verwandlungen

Aufnahmen arbeitender Menschen der Südsee, so selten sie um die Jahrhundertwende noch sind, zeigen nur wenig Schmuck. Bei Gruppenaufnahmen ist vielleicht die Hälfte der Abgebildeten – geschlechts- und altersunabhängig, wie es scheint – geschmückt. Der Schmuck allerdings ist auch hier relativ zurückhaltend: eine kleine Halskette, geflochtene Armringe, vor allem an den Oberarmen, vielleicht eine kleine Perücke, eine Feder oder Blüte im Haar – dies scheint in den meisten Kulturen für Alltagsschmuck als ausreichend erachtet worden zu sein.

Was man im Alltag beobachten konnte, war dennoch Grundlage für die viel elaborierteren Schmuckensembles, die wir zu besonderen Anlässen antreffen, einfache Ketten, auf Bast oder Rotangstreifen gereiht, aus Muschelscheiben, Früchten oder Schneckenschalen – zumeist relativ kurz gebunden um den Hals getragen. Es war dies ein Schmuck, der nicht einschränkte, nicht behinderte, aber dennoch Zeichen setzte.

Diese Alltagszeichen waren weitaus unprätentiöser als alles, was bei festlichen Anlässen getragen wurde: Bis heute erhalten viele Kinder auf Neuirland schon im jungen Alter zumeist von den Großeltern eine kleine Kette aus Muschelscheibchen, oft mit einem einzelnen Haifischzahn oder einem Hundezahn geschmückt. Einen solchen ›einfachen‹ Schmuck überreicht man auch Fremden zum Zeichen, daß man sie akzeptiert. Das Tragen eines solchen Schmuckes signalisiert Zugehörigkeit – eine generelle Zugehörigkeit, die jedem, mit dem man in Kontakt tritt, verdeutlicht, daß der Betreffende eine Gruppe hinter sich hat, die nicht ohne Mittel ist. Gleichzeitig ist eine solche Gabe und das Tragen einer solchen Kette ein Zeichen der Verbundenheit, das oft nur von den unmittelbar Betroffenen verstanden werden kann.

Anderen Schmuckformen, denen wir im Alltag heute kaum noch begegnen, kamen sicher auch praktische Funktionen zu. Dies gilt für Armreife, wie sie fast überall für Männer belegt sind (Abb. 22, 23). In ihnen wurden häufig kleinere Objekte, wie Knochendolche, aufbewahrt, und zu festlichen Anlässen wurden diese Reifen zusätzlich mit Blättern oder besonderen Stäben aus Holz oder Knochen geschmückt. Alters- und Statusunterschiede wurden in vielen Kulturen durch kaum auffälligen Alltagsschmuck gekennzeichnet, durch verschiedene Schurz- und Gürtelformen, die für Verheiratete und Unverheiratete unterschiedlich sein konnten.

Ein wichtiger Teil alltäglichen Schmückens war der Gebrauch vergänglichen Materials, wie Blüten und Blättern. Individuelle Befindlichkeiten, Launen und Stimmungen kamen hier leicht zum Ausdruck. Ohne Aufwand ließen sich damit auch Situationen meistern, die Schmuck zu fordern schienen: ein Besuch, ein überraschendes Treffen etc.

Im Gegensatz zu diesen Beobachtungen aus Melanesien war Schmuck in Mikronesien oder Polynesien ein wichtiges

*Abb. 22*
*Männerarmreife aus dem Hochland von Papua Neuguinea. Die aus Rotangstreifen geflochtenen Armreife gehörten zur alltäglichen Ausstattung eines Mannes und wurden gewöhnlich am Oberarm getragen.*

*Abb. 23*
*Armreife aus Neuirland, Papua Neuguinea. Diese Armreife wurden aus Tridacna gigas gearbeitet. Neben den flachen, außen eingekerbten Ringen waren die höheren Reifformen mit Rillendekor besonders wertvoll.*

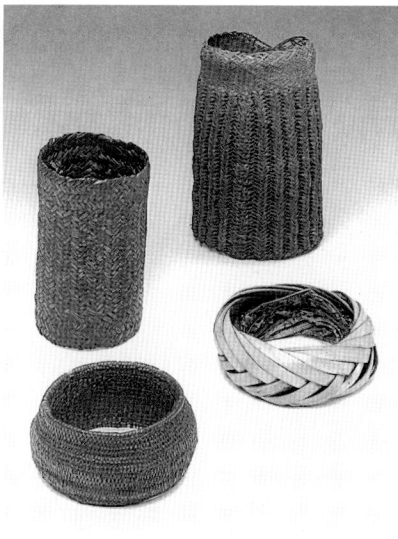
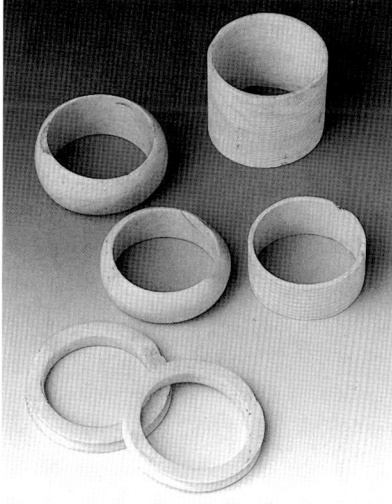

32  *Zeichen und Verwandlungen*

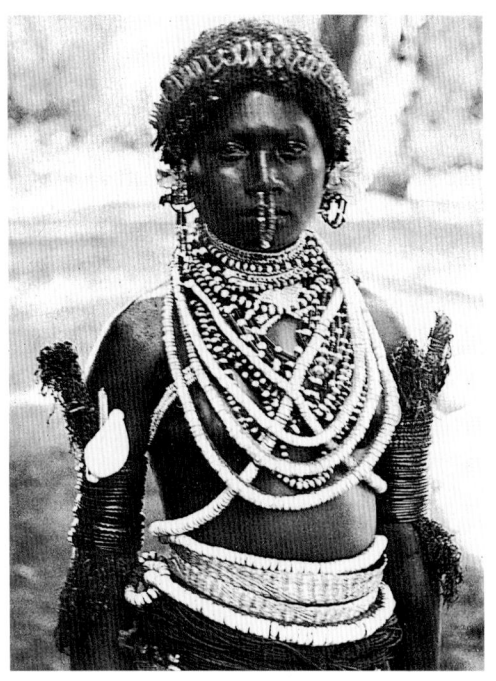

Zeichen der Abgrenzung oder der Zuordnung zu einer Gruppe. Vor allem in Mikronesien wurde zumindest von den Mitgliedern der führenden Klane fast immer Schmuck angelegt – etwa eine Kette mit einem Stück des palauischen Geldes oder auch nur eine Kette aus Pandanus –, immer jedoch sollte dieser Schmuck, so unprätentiös er erscheinen mag, die herausgehobene Stellung des Trägers verdeutlichen.

Wichtiger jedoch war Schmuck in allen ozeanischen Gesellschaften bei besonderen Ereignissen in der Gemeinschaft oder auch im Leben des einzelnen. So sind in Melanesien etwa all jene Situationen ›schmuckrelevant‹, die Übergänge im menschlichen Leben bezeichnen: die Geburt eines Kindes bzw. seine Einführung in die Gemeinschaft, das Eingehen einer Ehe, die Beendigung von Initiationszeremonien, die aus einem Jungen ein vollwertiges Mitglied der männlichen Gesellschaft machten, und schließlich Tod und Trauer.

So wird die Bedeutung einer Eheschließung, die ja gleichzeitig eine neue Beziehung zwischen zwei Verwandtschaftsgruppen begründet, die selbst den Tod der Brautleute überdauern kann, durch besonderen Schmuck hervorgehoben: Muschel- und Schneckenschnüre kennzeichnen den Reichtum der Familie (Abb. 24), spezifischer, sonst kaum verwendeter Schmuck – aus Muschelscheiben und Zähnen, etwa bei den Abelam – betont die Besonderheit der Situation. Oft scheint es, als unterstreiche die Familie der Frau ihre Bedeutung und ihren Reichtum durch den Schmuck, mit dem sie die Braut ausstattet.

Auf Manus werden dazu Schmuckteile verwendet, die normalerweise den Männern vorbehalten sind: Männertanzschurze (Taf. 47) treten an die Stelle der üblichen Frauenschurze; ›Geldgürtel‹ werden quer über den Schultern befestigt und damit in Brustschmuck verwandelt (Taf. 40); Kopf und Ohren werden mit Federsteckern (Taf. 36) und Kämmen betont; Arme und Beine sind mit feinen Manschetten (Taf. 41) verziert. Nicht immer jedoch handelt es sich dabei um eine ›Mitgift‹. Teile des Schmucks sind oft Teil des Brautpreises, mit dem seitens der Familie des Mannes die neue Beziehung etabliert wurde, in anderen Fällen wird ein Teil des Schmucks symbolisch retourniert. Oft jedoch gehört der Brautschmuck einer Frau zu den Dingen, die auch in ihrem späteren Leben in ihrem Besitz und in ihrer Verfügungsgewalt verbleiben.

Weniger reich, wenn auch nicht minder symbolträchtig, kann der Schmuck sein, den eine Frau nach der Geburt ihres ersten Kindes erhält. Auf Palau werden ihr von der Familie ihres Mannes ein oder mehrere traditionelle Geldstücke überbracht, die sie bei der Präsentation des Neugeborenen, ein bis zwei Wochen nach der Geburt, trägt, ergänzt durch besondere Schurze, die heute farbenprächtiger denn je aus Acrylfäden hergestellt werden, ferner durch reichen Blütenschmuck im Haar und durch eine glänzende, mit Öl und Tumeric (Gelbwurz) eingeriebene Haut. Die Geburt eines Kindes ist vielerorts Anlaß, der Mutter oder ihrer Familie Geschenke zu machen, die – je nach Blickwinkel – Wertobjekte mit Schmuckcharakter oder Schmuck mit besonderem Wert sind.

*Abb. 24*
*Reich geschmückte Braut von der Collingwood Bay, Papua Neuguinea. Durch die Kombination von Halsbändern, Brustschmuck aus Schnecken-, Samen- und Stengelstückchen sowie langen, mit Conusscheiben besetzten Schmuckschnüren, die auch den traditionellen Hüftgürtel ergänzen, entsteht eine besonders reiche Wirkung. Stirn, Ohren und Nase sind ebenso geschmückt wie die Oberarme, deren viele Armreife aus Trochus-Schneckenringen zusätzlich durch eine Ovula-Schnecke hervorgehoben werden.*

*Abb. 25*
*Mann im Trauerschmuck von der Südostküste Neuguineas. Brust- und Halsschmuck, Ohrgehänge, Arm- und Brustbänder und der Gürtel sind ausnahmslos aus Hiobsträngen und Fruchtkapseln gearbeitet. Der Kopf ist mit einer Art Haube verhüllt, deren lockere Enden mit Kuskusfell versehen wurden.*

*Abb. 26*
*Trauernde von der Collingwood Bay, Papua Neuguinea. Gesicht und Kopf verschwinden fast hinter einer Fransenhaube aus Hiobsträngen, aus denen ebenfalls der Ohrschmuck gefertigt wurde. Arme und Körper sind mit Schmuckbändern aus Hiobsträngen und Nassaschnecken verziert.*

Eine ganz besondere Form nimmt die Gestaltung des Körpers an, wenn Trauer ausgedrückt wird (Abb. 25, 26). Die Trauerzeit ist in Ozeanien eine festumrissene Periode, in der der oder die Trauernde ganz besondere Vorkehrungen zu beachten hat, die Ausdruck sind für die besondere Situation der Betroffenen, aber auch für die der ganzen Gemeinschaft. Äußeres Zeichen der Trauer ist die Veränderung des Körpers: durch Kalk bzw. Farbpigmente oder Asche, durch das Verbot des Waschens, des Schneidens der Haare, aber auch durch Rasieren der Haartracht und schließlich durch besonderen Schmuck. Dieser besteht in vielen Gesellschaften Melanesiens ganz oder zu einem überwiegenden Teil aus grauen Coix-Samen, die als ganzes oder halbiert entweder auf lange Ketten aufgezogen oder zu Schmuck für verschiedene Körperteile verarbeitet werden (Abb. 15). Daraus entstehen Schmuckensembles, denen zwar die üblichen Wertaspekte fehlen, die aber nicht weniger reich sind: eingeknotet in die Frisur, als Stirnschmuck, Brustschmuck, Arm- und Beinschmuck, oft auch zu Gürteln und Armbändern verarbeitet, entsteht aus Schmuck eine nahezu vollständige ›Trauerkleidung‹, die durch ihre graue Farbe die oft vorgeschriebene

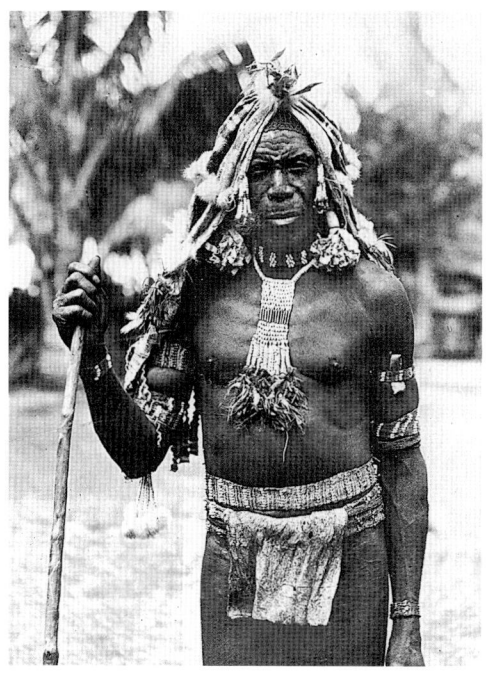

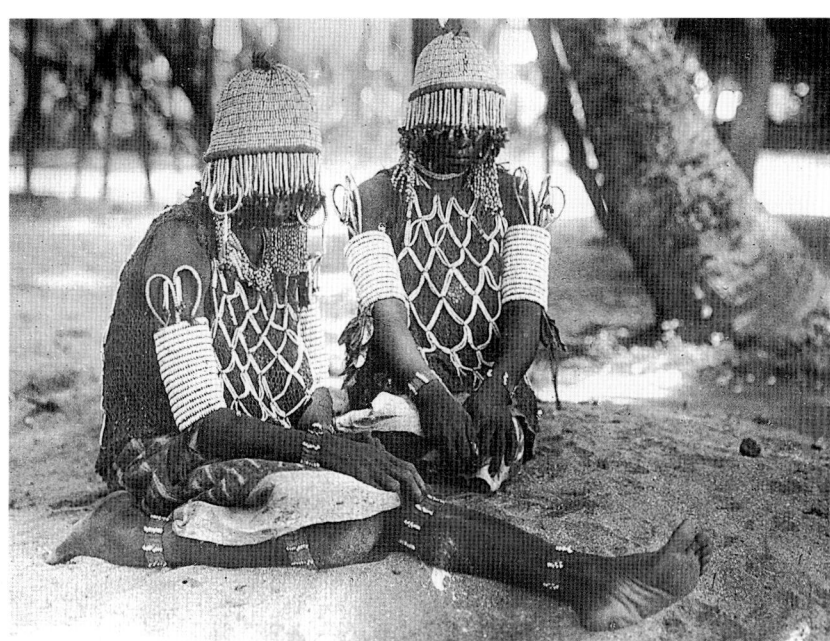

Tönung der Haut aufnimmt und verstärkt. Ein solcher Schmuck wird erst nach der Beendigung der Trauerperiode abgelegt, wenn der Betroffene wieder in alle seine Rechte und Verpflichtungen eingesetzt wird und wieder ein ›normales‹ Leben führt. Die besondere Situation eines Trauernden, die besondere Stellung wird also mit Schmuck verdeutlicht – in vielen Kulturen ein Zeichen für die besondere Verbundenheit zwischen Lebenden und Verstorbenen.

Trifft das Anlegen von Trauerschmuck Männer wie auch Frauen, ist ein großer Teil des ›besonderen‹ Schmucks den Männern vorbehalten, ja kann geradezu als äußeres Zeichen dafür angesehen werden, daß sie den Status von Männern – im Gegensatz zu Frauen oder Kindern – erworben haben. Diesen Status erhält ein Jugendlicher durch die Initiation, ein Übergangsritual, das sich über Monate, wenn nicht – in Stufen unterteilt – über Jahre hinziehen kann.

Ziel der Initiation ist es, in den von starken Geschlechtsantagonismen geprägten Gesellschaften Melanesiens die männlichen Kinder von den ihnen anhaftenden ›weiblichen‹ Aspekten zu reinigen und ihnen damit die Kraft zu geben, mit den

Kräften der Schöpfung und des Jenseits in Kontakt zu treten und für die Gesellschaft wichtige Rituale durchzuführen. Vielfach werden die jungen Initianden hier erstmals mit der geheimen Bedeutung von Skulpturen und Masken – die ja fast immer auch geschmückt auftreten – vertraut gemacht, erlernen die mythische Geschichte ihrer Gruppe ebenso wie magische Praktiken und rituell bedeutsame Gesänge. Äußeres Zeichen einer solchen Initiation ist oft eine Tatauierung, die etwa in Form von Narben angebracht wird, ein durchbohrtes Nasenseptum usw. Besonders deutlich allerdings wird der Kontrast zwischen den beiden als geradezu komplementär gedachten Seinszuständen eines Initianden in der Behandlung des Körpers während und nach der Initiation: Während der Initiation gelten die Initianden oft als ›tot‹, als ›nicht von dieser Welt‹, sie reiben ihre Körper mit Kalk oder Asche ein, dürfen häufig nicht sprechen und viele alltägliche Nahrungsmittel nicht zu sich nehmen. Ist diese Phase abgeschlossen, werden sie als vollwertige männliche Mitglieder ›wiedergeboren‹ und erscheinen den Zuschauern erstmals in dem reichen Schmuck der Männer, oft ergänzt durch Kalkkalebassen und Netztaschen, die zeremoniellen Anlässen vorbehalten sind (Abb. 27).

Hier erscheint die Initiation, die Aufnahme in den Kreis der kenntnisreichen Männer als Vorbedingung für das Anlegen von besonderem Schmuck. Um solchen handelt es sich etwa bei den Muschelscheiben *kapkap* des Bismarck-Archipels. Vor allem auf Neuirland wurden sie nur von herausragenden Männern getragen und nie im Alltag angelegt. Damit können sie eingereiht werden in die Symbole, die die Männer – deren Haut heiß sein soll, um etwas zu bewirken – unterscheiden von den Frauen, deren Haut kalt ist und deren Nähe rituell sogar schädigend sein kann. Vor diesem Hintergrund kann nicht erstaunen, daß der besondere Schmuck, mit denen sich die jungen Männer nach Beendigung der Initiation präsentieren, auch in anderen rituell bedeutsamen Situationen angelegt wird: von jungen Kriegern als Zeichen ihrer neugewonnenen und unter Beweis

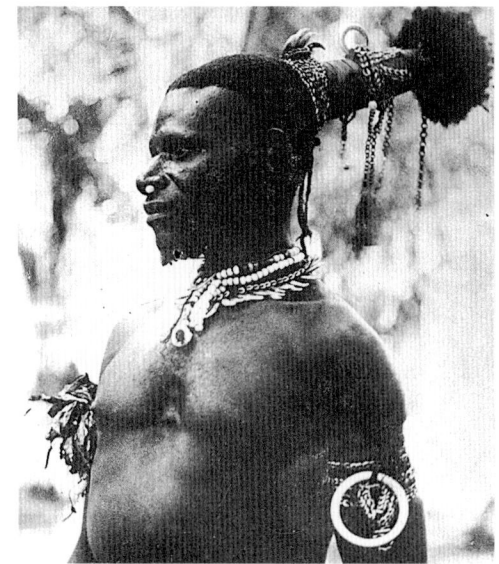

Abb. 27
Junger Mann aus dem Sepik-Küstengebiet, Papua Neuguinea. Der auf dem Hinterkopf getragene Haarkorb ist äußeres Zeichen dafür, daß der Mann die Initiationszeremonien durchlaufen hat. Waren die eigenen Haare lang genug, wurden sie wie ein Schwanz durch den Korb gezogen und am Ende zu einem Dutt aufgelockert. Haarkörbe wurden vor allem von jüngeren Männern getragen, während ältere auf dieses Statussymbol verzichteten.

gestellten Stärke, von älteren Männern als Zeichen von Weisheit und Einfluß. Vor allem aber ist er Zeichen des Außergewöhnlichen, so des Kontaktes mit schöpferischen Kräften, den man im Ritual aufnimmt.

Schmuck verweist nicht nur auf die Initiation, in melanesischen Kulturen bezeichnet er auch die Aufnahme in einen Geheimbund bzw. die Rangstufe, die ein Mensch in einem solchen Bund einnahm. Auch die Toten wurden hier teilweise mit den zu Lebzeiten wichtigen Schmuckobjekten ausgestattet (Abb. 28) und als Ahnenfigur oder Schädel der Nachwelt überliefert.

Nicht verwundern kann, daß einem Teil dieses Schmucks in besonderen Situationen Amulettfunktion zugeschrieben wird. Dies gilt zum Beispiel für bestimmte Formen des Kriegsschmucks, die den Träger in die Nähe von Ahnen und Geistwesen rücken und deren besonderem Schutz anvertrauen. Schmuck als ein Zeichen für eigene soziale und rituelle Befindlichkeit kann im Kontext des Rituals schließlich erweitert werden zu Ensembles, mit denen die individuelle Persönlichkeit des Trägers aufgehoben wird zugunsten einer Repräsentanz jenseitiger Kräfte: die Verwandlung in ein numinoses Schöpferwesen unter Zuhilfenahme von Schmuck. Eine solche Metamorphose

Zeichen und Verwandlungen 35

können wir beispielsweise bei den *naven* genannten Zeremonien am mittleren Sepik beobachten. Im Verlauf verschiedener Zeremonien wird nicht nur der schöpferischen Urzeitwesen gedacht, sondern sie bzw. ihre Kräfte werden auch bildhaft dargestellt, zum einen durch Skulpturen und Masken, zum anderen durch Tänzer, die sich mit Hilfe des Schmucks verwandelt haben. So werden im Rahmen der *naven*-Zeremonie wichtige weibliche Ahnen bzw. Schöpferwesen von Männern mit plakativer Realistik dargestellt: Sie tragen Frauenschurze und ›Brüste‹ aus Kokosschalen, Arme und Beine sind mit Tanzrasseln und einer Vielzahl von Armreifen aus Trochus geschmückt. Das Gesicht mit der typischen Tanzbemalung (vgl. Abb. 3) tritt fast ganz hinter reichem Schmuck zurück, wobei vordringlich solche Schmuckteile verwendet werden, die auch Frauen tragen: Eine Frauen- oder Brauthaube (Taf. 23) schmückt den Kopf und fällt auf den von einer Frauennetztasche bedeckten Rücken; ein sonst als Gürtel getragener Schmuck, gelegentlich durch einen Stirnschmuck ergänzt, bedeckt Stirn und Haaransatz und ist unter reichem Feder- und Blätterschmuck kaum sichtbar. Am Hinterkopf sind Schildpatt-Armreifen befestigt, wie sie sonst am Oberarm getragen werden (Taf. 18), gekrönt von einem aus leichtem Baummark hergestellten Haarstecker (Taf. 24), von Bälgen des Paradiesvogels und verschiedenen Früchten. Der reiche und, wie es scheint, unkonventionell getragene Schmuck mit reichen Brustgehängen aus Perlmuschel und Faltenschnecke, die Tanzrasseln aus Früchten und die hier mit dem Halsschmuck kombinierten Schmuckteile der Netztaschen ergeben zusammen mit der Gesichtsbemalung ein Bild, das eher wie eine Maskierung, eine Verwandlung wirkt: Nicht ein Mensch präsentiert sich in seinem Schmuck, sondern eine Ahnin tritt – gemäß den Vorstellungen der *Iatmül* – vor aller Augen. Nicht nur Männer verwandeln sich auf diese Weise in Urzeit-Frauen. Mit bemalten, dekorierten Schädeln – heute aus Holz – mit Blüten, Früchten und eben dem Schmuck werden maskenartige Gebilde bei Zeremonien für die Ahnen geschaffen, die auf diese Weise – ähnlich wie in der Vorzeit oder auch im tatsächlichen Leben – präsent sind (Abb. 29).

Eine ähnliche, wenn auch vielleicht nicht so tiefgreifende Veränderung führen die Männer der Abelam mit dem Schmuck herbei, mit dem sie auch die in den Geisterhäusern aufgestellten Geistdarstellungen und die sogenannten Yamskinder – hölzerne Darstellungen der als lebendig gedachten langen Yamsknollen – darstellen und mit denen sie auch den Yams

*Abb. 28*
*Schädelfigur ramparamp, Vanuatu (Neue Hebriden). Nach dem Tod bedeutender Stammesangehöriger wurden auf den Neuen Hebriden Schädelfiguren aus Holz, Bambus und Bananenblättern hergestellt und mit einer ganz aus pflanzlichen Materialien hergestellten Kittmasse überzogen. Dabei wurde der Original-Schädel ebenfalls übermodelliert und mit Spinnweben und Federn geschmückt. Der Körper zeigt durch eingearbeiteten Schmuck (Muschelringe und Eberhauer) wie auch durch Bemalung die Stellung des Toten in seinem Geheimbund an. Status und Stellung wurden hier also im Leben wie im Tod durch Schmuck ausgedrückt.*

schmücken. Im Mittelpunkt der Verwandlung steht dabei weniger der ganze Mensch als vielmehr Kopf und Gesicht. Ein mit Nassaschnecken-Abschnitten verziertes Stirnband und ein großer, geflochtener oder aus leichtem Holz gearbeiteter Hinterkopfschmuck werden hier ergänzt durch reichen Federschmuck. Dazu kommt eine farbige Gestaltung des Gesichts, gegebenenfalls ein Cymbium-Anhänger auf der Stirn und ein Schmuck mit Cymbium auf der Brust. Arme und Oberarme werden auch hier mit Armreifen, aber auch mit besonderen, im Flachrelief beschnitzten Knochenstäben verziert, die von weitem an Knochendolche erinnern. Hinzu kommen *kara-ut*, die bei friedlichen Anlässen immer auf dem Rücken, nie jedoch auf der Brust getragen werden und die Nähe der Ahnen symbolisieren. Ein so geschmückter Mann gilt den Abelam als schönste Skulptur überhaupt. Es ist ein reicher Schmuck, der die individuelle Persönlichkeit zurücktreten läßt zugunsten eines Wesens, das in Typ und Ausstrahlung einer idealen Persönlichkeit zu gleichen scheint – eines Menschen, der durch seine äußere Gestalt in die Nähe von Geistwesen und numinosen Kräften gerückt ist.

*Abb. 29*
*Zu einer Skulptur gestalteter Ahnenschädel, mit Ton übermodelliert und bemalt, vom Mittelsepik, Papua Neuguinea. Ohr-, Nasen- und Brustschmuck, vor allem aber der Gürtel mit Conusschneckenböden, der den Kopf schmückt, bestimmten zusammen mit Federn und dem aus Baummark gefertigten Haarstecker den Eindruck, während Körper und Arme wie unter einem Blätterkleid verschwanden. Früher wurden zu solchen Ensembles, Darstellungen verstorbener Ahnen und gleichzeitig von Schöpferwesen, Originalschädel verwendet, heute zumeist hölzerne Kopfskulpturen.*

## Anspruch und Selbstverständnis: Schmuck im Hochland von Papua Neuguinea

Das Zentralgebirge Neuguineas mit Gipfelhöhen bis zu 5000 Metern gehört zu den dichtest besiedelten Gebieten Melanesiens. Zwischen den Bergen erstrecken sich weite Hochebenen und Täler, in denen die Menschen in festen Siedlungen leben und das umliegende Land intensiv bewirtschaften. Pflanzenanbau und Schweinehaltung – das Schwein spielt eine bedeutende Rolle im zeremoniellen Bereich – sind Aufgaben der Frauen; sie sind die Erzeuger der Güter, doch es sind die Männer, die das gesellschaftliche Leben und den Austausch dieser Güter dominieren. Diese Vormachtstellung der Männer zeigt sich auch im Bereich des Schmucks und hier besonders in den aufwendigen Körperdekorationen, die bei wichtigen Tauschfesten von den Männern getragen werden.

Die Hochländer unterscheiden sich kulturell wesentlich von den Küstenregionen, Flußebenen und Übergangsgebieten, doch existieren auch im Hochland wiederum große Unterschiede in Sprache, Lebensweise und materieller Kultur.

Mit den meisten anderen Ethnien des melanesischen Raumes haben die Gesellschaften des Hochlandes einen Aspekt ihrer politischen Organisation gemeinsam: die Gesellschaften sind kaum nach Rang differenziert, und die vorhandenen informellen Führungspositionen sind nicht auf einen genau umgrenzten Personenkreis festgelegt. Sie stehen theoretisch jedem Mann offen – hier tritt, vielleicht deutlicher als anderswo in Melanesien, ein Typus des politischen

Anführers hervor: der ›Big Man‹, der ›Große Mann‹.

Er ist der Anführer einer Gruppe von Verwandten, z. B. eines Clans, und durch seine hervorgehobene Stellung hat er Einfluß auf alle Bereiche des täglichen Lebens. Die Organisation von Festen, die Schlichtung von Auseinandersetzungen innerhalb der eigenen Gruppe, die Austragung von Konflikten zwischen Gruppen und auch die Verteilung von Landnutzungsrechten werden von ihm maßgeblich bestimmt.

Anders als die Oberhäupter zentralisierter Systeme wie etwa in Polynesien ist der ›Big Man‹ bei allen Entscheidungen auf die Zustimmung seiner Gefolgsleute angewiesen: Ihm stehen keine Zwangsmittel zur Durchsetzung seines Willens zur Verfügung. Die Autorität des ›Großen Mannes‹ ist vielmehr in verschiedenen persönlichen Eigenschaften begründet: er ist ein guter Redner, in früheren Zeiten war er ein guter Krieger, und er ist heute wie auch in den Tagen vor dem Eindringen der Kolonialmächte ein bedeutender Tauschpartner. Seine Position sichert sich der ›Big Man‹ aber auch durch die Unterstützung anderer, indem er ihnen die für bestimmte Tauschgeschäfte erforderlichen Güter, z. B. Brautpreiszahlungen, zur Verfügung stellt und so ein Verpflichtungsverhältnis entstehen läßt.

In den wettbewerbsorientierten, statusbewußten Gesellschaften des Hochlandes kommt den Tauschfesten eine besondere Bedeutung zu. Sie sind die Gelegenheiten, bei denen heute – nach dem offiziellen Verbot der Kriegsführung – Rivalitäten zwischen den Mitgliedern benachbarter Klane oder Siedlungen ausgetragen werden. Etablierte und aufstrebende ›Big Men‹ konkurrieren zusammen mit den jeweils hinter ihnen stehenden Personen um Prestige und Status. Die starke Konkurrenz zwischen den Teilnehmern wird mitbestimmt durch die Verpflichtung, erhaltene ›Geschenke‹ innerhalb einer bestimmten Zeit durch größere ›Geschenke‹ auszugleichen.

In den Tauschtransaktionen spielen Wertobjekte aus Perlmuscheln eine besondere Rolle, z. B. halbmondförmige *kina*-Muscheln (Taf. 4), deren Wert durch ein fein geflochtenes Band und rote Farbe gesteigert wird, oder auch die *moka*-Wertobjekte des Gebietes um Mt. Hagen. Sie werden im Rahmen der Präsentation der Tauschgüter und bei den begleitenden Tänzen auch als Schmuck auf Brust oder Rücken getragen.

Zeichen für das Prestige eines Mannes ist in einigen Ethnien des zentralen Hochlandes der *omak*, ein Brustschmuck aus übereinander angeordneten Rohrabschnitten (Abb. 30). Jedes dieser Stäbchen steht für eine bestimmte Anzahl von kostbaren Muschelobjekten, die bei einem Tausch veräußert wurden – Prestige wird hier niemals durch das Anhäufen von Besitz, sondern allein durch dessen Verteilung gewonnen. Einen ähnlichen Brustschmuck tragen auch Ethnien in der weiteren Umgebung des Mt. Hagen. Er hat hier allerdings keine prestigeträchtigen Konnotationen – ein Beispiel für die Übernahme von Schmuckelementen aus anderen Kulturen und einen dabei möglichen Bedeutungswandel bzw.

*Abb. 30*
*Brustschmuck omak aus Mt. Hagen im westlichen Hochland Papua Neuguineas. Jedes Stäbchen dieses Brustschmucks steht für eine bestimmte Anzahl von Wertobjekten, die der Besitzer des omak bei Tauschfesten an andere gegeben hat. Der Brustschmuck zeigt so den Status eines Mannes an.*

Bedeutungsverlust. Allerdings kennt man auch hier Schmuck, der den Status eines ›Großen Mannes‹ kennzeichnet, wenn auch nicht so differenziert wie das Beispiel *omak* es zeigt. So haben die Mendi im südlichen Hochland Papua Neuguineas eine besondere Form des Armschmucks, ein Armband aus Farnfasern, paarweise in den Armbeugen getragen und den ›reichen‹ Männern vorbehalten (Taf. 3).

Muschel- und Schneckenschalen stellten in den traditionellen Gesellschaften des Hochlandes durchweg große Wertgegenstände dar – schließlich fanden nur geringe Mengen durch interethnische Tauschbeziehungen den Weg von den Küsten bis in das Hochland. Da es in der Regel die ›Big Men‹ waren, die durch ihre weitgespannten Tauschbeziehungen Zugang zu diesem Material hatten, implizierte der aus ihm hergestellte Schmuck auch Prestige und Status. Hergestellt wurden Stirnbänder, Halsketten und Brustschmuck aus Kauri- sowie Nassaschnecken; die Faltenschnecke (Cymbium), eine große Meeresschnecke, lieferte das Material für einen Brustschmuck (Abb. 9), der als Brautpreis und unter Umständen auch bei den großen Tauschfesten als Tauschobjekt diente.

Die Rolle des Muschelschmucks änderte sich entscheidend mit der Ankunft von Europäern in den dreißiger Jahren dieses Jahrhunderts. Um Güter und Dienstleistungen zu bezahlen sowie Einfluß auf die Menschen zu gewinnen, verteilten sie große Mengen importierter Muscheln, die dann über die Tauschbeziehungen in Umlauf gebracht wurden. Innerhalb relativ kurzer Zeit kam es zu einem Wertverfall, einer Inflation, die sich am Beispiel des Brustschmucks aus Cymbium gut verfolgen läßt. Vor Ankunft der Europäer verfügte man über relativ kleine Schalenstücke, die als wertvoller Brustschmuck getragen wurden. Nach und nach wurden immer größere Stücke hergestellt – das Rohmaterial war inzwischen vor Ort vorhanden –, während ihr Wert verfiel. Heute hat der Cymbium-Schmuck seinen Tauschwert weitestgehend eingebüßt und wird als reines Schmuckobjekt getragen.

Im Gegensatz hierzu haben andere Wertobjekte, z. B. die *kina*-Muscheln, ihre Funktion behalten (Abb. 31). Obwohl ebenfalls seit längerer Zeit im Hochland aus importiertem Rohmaterial hergestellt, dienen sie nach wie vor als Wertträger – allerdings wechseln heute wesentlich größere Mengen ihren Besitzer.

In den Tänzen, die den Austausch begleiten, präsentieren sich die ›Unterstützergruppen‹ der ›Big Men‹ differenziert nach Gebern und Empfängern (Abb. 33).

Auch die Frauen, Produzentinnen vieler ausgetauschter Güter – z. B. als Schweinehirten – treten in Tänzen auf und tragen aufwendigen Schmuck, der weitgehend dem der Männer entspricht. Letztlich bleiben sie jedoch im Hintergrund – es sind die prächtig geschmückten Männer, die Stärke und Erfolg ihrer Gruppe demonstrieren.

Verschiedene Ereignisse verlangen unterschiedliche Schmuckformen. Im Falle der Gebergruppe bei einem Tauschfest ist es ein relativ gleichförmiger Schmuck, der die Gruppe, nicht den einzelnen, hervorhebt und den gewünschten Eindruck der Überlegenheit vermittelt. Drei Schmuckelemente bestimmen das Bild der tanzenden Männer:

*Abb. 31*
Wertmuschel *kina* mit Verpackung aus dem südlichen Hochland Papua Neuguineas. Besonders wertvolle Muscheln, die oft eigene Namen tragen, werden in Taschen aus Blattscheiden, Rinde, Tuch und Blättern aufbewahrt. Anders als bei einfacheren *kina*-Muscheln, die man in weniger aufwendigen Verpackungen lagert, werden diese häufig recht alten Taschen zusammen mit den Muscheln weitergegeben.

*Abb. 32*
*Alter Mann mit Perücke aus dem südlichen Hochland Papua Neuguineas (Huli). Der Mann trägt eine Perücke aus Menschenhaar, deren Form typisch für die Huli ist, eine Ethnie aus dem südlichen Hochland. Je nach Anlaß kann die Perücke mit weiterem Feder- und Blütenschmuck versehen werden.*

*Abb. 33*
*Tanzformation aus dem südlichen Hochland Papua Neuguineas (Mendi). Aus Anlaß eines Festes führen die Männer Tänze auf, die von Trommel und Gesang begleitet werden. Sie sind mit Perücken und Wertmuscheln geschmückt und mit langen Schmuckschurzen bekleidet, die im Rhythmus der Musik schwingen. Im Hintergrund sind Männer mit großen Paradiesvogelaufsätzen zu sehen.*

Perücken, Gesichtsbemalungen sowie prächtiger Federkopfschmuck aus den Federn und Bälgen verschiedener Paradiesvogelarten (Abb. 33). Neben diesen kopfbetonenden Hauptelementen verwenden die Männer eine Vielzahl anderer Schmuckstücke, um ihr individuelles Erscheinungsbild zu vervollständigen.

Perücken werden von den Menschen im Hochland von Neuguinea in den unterschiedlichsten Formen zu besonderen Gelegenheiten, aber auch im Alltag getragen: einfache runde Formen wechseln ab mit solchen, die an ›Napoleon-Hüte‹ oder die Perücken englischer Richter erinnern. In der Regel ist eine bestimmte Perückenform auf eine Ethnie bzw. auf benachbarte Gruppen beschränkt (Abb. 32). Auch die Perücke dient der Darstellung der eigenen Kraft, dem eigentlichen Zweck des Schmückens im Hochland, – mangelnder Haarwuchs oder gar Haarverlust gilt bei den Männern als ein Zeichen der Schwäche; der durch die Perücke scheinbar übermäßig gesteigerte Haarwuchs signalisiert hingegen unübersehbar Stärke und Männlichkeit des Trägers.

Neben dieser symbolischen hat die Perücke auch eine durchaus praktische Bedeutung: auf ihr wird der aufwendige Federschmuck, oft aus vielen Teilen zusammengesetzt, befestigt. Wie die Perücke so ist auch der Federschmuck in seiner jeweils besonderen Ausprägung auf einzelne Ethnien begrenzt. Die für ihn hauptsächlich verwendeten Paradiesvogelfedern (Taf. 5) gehören zum wertvollsten Besitz der Männer, und wie der Muschelschmuck können auch die Federn Tauschgut sein. Nicht alle Männer besitzen ausreichend Paradiesvogelfedern oder einen kompletten Federschmuck – aber nur wer vollständig geschmückt erscheinen kann, darf an den großen Tänzen teilnehmen; so sind viele Männer gezwungen, einen Kopfschmuck gegen Bezahlung auszuleihen.

Es sind die Federn, die vor allen anderen Schmuckelementen Geber von Empfängern unterscheiden (Abb. 34). Während die Empfängergruppe mit einfacherem Kopfputz geschmückt ist, bleiben die großen Paradiesvogelaufsätze der einheitlich geschmückten Gebergruppe vorbehalten. Mit dem Federschmuck einer geht eine Gesichtsbemalung, deren Gestaltung ebenfalls an bestimmte Regeln gebunden ist. So werden die Muster mitbestimmt durch das jeweilige Ereignis, die Gruppenzugehörigkeit sowie die Kombination mit anderen Schmuckobjekten. Eine Farbsymbolik schreibt den für Gesicht und Federn verwendeten Farben genaue Bedeutungen zu.

Dunkle Farben, Schwarz zum Beispiel, symbolisieren Aggressivität und Stärke und werden vor allem von Gebergruppen angelegt. Helle Farben, z. B. Gelb, werden

40  *Anspruch und Selbstverständnis*

*Abb. 34
Männer mit Perücken und Gesichtsbemalung aus dem südlichen Hochland Papua Neuguineas. Während die beiden äußeren Männer die Grundfarbe Gelb für ihre Gesichtsbemalung verwenden, zeigt das Gesicht des mittleren Mannes überwiegend schwarze Bemalung. Im Rahmen eines Tauschfestes würde ihn dies als Angehörigen einer Gebergruppe ausweisen.*

als Symbole für Attraktivität und Zugänglichkeit gewertet.
Der Paradiesvogelschmuck ist darüber hinaus eingebunden in ein komplexes Netz symbolischer Bezüge zwischen den Vögeln – ihrem Verhalten und dessen Interpretation durch die Menschen – und den geschmückten Männern. So wird der Federschmuck etwa als ein Mittel der Männer gedeutet, die anwesenden Frauen durch ihre Schönheit zu beeindrucken; er kann aber auch eine Abgrenzung der Männer von den Frauen symbolisieren – ein Ausdruck des im Hochland sehr starken Mann-Frau-Gegensatzes, der sich in allen Lebensbereichen findet und sich u. a. in einer strikten Arbeitsteilung zwischen den Geschlechtern äußert.
Für den Schmuck des Hochlandes insgesamt läßt sich zusammenfassend festhalten, was Andrew und Marilyn Strathern in ihrer umfassenden Analyse der Körperdekorationen am Mt. Hagen schrieben:

»Der Akt des Schmückens ist symbolisch: er ist eine Geste der Selbstdarstellung, und dargestellt wird eine Person in emporgehobenem oder idealem Zustand. Bei formellen Gelegenheiten beschwören die Tänzer das Wohlergehen und die Gesundheit der Gruppe; wenn Menschen sich informell kleiden, so bekräftigen sie, daß es ihnen persönlich gut geht. Dies ist die allgemeine ›Botschaft‹, die die Dekorationen vermitteln, und in einem bestimmten Sinne sind sie sowohl das Medium, durch das die Botschaft weitergegeben wird, als auch die Botschaft selbst« (1971, S. 59).

## Kriegsschmuck: Zeichen des Schutzes und der Kraft

*Abb. 35
Männer im Tanzschmuck von der Astrolabe Bay an der Nordostküste Papua Neuguineas. Kopfschmuck aus Federn und Blättern, Stirn-, Nasen-, Arm- und Beinschmuck sowie unterschiedlichster Brustschmuck, in dem vor allem wertvolle Hundezähne und Eberhauer verarbeitet sind. Der im Mund gehaltene Schmuck der Männer in der Mitte wird normalerweise ebenfalls auf der Brust getragen, in der hier gezeigten Tragweise dient er als Tanz- und auch als ›Kriegsschmuck‹.*

Das Bedürfnis von Kämpfern und Kriegern, sich durch besondere äußere Attribute als solche kenntlich zu machen, hat es überall und zu allen Zeiten gegeben. Durch besondere Kleidung und Schmuck wurde der Kriegerstatus, auch der Rang der einzelnen innerhalb der Hierarchie, bezeichnet und hervorgehoben, zudem sollten verschiedenste Objekte den Krieger stärken und vor Schaden bewahren.

Betrachten wir historische Fotografien aus Melanesien, so begegnen uns immer wieder auffallend geschmückte Männer – sie tragen Kopfschmuck aus Federn, prächtigen Brustschmuck aus Eberhauern, Muscheln und Flechtwerk, und fast immer führen sie auch Waffen bei sich. Was liegt für den europäischen Betrachter näher, als in diesen Abbildungen den Krieger zu sehen, der sich durch verschiedenste Paraphernalia, ähnlich seinem europäischen Gegenstück, vom Rest der Bevölkerung abhebt?

Kämpferische Auseinandersetzungen zwischen Gruppen, eine Bedingung für die Existenz von Kriegern, waren in Melanesien häufig, doch blieben sie in ihren Folgen immer relativ begrenzt; in einigen Fällen hatten sie den Charakter ritualisierter Kämpfe mit festgelegtem Beginn und Ende sowie Pausen während der Kampfhandlungen. Die nicht-staatlich organisierten Gesellschaften, wie etwa jene Neuguineas, besaßen keine Armeen mit besonderem gesellschaftlichen und organisatorischen Status, vielmehr war jeder Initiierte, d. h. in die Gemeinschaft der erwachsenen Männer aufgenommene Mann, auch Krieger, wenn es zu einer bewaffneten Auseinandersetzung mit Nachbargruppen kam. Den besonderen Status eines Kriegers gab es somit in aller Regel nicht.

So zeigen die angesprochenen Fotografien nicht unbedingt Krieger, also Männer, die sich vornehmlich oder ausschließlich kriegerischen Aktivitäten widmeten. Anlaß der ›kriegerischen‹ Aufmachung kann auch ein Fest gewesen sein, z. B. ein Tanz, sie kann aber auch – ein Aspekt, der nicht vernachlässigt werden darf – auf den Fotografen und seine Intentionen zurückzuführen sein. Immerhin bleibt bei diesen Aufnahmen zweierlei festzuhalten: es waren in Melanesien vor allem die Männer, die zu unterschiedlichsten Gelegenheiten prächtig geschmückt waren und die darüber hinaus fast immer Waffen trugen (Abb. 35). Aber auch im Kampf wurden verschiedene Schmuckobjekte zur Veränderung des Erscheinungsbildes verwendet.

Was waren die Funktionen eines speziellen ›Kriegsschmucks‹, und in welchen Formen fand er sich im Gebiet des heutigen Papua Neuguinea? Die Formen des ›Kriegsschmucks‹ sind so verschieden wie die Kulturen, in denen er auftritt – doch dürfte er im wesentlichen drei Funktionen erfüllen: der Träger des Schmucks versuchte durch

ihn einen besonderen Schutz zu erhalten sowie seine Kraft und seine kämpferischen Fähigkeiten zu steigern; eine weitere, eher unbewußte Funktion ist die Stärkung der Gruppensolidarität. Hierfür spricht die relative Gleichförmigkeit der Ausstattung, eine Uniformität innerhalb der eigenen Gruppe, die eine Abgrenzung gegen die ›anders‹ aussehende, die feindliche Gruppe, ermöglichte.

Die hier genannten Funktionen des ›Kriegsschmucks‹ finden sich auch bei den Waffen, besonders den Schilden: Sie sind fast immer mit Schnitzereien und Bemalungen versehen, deren Gestaltung innerhalb einer Gruppe verhältnismäßig gleichartig ist. Auf den Träger sollen diese Dekormotive, oft auch auf den Innenseiten der Schilde angebracht, stärkend wirken, den Gegner sollen die Bemalungen der Außenseite abschrecken.

Es gibt nur wenige Objekte, deren Verwendung als ›Kriegsschmuck‹ im hier angedeuteten Sinne einwandfrei dokumentiert ist. Sie unterscheiden sich im allgemeinen durch die zu ihrer Herstellung verwandten Materialien nicht von anderen Schmuckformen, z. T. handelt es sich bei Alltags- und ›Kriegsschmuck‹ um dieselben Schmuckobjekte, wobei die Funktionsänderung schon allein durch eine veränderte Tragweise herbeigeführt werden kann. Ein Beispiel ist der *kara-ut*, ein Rückenschmuck der Abelam aus den Maprik-Bergen (Taf. 26). Er besteht hauptsächlich aus Maschenstoff und Eberhauern und ähnelt auf den ersten Blick einer menschlichen Gestalt, während die verwendeten Zähne Bezüge zum Eber herstellen, der in der Mythologie der Abelam eine besondere Rolle spielt und Sinnbild für Kraft und Stärke ist. Bei einer kämpferischen Auseinandersetzung trägt ein Mann den *kara-ut* nicht auf dem Rücken, sondern hält ihn zwischen den Zähnen. Die Kraft des Ebers und damit der Ahnen soll auf ihn übergehen, den Gegner soll die aus dem Mund hängende Gestalt, die auch den besiegten Feind darstellen könnte, in Furcht versetzen. So finden sich in diesem Objekt Schutz- wie auch Drohgebärde vereint.

Ähnlich verhält es sich mit einem Brustschmuck von der Astrolabe Bay an der Nordostküste Papua Neuguineas (Taf. 13). Dieser Schmuck wird während des Kampfes, aber auch beim Tanz im Mund getragen. Auch auf Neubritannien findet sich ein ›Kriegsschmuck‹ (Taf. 46), der im Mund gehalten wird und das Gesicht teilweise verdeckt. Aus dem Süden und Südosten Neuguineas stammen Gesichtsrahmungen aus Eberhauern, die an kleinen Querstreben mit den Zähnen gehalten werden und das Gesicht strahlenförmig umranden (Taf. 16, Abb. 36). Bei allen drei Beispielen steht die Veränderung des Aussehens des männlichen Trägers im Vordergrund – er wirkt auf seinen Gegner fremd und dadurch bedrohlich. Durch die Veränderung des Äußeren soll aber auch das Selbstvertrauen des Trägers gestärkt werden; er kann sich hinter diesen Zeichen der Aggressivität und Kampfbereitschaft stärker und sicherer fühlen.

*Abb. 36*
*Mann mit Gesichtsrahmen von der Collingwood Bay an der Südostküste Papua Neuguineas. Der Gesichtsrahmen aus Eberhauern wird mit den Zähnen gehalten, so daß der Schmuck das Gesicht strahlenförmig einrahmt. Gesichtsrahmen dienen, an einer Kette um den Hals getragen, auch als Brustschmuck (vgl. Abb. 39).*

*Abb. 37*
*Nackenschmuck von den Admiralitätsinseln, Papua Neuguinea. Nackenschmuck trugen die Männer bei Kriegszügen und Kriegstänzen.*

*Abb. 38*
*Männer im Tanzschmuck von der Collingwood Bay an der Südostküste Papua Neuguineas. Die von den Männern getragenen Trommeln deuten auf ein festliches Ereignis hin. Der Kopfschmuck aus Federn wird u. a. durch Kränze aus Nashornvogelschnäbeln ergänzt.*

Die zuletzt genannten Gesichtsrahmen haben aber nicht nur eine verfremdende Wirkung, sondern vergrößern auch den Umriß des Kopfes, was als Droh- bzw. Imponierverhalten gedeutet werden kann. Diese Absicht läßt sich ebenfalls den verschiedenen Arten des Kopfschmucks, der in einigen Ethnien auch als Kriegsschmuck eine Rolle spielte, zuschreiben.

Ein weiteres Beispiel für die Stärkung des aggressiven Selbstvertrauens ist die Kriegsbemalung im Hochland von Neuguinea. Man schwärzt den Körper mit Holzkohle, da die Farbe Schwarz den Ernst der Situation kennzeichnet, die bemalten Männer bedrohlich wirken läßt und außerdem in der Farbsymbolik des zentralen Hochlandes für die Verbindung mit hilfreichen Ahnengeistern steht. Die Bemalung macht auch den einzelnen unkenntlich, ›entindividualisiert‹ ihn und ordnet ihn so der Gemeinschaft unter.

›Kriegsschmuck‹ ist jedoch nicht nur Ausdruck einer Drohgebärde gegenüber einem Gegner und Mittel der Stärkung, sondern übt auch Schutzfunktionen aus. Auf den Admiralitätsinseln wird ein Nackenschmuck getragen, der in verschiedenen Formen auftritt. Er besteht aus einem menschlichen Knochen, der mit verschiedenen Materialien verziert ist, oder aus einem geschnitzten hölzernen Kopf, an den lange, zugeschnittene Fregattvogelfedern angesetzt sind. Beide Objekte wurden beim Kampf im Nacken getragen und sollten den Träger vor Schaden bewahren (Abb. 37).

Eine wesentlich direktere Schutzwirkung wird einem Brustschild aus Eberhauern und Flechtwerk (Taf. 6) von der Nordküste Papua Neuguineas zugeschrieben (Abb. 8). Er wurde im Alltag getragen, soll aber auch Kampfschmuck gewesen sein; in diesem Fall ist ihm eine konkrete Schutzwirkung gegen Pfeile, zumal in Verbindung mit den hier getragenen breiten Rindengürteln, gewiß nicht abzusprechen.

Leider müssen aufgrund der eher dürftigen Quellenlage Aussagen zu den verschiedenen Formen des im Kampf getragenen Schmucks auf Neuguinea allgemein bleiben. Zusammenfassend läßt sich aber feststellen, daß der ›Kriegsschmuck‹ nicht nur Schmuck und bloße Dekoration darstellte, sondern durchaus von praktischer Bedeutung für den geschmückten Kämpfer war. In gewisser Weise bezog man ihn direkt in die Kampfhandlungen ein: als eine (Schutz-)Waffe, die sehr wirksam war, wenn auch auf andere Weise als Speer, Schild, Pfeil und Bogen.

# Zeichen für Herkunft und Kraft: Schmuck aus Polynesien

Aus Polynesien stammt der Schmuck, den wir gemeinhin mit dem Begriff ›Südsee‹ assoziieren: die Blütenkränze, mit denen heute nicht nur auf Hawaii, sondern in weiten Teilen der Südsee Besucher begrüßt werden. Dieser Schmuck ist von seiner Bedeutung her das Gegenteil der Kapitelüberschrift, nämlich kein Zeichen der Abgrenzung, sondern des Willkommens, der Freude, des Zusammengehörens bzw. der freundschaftlichen Aufnahme. Es ist ein Schmuck, den man als alltäglich bezeichnen kann, ein Schmuck, der nicht an Status und Herkunft gebunden ist und deshalb von unterschiedlichen Mitgliedern einer Gesellschaft gleichermaßen verwendet werden kann.

Augustin Krämer schreibt 1903 in seinem Buch über die Samoa-Inseln: »Es gibt keinen schöneren Schmuck als den mit Blüten und Blättern, wie er auf den Südsee-Inseln wohl am entwickelsten ist.« Man sieht »fast keinen Jüngling oder kein Mädchen, das nicht eine Blüte oder wenigstens ein Blättchen im Haar oder hinter dem Ohr trüge ... Besonders gern ziehen sie auch die Haut der roten Hibiskus-Blume in Pfennigstückgröße mit dem Nagel ab und kleben die Plättchen auf Wange und Stirn. Die Herbeischaffung dieses vergänglichen Schmuckes für das tägliche Leben ist eine liebliche Pflicht der Mädchen und Frauen. Schon früh am Morgen sieht man einige von ihnen in den Wald ziehen, namentlich, wenn Feste vorzubereiten sind, um Material für Stirnbänder, für Halsketten und für Lendenkleider herbeizuschaffen.« Schmuck aus Blüten und Blättern ist also Alltags- und Festschmuck zugleich, allen zugänglich, aber den Herrschern nicht zu gemein. So wird im modernen Hawaii die Bronzestatue des letzten Königs *Kamehameha*, dargestellt mit Federcape und Federkopfschmuck, zu besonderen Anlässen über und über mit langen Blütenketten behängt.

Neben der liebevollen Herstellung von Blütenketten im familiären Kreis finden sich heute auf Hawaii auch Spezialisten, die die Ketten am Straßenrand fertigen und denjenigen feilbieten, die nicht aus Haltbarkeitsgründen Kunstblumen ›made in Taiwan‹ vorziehen.

Nicht überall jedoch war dieser Alltagsschmuck aus vergänglichen Materialien. Einige der auf Samoa verwendeten Blüten und Blätter trockneten (Abb. 39), wie Krämer schreibt, teeähnlich und behielten auch einen Teil ihres Duftes, den die Belegstücke nach fast neunzig Jahren in einer Museumssammlung inzwischen allerdings verloren haben. Besonders beliebt waren auf Samoa Schmuckketten aus roten Pandanus-Bohnen und roten

*Abb. 39*
*Halskette aus getrockneten Früchten und Blättern, Samoa. Auf Samoa wurden Ketten unter anderem aus getrockneten Früchten und Blättern gefertigt, die sich über einen längeren Zeitraum hinweg erhielten und auch mit wertvollem Schmuck kombiniert getragen wurden.*

*Abb. 40*
*Junges Mädchen von Samoa mit einem Schmuck aus besonders geschätzten roten Bohnen um den Hals und im Haar. Bekleidet ist es mit einem großgemusterten Rindenstoff tapa; ein Fächer und ins Haar gesteckte Blüten vervollständigen den festlichen Eindruck.*

*Abb. 41*
*Junger Mann aus Samoa, der wohl Mitglied einer herrschenden Familie ist. Er trägt einen Kopfschmuck, den auch die adeligen Mädchen zu zeremoniellen Anlässen trugen und der aus Haarteilen, Federaufsatz, Dreistabschmuck und einer Doppelreihe Nautilus-Schalen besteht. Um den Hals eine wertvolle Kette aus Walzahn.*

Polovao-Beeren (Abb. 40), deren Bezeichnung ›das rote Gewand‹ auf die Lieblingsfarbe der Samoaner verweist und die neben Capsium-Schoten, roten Beeren und Hiobsträhnen als Schmuckmaterial verwendet wurden.

Eine andere Form auch alltäglich verwendeten Schmuckes waren Ketten, die aus kleineren Land- und Meeresschnecken gestaltet wurden (Taf. 69). Auf Samoa wurden diese Schnecken, sorgfältig nach Größe und Farbe ausgewählt, oft nur aufgereiht oder in Dreier- oder Fünferreihen arrangiert. Auf anderen Inseln wurden aus kleinsten Schnecken neben Kopfbändern auch regelrechte Colliers gefertigt, in denen die Schnecken rundum dicht nebeneinander eingebunden wurden. Auch die Größe dieser Ketten erinnert an Colliers, während die einreihig oder in Dreierreihen angeordneten Ketten zumeist so lang sind, daß sie mehrmals um den Hals geschlungen werden konnten, weit am Körper herunterhingen oder die Brust wie auch den Rücken schmückten. Diese Tradition ist in den letzten Jahren zu neuer Blüte gelangt.

Blüten-, Blätter- und Schneckenschmuck waren Schmuckformen des Volkes, die – sofern nicht aus vergänglichen Materialien hergestellt – in vielen Sammlungen existieren, aber nur selten präsentiert werden, weil ihnen der Glanz zu fehlen scheint, den wir Europäer so gern mit Schmuck assoziieren. Viel wichtiger und gewichtiger scheint uns der Schmuck der Vornehmen, der aus unvergänglichen Materialien gefertigt wurde und – vor allem bei Schmuck mit Pottwalzähnen – durch den an Elfenbein erinnernden Schimmer auch unseren Wertvorstellungen nahekommt.

Pottwalzahn war auf vielen Inseln Polynesiens der wichtigste Wertmesser, der erst durch die Ankunft der Walfangschiffe inflationiert wurde. Bis zu diesem Zeitpunkt war man auf die Zähne angeschwemmter Pottwale angewiesen, so daß das Material naturgemäß selten war. Bewohner der Tonga-Inseln benutzten Pottwalzähne in unverarbeiteter Form, um die in Fiji hergestellten hochseetüchtigen Boote zu bezahlen, und es darf nicht verwundern,

daß strengste Strafen allen Gemeinen drohten, die einen Pottwalzahn nicht an ihren Herrscher weitergaben.

Von besonderem Reiz sind die Ketten, die aus gespaltenen Pottwalzähnen auf Tonga, Fiji und Samoa gefertigt wurden (Taf. 58). In der Größe variierend, wurden die Zähne zu den Enden hin spitz zugeschliffen, wobei die entstehende Form die Biegung des ursprünglichen Zahnes wenigstens bei den größeren Ketten widerspiegelt. Mit den breiteren Enden eng aneinandergereiht, weisen die einzelnen Kettenteile strahlenförmig nach außen. Die dadurch entstehende graphische Wirkung ist auch ohne weiteren Schmuck von großem Reiz. Zumeist jedoch wurden diese Ketten, die nur Mitgliedern der Herrscherfamilien vorbehalten waren, mit weiteren Teilen kombiniert. Auf Samoa finden wir sie als Teil des wichtigen *taupou*-Schmucks, des Schmucks der Jungfrauen aus adeligen Familien. Diese jungen Damen präsidierten und repräsentierten zu wichtigen sozialen Anlässen, etwa bei *kawa*-Zeremonien, mit denen hochstehende Besucher geehrt wurden. Viel hing dabei von den *taupou* ab, von ihrer Art, das berauschende Getränk aus der *kawa*-Wurzel zu präsentieren, und ihrer Fähigkeit, die Gäste zu unterhalten. Die *taupou* waren in gewisser Weise ein Symbol für die ganze Gruppe der Gastgeber, nicht nur für die unmittelbare Familie, sie waren Zeichen der Prosperität und Schönheit einer lokalen Gruppe. Der Schmuck, den sie neben den Zahnketten anlegten, konzentriert sich vor allem auf den Kopf: die Stirn wurde mit einer oder zwei immer doppelreihig gearbeiteten Stirnbinden aus Nautilus-Schalen betont, die ebenfalls zu den herausragenden Wertobjekten zählten. Über diesen schließlich war der eigentliche Kopfschmuck arrangiert, der das Haar, von Frauen normalerweise glatt herabhängend getragen, fast verdeckt. Zum Schmuck gehört ein sogenannter Kopfschild, zumeist ein Dreistab (Taf. 57), kombiniert mit hochaufgetürmtem künstlichen Haar und einem Schmuck aus roten Papageienfedern (Abb. 41). Nicht alle Elemente dieses Schmuckes galten als besonders schwierig in der Herstellung, wie die folgende Anweisung zeigt (Krämer 1903, II, S. 286): »Nimm einige Kokosblatt-Rippen und dann noch einige Kokosblatt-Rippen, um sie zu verstärken. Dann bring weiße *siapo*-Stücke (gewöhnlich Perlmutt) und kleide sie damit ein. Dann bring ein Stück Holz und binde sie mit ihren Enden an ... Setze den Stab in der Mitte fest, während man die beiden äußeren Stäbe schief setzt. Dann bring auch Federn vom Papagei, bekannt als ›rotes Kleid‹. Dann binde dieselben fortlaufend an die Stäbe des Schildes. Dann bringt man einen runden Spiegel und bindet ihn an den mittleren Stab.« Der erwähnte »runde Spiegel« war in alter Zeit ein Stück Perlmutt, das um die Jahrhundertwende gelegentlich auch durch europäische Spiegel ersetzt wurde. Die erwähnten Federn schließlich – die vom kleinen Samoa-Papagei stammten und in späterer Zeit auch von größeren Fiji-Papageien oder von Tonga gegen feine Matten eingetauscht wurden – waren von besonderem Wert, so daß nicht erstaunen kann, daß sie häufig nicht an den Spiegel angebunden, sondern als eigenständiger Haarstecker gearbeitet wurden (Taf. 70). Ergänzt wurde das Ganze durch aufgetürmte, zum Teil hell gebleichte Haarbüschel, wodurch Schmuck entstand, der den Kopf im Verhältnis zum Körper überproportional betonte (Abb. 41).

*Abb. 42 Darstellung eines hawaiianischen Paares, 19. Jahrhundert. Der Mann trägt Federcape und Federhaube, die Frau ist mit Feder-leis im Haar und mit einer Halskette aus Menschenhaar und Walbein-Anhänger geschmückt.*

Federn, vor allem von roter Farbe, waren in Polynesien ein wichtiger Wertmesser. Auf Hawaii wurden sie zusammen mit den gelben Kehlfedern eines sonst schwarz gefiederten Vogels zu großen und kleineren Capes und zu den mit einem deutlichen Mittelgrad versehenen Kopfbedeckungen der Adeligen und Priester verarbeitet. Der Schmuck, der als *lei nio paoloa* vor allem Priester und Adelige zierte, sollte mit einer solchen Kopfbedeckung korrespondieren (Abb. 42). An einer aus vielen fein geflochtenen Haarsträngen bestehenden Kette hängt ein in Hakenform gearbeiteter Anhänger aus Walzahn, der idealerweise mit der Form des Kopfschmucks eine durchgehende, geschwungene Linie bildete, um die Aura des Trägers zum Ausdruck zu bringen (Taf. 67). Es ist dies ein Schmuck, der den Träger eindeutig von anderen, niedriger angesiedelten Mitgliedern der Gesellschaft unterschied und damit die hierarchischen Prinzipien der polynesischen Gesellschaften und ihrer Priesterschaft unterstrich.

Eher als Zeichen weltlicher Macht, wenn auch mit göttlicher Legitimation, ist der Schmuck der Häuptlinge von den Marquesas anzusprechen. Die den Gesamteindruck prägenden Teile eines solchen Schmuckes sind die Schildpatt-Diademe und die wohl rezenteren Kronen, beide mit *tiki* (Menschendarstellungen) versehen. Grundlage beider Schmuckformen ist ein geflochtenes Band aus Kokosnußschnur, auf das das Diadem bzw. die einzelnen Platten der ›Krone‹ aufgesetzt sind.

Prägendes Element ist die im Flachrelief gearbeitete Schildpattauflage, die entweder ein ›Sternmotiv‹ zeigt oder, wie bei unserem Stück, mehrere *tiki* (Taf. 63). Die Bezeichnung *tiki* für die Darstellungen bezieht sich nicht auf den göttlichen Menschenschöpfer, sondern wird als allgemeiner Begriff für Mensch und Menschendarstellung benutzt, während die einzelnen dargestellten Figuren für göttliche Ahnen und Vorfahren stehen. Von daher kann nicht verwundern, daß die Bezeichnungen der einzelnen Darstellungen nicht immer eindeutig sind – je nach Familie und eigener Genealogie wurden sie uminterpretiert, ein Name vielleicht auch durch einen anderen ersetzt. Wesentlich erscheint, daß mit diesen Darstellungen die historische Tiefe, die für den Adel bis zu den göttlichen Vorfahren reichende Genealogie dargestellt wurde. Der Träger des Schmucks reihte sich in die Reihe der wichtigen, z. T. auch vergöttlichten Ahnen ein (Abb. 43), von denen er den Schmuck u. U. sogar geerbt hatte. Die ›Kronen‹ sind wahrscheinlich eine rezentere Entwicklung (Taf. 64). Bei ihnen wechseln Schildpatt-Elemente, die ebenfalls *tiki*-Darstellungen zeigen, mit Platten der weniger wertvollen *sina*-Muschel. Im 19. Jahrhundert wurde aber auch bereits aus Deutschland – und vermutlich anderen Ländern – eingeführtes Bakelit verwendet, das das Schildpatt verdrängte und mit standardisierten *tiki* verziert wurde.

Ältere Exemplare dagegen zeigen eine große gestalterische Vielfalt, wenn die zentralen *tiki* von Nebenfiguren begleitet sind oder die Flächen mit unterschiedlichen Ornamenten gefüllt wurden.

*Tiki*-Darstellungen finden sich im Schmuck der Marquesas-Inseln auch als plastische Darstellungen auf Ohrpflöcken. Neben den

*Abb. 43
Auf Cooks Reisen entstandenes Porträt eines Häuptlings von den Marquesas-Inseln mit einem vor Federn drapierten Kopfschmuck und einem Ohrschmuck aus Schneckenteilen. Um den Hals trägt er einen Schmuck, der wahrscheinlich aus pflanzlichem Material besteht.*

wohl von Männern verwendeten Pflöcken (Taf. 68) mit einer oder mehreren kleineren Figuren, die auf dem vorragenden Dorn ›sitzen‹ bzw. ›stehen‹, faszinieren hier besonders die Ohrpflöcke der adeligen Frauen, die immer paarweise – mit einem Kettchen verbunden – getragen wurden (Taf. 66). Auf ihnen konnten längere Episoden aus mythischen Überlieferungen erzählt werden, was der Anordnung und Stellung der *tiki* und den Stegen oder einer ›Schaukel‹ zu entnehmen ist. Ergänzt wurde dieser Schmuck der Frauen durch Kopfbänder, in die oft weit über tausend Delphinzähne eingearbeitet wurden und die man durch Federn oder auch durch Haar ergänzte (Taf. 62). Haar, vor allem die Bärte alter Männer, waren ein wichtiger Teil des Schmuckes, der z. B. mit den Kronen kombiniert wurde, während uns alte Stiche den Gebrauch der Kopfdiademe (Taf. 63) in Kombination mit hochaufragenden Federaufsätzen zeigen.

Dieser besondere Schmuck wurde von anerkannten Künstlern gearbeitet, die die Überlieferungen und Ikonographie gut kennen mußten. Doch schon im 19. Jahrhundert ist im Schmuck – wie in der gesamten Kunst der Marquesas-Inseln – ein Abgleiten ins Konventionelle nicht zu übersehen. Abstrahierte Formen, etwa die Darstellung der ›Augen‹ auf den Seitenbändern der Diademe, wurden zunehmend vereinfacht, Flächen neben den Zentral-*tikis* oft nicht mehr ausgefüllt. Aufgrund der Vorstellungen über die besondere Kraft der herrschenden Klasse, die ihre Herkunft auf göttliche Abstammung zurückführte, konnte dieser Schmuck jedoch auch in jüngerer Zeit nicht von einfachen Leuten getragen werden. In der traditionellen Gesellschaft wäre selbst die Berührung eines von einem Adeligen getragenen Schmuckstückes für einen Gemeinen fatal gewesen, es war ein Schmuck, der wie alle anderen Besitztümer des Adels für das gemeine Volk *tapu* war.

Eine besondere Ausprägung erhielten die Vorstellungen von *mana*, einer besonderen Kraft, und seinem Gegenpol *tapu* (verboten) bei den Maori Neuseelands. Sie sahen im *mana* eine Kraft, die ein Adeliger durch Geburt erhielt und die er, durch besondere Taten, im Verlaufe seines Lebens erhöhen konnte. Je mehr *mana* er erwarb, desto mehr wurde er und alle seine Besitztümer für die anderen *tapu*, d. h. gefährlich. Doch auch Objekte konnten *mana* besitzen und im Verlaufe ihres Gebrauchs anhäufen: Ein *hei tiki* – ein Brustschmuck aus Nephrit (Abb. 44) – erhielt einen Teil seines *mana* bereits bei der Herstellung durch Übertragung der Energien des Künstlers und des *mana* der von ihm meisterlich verwendeten Werkzeuge. Bei jedem Gebrauch schließlich ging das *mana* des Trägers auf den Schmuck über, der schließlich nach Generationen mit *mana* geradezu aufgeladen sein konnte und seinerseits *mana* an einen jungen Erben – zumeist aus der Generation der Enkel – weitergab. So kann nicht erstaunen, daß ein besonderes *tiki* bei einem zeremoniellen Auftritt auf dem *marae*, dem Versammlungsplatz der Maori, mit Namen und mit vielleicht ebensoviel Ehrerbietung begrüßt wurde wie der Träger selbst.

Abb. 44
*Junge Maori-Frau von Neuseeland. Um den Hals ein hei tiki aus Jade. Im Haar trägt sie wertvollen Federschmuck; die Ohrgehänge bestehen vermutlich ebenfalls aus Jade.*

Bei allen Unterschieden zeigen die *hei tiki* (Taf. 56) der Maori immer eine menschliche Gestalt in fast embryonaler Form, mit großem zur Seite geneigten Kopf, über dem in den meisten Fällen eine oder zwei Bohrungen für die Aufhängung angebracht sind. Alte *tiki* sind häufig klein und zeigen einen ovalen Umriß, während jüngere Stücke, oft aus den nach dem Kontakt mit Europa nicht mehr so hoch geschätzten Steinbeilklingen gearbeitet, größer sind und oft ausgesprochen eckig wirken. An einem Stück wurde oft über Jahre gearbeitet – Teile immer weiter poliert und geschliffen, bis sie endlich als ›vollständig‹ galten. Man trug sie jedoch auch dann noch, wenn sie beschädigt waren, ihrem inneren Wert, ihrer Kraft konnte das nichts anhaben. Auch jüngere Stücke wurden und werden von den Maori gleichermaßen verehrt, vor allem, wenn sie einem bekannten, geachteten *tohunga* (Lehrer, Weiser) gehörten. Unsere ästhetischen Kriterien, die zwischen einem guten und einem schlechten *tiki* nach Feinheit der Arbeit und Bewegtheit der Figur unterscheiden, spielen dabei eine untergeordnete Rolle: Ein traditionell benutztes *tiki* kann für einen Maori nicht schlecht sein.

*Tiki* wie auch andere Schmuckobjekte aus Nephrit werden heute auf Neuseeland mit modernen Werkzeugen hergestellt und in großer Zahl und nahezu jeder Größe angeboten – und auch von den jungen Maori bei ihren Tänzen für Touristen wie bei zeremoniellen Anlässen getragen. Dies sollte jedoch nicht über die ganz andere Wertschätzung hinwegtäuschen, die einem ererbten Stück entgegengebracht wird, das man nur bei Anlässen, zu denen Maori vieler Stämme zusammenkommen, zusammen mit einem vielleicht ererbten Flachscape oder dem traditionellen Federschmuck anlegt. Nach wie vor ist ein solches *tiki* dann Ausdruck der Kraft eines Trägers und der Bedeutung seiner Familie und seines Stammes, es soll Respekt und Verehrung heischen, was in der auch heute noch sehr traditionsbewußten Maori-Gesellschaft von nicht zu unterschätzender Bedeutung ist.

## Zeichen des Besonderen: Mikronesien

Auf den verschiedenen mikronesischen Inselgruppen und Atollen begegnen wir einer Bevölkerung, die bei weitem nicht so geschichtet ist wie in Polynesien. Die Vorstellung einer besonderen göttlichen Abstammung der Herrschenden und damit verbunden einer besonderen Kraft *mana*, die ihre Träger für alle übrigen Mitglieder der Gesellschaft zu Unberührbaren macht, ist hier unbekannt. Dennoch sind die zumeist sehr kleinen Bevölkerungsgruppen innerhalb einer Siedlungsgemeinschaft oder innerhalb eines Zusammenschlusses mehrerer Siedlungen streng hierarchisch gegliedert. Unterschieden wird vor allem nach Familien- bzw. Klanzugehörigkeit, von der Rechte und Pflichten der einzelnen Mitglieder abhängig sind.

Besondere Abgrenzungen finden wir auf Palau, wo die Mitglieder des ersten Klans die Führungsperson – den Häuptling – stellten, der in gewisser Weise ein Pendant im Führer des zweiten Klanes hatte. Hier kannte man traditionell einen Schmuck, der nur diesen Häuptlingen vorbehalten war und von ihnen weitervererbt wurde, der aber dennoch wenig mit unserem Begriff von Schmuck gemein hatte: Es war der als Armreif getragene Endwirbel der Seekuh. In alter Zeit wurden sie vermutlich auch im Alltag getragen, während solche Reife heute in den entsprechenden Familien als besonderes Symbol aufbewahrt, aber kaum benutzt werden. Es war ein Schmuck, der weder einen ›realen‹ Wert hatte noch nach Belieben weitergegeben werden konnte,

wie dies für die anderen Schmuckformen Palaus galt: für Schildpatt-Ringe der Frauen, Kämme und Ohrgehänge, vor allem aber für Schmuckzusammenstellungen aus Stücken des traditionellen Palau-Geldes, dessen Herkunft in mythisches Dunkel gehüllt ist und wohl auf den Philippinen zu suchen ist. Diese aus Glasfluß oder Keramik gefertigten Stücke konnten auf Palau selbst nicht hergestellt werden und hatten daher einen beträchtlichen Wert, der sich durch die Geschichte eines Stückes und vor allem den Status der jeweiligen Vorbesitzer erhöhte. Empfänger von Geldstücken waren in Friedenszeiten vor allem die Frauen, die von der Familie ihrer Männer für die Geburt eines Kindes und bei anderen Gelegenheiten Geldstücke erhielten. Geld ›verdienten‹ sich aber auch die Frauen eines ›Frauenklubs‹, indem sie sich für eine bestimmte Zeit den Männern eines benachbarten Männerhauses zur Verfügung stellten. Alle Frauen konnten also Geldstücke erwerben und haben dies in der Realität wohl auch getan – nur den Frauen der ersten Klasse allerdings war es gestattet, auch im Alltag ein solches Stück, mit einer Schnur um den Hals befestigt, zu tragen. Dabei ist heute – wo diese Regel zumindest als ›Soll‹ immer noch besteht – nicht mehr eindeutig zu rekonstruieren, ob bei Vernachlässigung dieses Gebotes Sanktionen verhängt wurden oder ob es sich hier eher um eine moralische Frage handelte, wie es im immer noch sehr statusbewußten Palau noch heute scheinen mag. Sicher haben jedoch auch Frauen aus niederen Klanen solchen Schmuck zu besonderen Gelegenheiten – etwa der Präsentation des erstgeborenen Kindes – getragen.

Daneben gab es auf Palau wie überall in Mikronesien eine Vielzahl von Schmuckobjekten – Kämme, Ohrringe, Ketten und Blütenschmuck für die Haare –, die solchen Beschränkungen nicht unterlagen. Vor allem bei Tanzfesten, auf denen sich die Mitglieder eines Frauenklubs, zu denen Angehörige unterschiedlicher Klane gehörten, gemeinsam präsentierten, war weniger das individuelle, kostbare Schmuckstück gefragt als reicher und vor allem möglichst einheitlicher Schmuck. Zusammen mit Kleidung und Tanzpaddeln oder anderem Tanzgerät trug er wesentlich zur ganzheitlichen Wirkung einer Gruppe und damit zu ihrem Erfolg bei (Abb. 45, 47). Tänze der Männer wie auch der Frauen waren auch auf anderen Inseln häufigster Anlaß für aufwendigen Schmuck. Besonders prächtig präsentierten sich bei solchen Gelegenheiten die Bewohner der Truk-Inseln, die keine Beschränkungen für das Tragen von Schmuck kannten: Wer Schmuck besaß oder ihn sich leihen konnte, durfte ihn auch tragen. Wichtige Anlässe für Tanzfeste waren auf Truk Kriegs- und Friedensschlüsse, Fruchtbarkeitszeremonien sowie Haus- und Bootsbau, wobei jeweils aufwendige Vorbereitungen vonnöten waren. Die deutsche Kolonialregierung verbot daher diese Tänze zu Beginn dieses Jahrhunderts mit Ausnahme von Kaisers Geburtstag. Letztere Gelegenheit – so wenig traditionell sie war – führte Männer und Frauen in ihrem schönsten Festschmuck zusammen: den Körper mit Kokosöl und Gelbwurzpulver eingestrichen, das Haar der Männer zu einem Knoten verschlungen und über dem Gesicht mit einer ebenfalls gelbgefärbten ›Kopfraupe‹ versehen (Abb. 45). Nach vorn und zu den Seiten abstehend wurden mit wertvollen Federn oder auch einfachen Hühnerfedern dekorierte Kämme in die

Abb. 45
Männer von Truk im Festtagsschmuck. Auf dem Kopf tragen sie Kopfraupen aus gelbgefärbten Fasern, dahinter Federkämme, im Ohr an zwei Stellen eingehängten Schmuck aus Kokosringen und Schneckenscheiben bzw. Schildpatt.

*Abb. 46*
*Halskette von den Gilbert-Inseln, die nach Auskunft des Sammlers Krämer um die Jahrhundertwende vom dortigen ›König‹ getragen wurde. Feine Pandanus-Streifen wurden in gleichmäßiger Anordnung doppelreihig mit einem Bastgeflecht fixiert.*

*Abb. 47*
*Junge Frauen in einem Schmuck, der wahrscheinlich von den Truk-Inseln bzw. von Mortlock stammt. Haarbänder, kleine Kämme und Halsschmuck mit Schildpatt-Anhängern prägen die Erscheinung ebenso wie gewebte Schurze und Gürtel. Dieses Photo der Mädchengruppe wurde auf Guam aufgenommen.*

Frisur eingesteckt (Abb. 45), während die Ohren, jeweils am Ohrläppchen und am oberen Ohrrand durchstochen, mit Schildpattringen und Conusschnecken-Ringen reich geschmückt wurden (Taf. 82). Hals und Brust bedeckten schließlich viele Reihen Ketten, von denen diejenigen mit roten Spondylus-Scheibchen wohl als die wertvollsten galten und mit Ketten aus Kokosringen und einer Mischung aus Kokosperlen und weißen Muschelperlen kombiniert wurden (Taf. 77, Abb. 12). Um den Leib trugen die reich geschmückten Männer schließlich Gürtel, die aus mehreren Strängen bestanden und abwechselnd mit Kokosperlen, Schildpatt und Spondylus-Scheibchen versehen waren (Taf. 76).

Manche dieser Schmuckformen wurden als ›Häuptlingsschmuck‹ bezeichnet (Abb. 46), was auch auf ihren enormen Wert verweisen dürfte. Bei Tanzauftritten war nicht die Betonung der eigenen Persönlichkeit wesentlich, sondern der Status der gesamten Tanzgruppe, die sich als Vertreter eines Dorfes oder eines Distrikts präsentierte. Gerade wo kriegerische Auseinandersetzungen zwischen benachbarten Gruppen häufig waren, forderte eine Demonstration des Reichtums und der Geschlossenheit einer Gruppe Respekt und mußte den Eindruck erwecken, daß sie im Konfliktfall kein leichter Gegner sein würde.
Frauen schmückten sich in Mikronesien offenbar zurückhaltender als die Männer. Auch sie trugen jedoch reichen Ohrschmuck und häufig Kopfringe, die aber im Alltag aus einfachen Kopfbändern, verziert mit Muscheln oder Kokosstückchen, bestanden. Bei Tänzen legten auch sie reichen Kopfschmuck an, unter anderem mit Muschelperlen besetzte Kopfringe (Abb. 47), in die zusätzlich Federn eingesteckt wurden. Feldaufnahmen vom Beginn dieses Jahrhunderts belegen auch bei den Frauen die Ähnlichkeit, wenn nicht Gleichartigkeit des getragenen Tanzschmucks. Bis heute suchen die Tanzgruppen durch gleiche Kleidung einen möglichst geschlossenen Eindruck zu erwecken. Die Anmut der Frauen, die Perfektion des Tanzvortrages, der in Mikronesien als besondere künstlerische Ausdrucksform gilt, und reicher Schmuck waren Mittel, mit denen ein Dorf bzw. der dort ansässige Frauenklub Ehre einlegte und Prestige gewann. Die Mittel dazu waren allerdings nicht immer so ›wertvoll‹ wie die hier gezeigten Beispiele. Auf manchen flachen Inseln mit ihren beschränkten Ressourcen waren die einfachen, die ›vergänglichen‹ Schmuckformen, die Bänder aus Kokos- und Pandanusblättern oder aus Bananenbast mindestens ebenso hoch geschätzt (Abb. 46). Sie schmückten sowohl den ›einfachen‹ Mann wie auch den Häuptling, waren Zeichen individuellen Prestiges auf der einen Seite und Zeichen familiärer oder lokaler Größe und Bedeutung auf der anderen.

# Tafeln

54  *Neuguinea*

## Neuguinea

Die zweitgrößte Insel der Welt, Neuguinea, beherbergt ausgesprochen unterschiedliche und vielfältige Kulturen. Einige wenige von ihnen lebten zur Zeit des ersten Kontakts mit Europa – Ende des letzten bzw. bis zur ersten Hälfte unseres Jahrhunderts – als Jäger und Sammler. Die meisten Menschen waren jedoch Pflanzer, die im kühlen Hochland vor allem die Süßkartoffel und in den fruchtbaren Tälern und Vorgebirgen Yams und Taro anbauten oder – in sumpfigen Fluß- und Küstengebieten – das Mark der Sagopalme als Hauptnahrungsmittel nutzten. Wichtige Protein-Lieferanten waren Fisch und die ›großen‹ Jagdtiere Kasuar und Schwein, während die in den Siedlungen gezogenen Schweine vor allem im rituellen Kontext geschlachtet wurden. Vögel wurden weniger ihres Fleisches als ihrer Federn wegen gejagt.

Die Menschen lebten in Dörfern oder Weilern ohne übergeordnete oder institutionalisierte Führung, aufgeteilt in Verwandtschaftsgruppen, den Klanen, die untereinander durch vielfältige Heirats- und Tauschbeziehungen verbunden sein konnten. Eine berufliche Arbeitsteilung in unserem Sinne war unbekannt. Alle Männer waren gleichermaßen Jäger, Pflanzer, Haus- und/oder Bootsbauer, Schnitzer oder – altersabhängig – Krieger. Dies schloß jedoch die Anerkennung individueller Fähigkeiten nicht aus. Die ›Außendarstellung‹ eines Mannes mit reichem Schmuck oder mit den Abzeichen eines großen Kopfjägers oder erfolgreichen Kriegers strahlte immer auch auf die Verwandtschaftsgruppe zurück, aus der er kam.

Für die Schmuckkultur bedeutet der annähernd gleiche Zugang zu lokalen Ressourcen und zu Kenntnissen und Techniken der Fertigung auch eine verhältnismäßig geringe Differenzierung: Es gab kaum exklusive Schmuckstücke, sofern man von Ensembles, die im rituellen Kontext unter Umständen nur von einzelnen Klanen in einer besonderen Weise benutzt wurden, absieht. Die dennoch großen Unterschiede zwischen vergleichbaren Schmuckobjekten, wie den mit Zähnen besetzten Maschenstoffen (Taf. 8), den mit Ovula-Schalen gefertigten Pektoralen (Taf. 13) oder den Brustschilden (Taf. 6), dürften auf den unterschiedlichen Zugang zu wertvollen Materialien zurückzuführen sein, der wesentlich mit davon abhing, wie groß das Netz von Verpflichtungen war, das eine Gruppe knüpfte bzw. knüpfen konnte.

Eingeschränkt werden muß die These, die besagt, daß in vielen Kulturen Neuguineas die Männer die harten und Frauen die weichen Materialien bearbeiten. Vor allem bei dem vorwiegend von Männern getragenen Schmuck, der häufig auch rituelle Konnotationen hatte, ist davon auszugehen, daß es die Männer waren, die Schnüre zwirbelten, um daraus in Schlingtechnik z. B. figürlich wirkende Schmuckobjekte herzustellen. Ebenso waren es vor allem Männer, die die Maschenstoffe herstellten, die anschließend mit Muschel- oder Schneckenscheiben oder mit Zähnen und Eberhauern besetzt wurde.

Schmuck, so scheint es, war in Neuguinea ein wesentliches Mittel der männlichen Selbstdarstellung, was allerdings nicht bedeutet, daß Frauen ungeschmückt geblieben wären. Im Hochland, wo die traditionelle Schmucktradition unter veränderten Vorzeichen bis heute erhalten geblieben ist, sind es die Männer, die vor allem durch Schmuck und Farbe Kraft, Wohlbefinden und Stärke ausdrücken sowie – mit hellen Farben, die denen der Frauen ähneln – Attraktivität und Zugänglichkeit. Überall konnten Männer, aber auch Frauen, mit Hilfe von Schmuck und Bemalung in eine andere Haut schlüpfen und sich damit der Vorstellung von einer ihrem Status und Alter angemessenen idealen Persönlichkeit nähern.

*1
Federkopfschmuck
Papua Golf Gebiet
(Papua Neuguinea)
Höhe 18-21 cm*

56  *Neuguinea*

Neuguinea 57

2
Gürtel
Mendi, Südliches Hochland
(Papua Neuguinea)
Höhe 9,5 cm

3
Armschmuck sekip
Mendi, Südliches Hochland
(Papua Neuguinea)
Höhe 28 cm

58 *Neuguinea*

Neuguinea 59

4
Perlmuscheln kina
Foi, Lake Kutubu
(Papua Neuguinea)
1. Länge 21 cm
2. Länge 18,5 cm

5
Federkopfschmuck
Mendi, Südliches Hochland
(Papua Neuguinea)
Höhe ca. 55 cm

60  *Neuguinea*

6
*Brustschild
Wawapu
(Nähe Berlinhafen?),
Aitape Region (Nordküste
Papua Neuguinea)
Höhe (o. Fransen) 23,5 cm*

7
*Zierkämme
Vanimo (Nordküste
Papua Neuguinea)
1. Höhe 33 cm
2. Höhe 31,5 cm
3. Höhe 32 cm*

Neuguinea 61

62　*Neuguinea*

*8*
Armschmuck
1. Insel Ruo, bei Siar,
Alexishafen (Ostküste
Papua Neuguinea)
Höhe 9,5 cm
2. Astrolabe-Bay (Ostküste
Papua Neuguinea)
Höhe 29 cm

*9*
Brustschmuck
Astrolabe-Bay
(Nordostküste
Papua Neuguinea)
Höhe 29 cm

64  *Neuguinea*

*10
Brustschmuck
Hansa Bucht,
Sepik-Küstengebiet
(Papua Neuguinea)
Breite der Muschel 17,5 cm*

*11
Stirnschmuck
Sepik-Küstengebiet
(Papua Neuguinea)
1. Länge 28 cm
2. Länge 21,5 cm*

12
Haarkorb
Dallmannhafen, Wewak
(Nordküste Papua
Neuguinea)
Höhe 18,5 cm

Neuguinea 67

*13*
*Brustschmuck*
*1. Friedrich Wilhelm Hafen*
*(Madang), Astrolabe-Bay*
*(Papua Neuguinea)*
*Breite 23 cm*
*2. Long Island,*
*Astrolabe-Bay*
*(Papua Neuguinea)*
*Breite 16 cm*

*14*
*Brustschmuck*
*Huon-Golf (Ostküste*
*Papua Neuguineas)*
*Ø 21 cm*

68 Neuguinea

15
Brustschmuck
Herkules-Fluß
(Waria-River),
Huon-Golf
(Papua Neuguinea)
Breite ca. 16 cm

16
Brust-/Gesichtsschmuck
Herkules-Fluß
(Waria-River),
Huon-Golf
(Papua Neuguinea)
Höhe 18 cm

70  Neuguinea

17
Haarpfeil
Sepik-Küstengebiet
(Papua Neuguinea)
Höhe 18,3 cm

18
Armmanschetten
1. Sepik-Küstengebiet
(Papua Neuguinea)
Höhe 16 cm
2. Sepik-Küstengebiet
(Papua Neuguinea)
Höhe 15 cm

Neuguinea 71

72  *Neuguinea*

*19*
*Nasenschmuck*
*Sepik-Gebiet*
*(Papua Neuguinea)*
*Breite 8 cm*

*20*
*Brustschmuck*
*Iatmül, Mittelsepik*
*(Papua Neuguinea)*
*Länge 21,5 cm*

*Neuguinea* 73

74  *Neuguinea*

*21*
*Penisschmuck*
*Iatmül, Mittelsepik*
*(Papua Neuguinea)*
*Höhe 41 cm*

*22*
*Beinschmuck*
*Iatmül, Mittelsepik*
*(Papua Neuguinea)*
*Ø 12,5 cm*

23
*Kopfschmuck* ambusap
Iatmül, Mittelsepik
(Papua Neuguinea)
*Länge ca. 75 cm*

*24
Haarstecker
Mittelsepik
(Papua Neuguinea)
Höhe 42,5 cm*

78  Neuguinea

25
Brustschmuck
1. Sepik-Gebiet
(Papua Neuguinea)
Länge 32 cm
2. Yuat, Sepik-Gebiet
(Papua Neuguinea)
Höhe 27,5 cm

26
Rücken- bzw.
Gesichtsschmuck
1. Mountain Arapesh,
Nördl. Sepik/Maprik-Gebiet
(Papua Neuguinea)
Länge 27 cm
2. Rückenschmuck kara-ut
Abelam, Maprik-Hügelland
(Papua Neuguinea)
Höhe 36 cm

Neuguinea 79

80  *Inselmelanesien*

*27*
*Haarpfeil* noveapū
*St. Cruz Inseln*
*(Solomon Islands)*
*Höhe 27 cm*

# Inselmelanesien

Neuguinea ist mit seiner großen Landmasse eine so riesige Insel, daß den meisten Bewohnern, sofern sie sich nicht an den Küsten aufhalten, der Inselcharakter kaum bewußt sein dürfte. Im Gegensatz dazu ist dieser Charakter auch im gebirgigen Inneren der sich nördlich und westlich anschließenden Inseln – Bismarck-Archipel, Salomonen, Neukaledonien und Neue Hebriden – noch präsent.

Ein großer Teil der Bevölkerung ist heute wie zur Zeit der ersten Besiedlung – archäologisch faßbar vor etwa vier Jahrtausenden – auf das Meer ausgerichtet. Schon früh dürften weitreichende Handelsnetze zwischen den einzelnen Inseln und der Küste Neuguinea bestanden haben, die zum Teil bis über die Kolonialzeit hinaus aktiv blieben. Die Küstengruppen selbst, oft gewandte Seefahrer, lebten in einem engen Austausch mit anderen, mehr landeinwärts orientierten Kulturen, die das Grundnahrungsmittel Taro gegen Fisch tauschten und teilweise auch Rohmaterial und Schnitzereien für den Handel mit anderen Inseln lieferten.

Zur Zeit des ersten europäischen Kontaktes war die Bevölkerungssituation alles andere als statisch: Einzelne Gruppen, wie z. B. die Tolai auf der Gazelle-Halbinsel Neubritanniens, dehnten sich nach wie vor aus, andere Gruppen, wie die früher in dem Gebiet ansässigen Baining, wurden mehr und mehr ins gebirgige Hinterland abgedrängt – ein Vorgang, den hier wie anderswo die Europäer gestoppt haben, da er fast immer mit kriegerischen Auseinandersetzungen verbunden war.

Analog dazu waren auch die Vorstellungen auf einigen Inseln im Wandel oder in der Entwicklung: Geheimbünde, enger und strikter organisiert als die Altersklassen in vielen Teilen Neuguineas, dehnten ihren Einfluß nach wie vor aus. Der *dukduk* verdrängte wohl um diese Zeit ältere Vorstellungen von Geistwesen und besonderen Kräften und übernahm, wie andere Männerbünde auch, zumindest einen Teil der politischen Macht in teilweise weit über ein Dorf hinausgehenden Gebieten.

Die Aufnahme in die Männerbünde war immer mit Zahlungen in traditionellem Muschel- und Schneckengeld verbunden. In anderen Kulturen – zum Beispiel auf Neuirland – war Muschelgeld für die Organisation von Totengedenkfeiern oder auch für die Bezahlung von Leistungen der Künstler, Handwerker und Medizinmänner unverzichtbar.

Traditionelles Geld und damit verbunden besonderer Status waren in vielen Kulturen Inselmelanesiens wesentliche Triebkräfte für die Durchführung statusbezogener Zeremonien, bei denen immer auch der Schmuck eine bedeutsame Rolle spielte: die *kapkaps* als Zeichen der wichtigen Männer, Schmuck aus Geldschnüren und Tanzschurze, die auf Manus mit diesen Werten gestaltet wurden, sprechen eine deutliche Sprache. Die Gesellschaften, auf Klanbasis organisiert, differenzierten sich zunehmend nach Statuskriterien, die innerhalb wie außerhalb der Männerbünde griffen. Schmuck war in diesen Kulturen ein wichtiges Zeichen für Anspruch und Selbstverständnis, mit dem man sich zwar nach wie vor zuordnete, vor allem jedoch abgrenzte. Bezeichnend mag sein, was für die Salomonen überliefert ist: Die jungen Männer, die sich nach erfolgreicher Initiation schmücken durften, taten dies besonders ausgiebig, während die älteren Männer, ihres Ansehens gewiß, zunehmend weniger Schmuck trugen. Solchen angesehenen Männern schließlich waren auf Neuirland die besonders geschätzten *kapkap* vorbehalten, die sie bei Zeremonien wie etwa den Totengedenkfeiern als Zeichen für die besonderen Kräfte ihres Klanes und ihrer Männerhausgemeinschaft trugen.

82   *Inselmelanesien*

*28*
*Schmuckanhänger*
*Telei, Bougainville*
*(Papua Neuguinea)*
*1. Höhe 3,8 cm*
*2. Höhe 4,5 cm*
*3. Höhe 4 cm*
*4. Höhe 3,3 cm*

*29*
*Brustschmuck* tema
*Ndende, St. Cruz Inseln*
*(Solomon Islands)*
*Ø 12 cm*

84  *Inselmelanesien*

Inselmelanesien 85

30
Armbänder
1. Admiralitätsinseln
(Papua Neuguinea)
Breite 2,5 cm
2. Bougainville
(Papua Neuguinea)
Breite 2 cm
3. Admiralitätsinseln
(Papua Neuguinea)
Breite 3 cm
4. Salomonen
(Solomon Islands)
Breite 5,5 cm
5. Salomonen
(Solomon Islands)
Breite 5,5 cm

31
Armmanschette
Malaita (Solomon Islands)
Höhe 14 cm

86  *Inselmelanesien*

Inselmelanesien 87

*32*
*Haarstecker*
*Telei, Bougainville*
*(Papua Neuguinea)*
*Höhe (ohne Feder) 20 cm*

*33*
*Zierkamm*
*Nördliche Salomonen*
*(Solomon Islands)*
*Höhe 21,2 cm*

88  Inselmelanesien

34
Nasenstäbe
1. Malaita (Solomon Islands)
Länge 21,3 cm
2. Malaita (Solomon Islands)
Länge 25 cm
3. Admiralitätsinseln
(Papua Neuguinea)
Länge 16 cm
4. Admiralitätsinseln
(Papua Neuguinea)
Länge 15 cm
5. Admiralitätsinseln
(Papua Neuguinea)
Länge 7,6 cm

35
Ohrschmuck
1. Neubritannien
(Papua Neuguinea)
Höhe 4 cm
2. Finschhafen, Huon Golf
(Papua Neuguinea)
Ø 5 cm
3. Tanga Inseln,
New Ireland Province
(Papua Neuguinea)
Länge 4 cm
4. Bougainville
(Papua Neuguinea)
Länge 7,5 cm
rechts:
Collingwood Bay
(Papua Neuguinea)
Ø 5,5 cm

Inselmelanesien 89

90  *Inselmelanesien*

*36
Haarpfeile
Admiralitätsinseln
(Papua Neuguinea)
Längen 27-33 cm*

*37
Brustschmuck
1. Neubritannien
(Papua Neuguinea)
Höhe 17,5 cm
2. Arawe Inseln,
Neubritannien
(Papua Neuguinea)
Höhe 17 cm*

Inselmelanesien 91

92  *Inselmelanesien*

Inselmelanesien 93

*38*
*Penisschmuck*
*Admiralitätsinseln*
*(Papua Neuguinea)*
*1. Länge 7,2 cm*
*2. Länge 7 cm*
*3. Länge 7,5 cm*
*4. Länge 7 cm*

*39*
*Armringe*
*Admiralitätsinseln*
*(Papua Neuguinea)*
*Ø 9-10,5 cm*

94 *Inselmelanesien*

*40*
*Muschelgeldgürtel (Details)*
*1. Admiralitätsinseln*
*(Papua Neuguinea)*
*Höhe 6 cm,*
*Gesamtlänge 59 cm*
*2. Admiralitätsinseln*
*(Papua Neuguinea)*
*Höhe 5 cm, Länge 59 cm*
*3. Neuirland*
*(Papua Neuguinea)*
*Höhe 5 cm, Länge 59 cm*
*4. Neuirland*
*(Papua Neuguinea)*
*Höhe 6 cm,*
*Gesamtlänge 66 cm*

*41*
*Armmanschetten*
*1. Admiralitätsinseln*
*(Papua Neuguinea)*
*Höhe 10 cm*
*2. Admiralitätsinseln*
*(Papua Neuguinea)*
*Höhe 9,5 cm*
*3. Admiralitätsinseln*
*(Papua Neuguinea)*
*Höhe 8 cm*

96 *Inselmelanesien*

*42*
*Halsschmuck mit* kapkap
*Neuirland*
*(Papua Neuguinea)*
*Länge 44,3 cm,*
kapkap ⌀ 5 cm

*43*
*Brustschmuck* kapkap
*Admiralitätsinseln*
*(Papua Neuguinea)*
*1.* ⌀ 6,7 cm
*2.* ⌀ 10,5 cm
*3.* ⌀ 11,5 cm
*4.* ⌀ 8,3 cm

98  *Inselmelanesien*

*44*
*Brustschmuck* kapkap
*Ostküste, Nördl. Neuirland
(Papua Neuguinea)*
Ø 13 cm

*45*
*Brustschmuck* kapkap
›Iiwala‹
*Bumburre bei Lemeris,
Mittleres Neuirland
(Papua Neuguinea)*
Ø 15,5 cm

*Inselmelanesien*

46
*Halsschmuck*
Südliches Neubritannien
(Papua Neuguinea)
1. Länge 24,5 cm
2. Länge 18 cm

47
*Tanzschurz*
Admiralitätsinseln
(Papua Neuguinea)
Höhe 63 cm, Breite 38 cm

102  *Inselmelanesien*

Inselmelanesien 103

48
*Stirnschmuck* wamaing
*Tolai, Gazelle-Halbinsel,*
*Neubritannien*
*(Papua Neuguinea)*
*Höhe 5 cm, Breite 44 cm*

49
*Halsschmuck* ngut
*Tolai, Gazelle-Halbinsel,*
*Neubritannien*
*(Papua Neuguinea)*
*Länge 27,3 cm*

104　*Inselmelanesien*

*50*
*Ohrstecker (?)*
*Tolai, Gazelle-Halbinsel,*
*Neubritannien*
*(Papua Neuguinea)*
*Höhe 16 cm*

*51*
*Schmuckkragen* middi
*Tolai, Gazelle-Halbinsel,*
*Neubritannien*
*(Papua Neuguinea)*
*Höhe 38,5 cm*

*Inselmelanesien*

106 *Inselmelanesien*

52
*Stirnschmuck/Halsschmuck
rara
Tolai, Gazelle-Halbinsel,
Neubritannien
(Papua Neuguinea)
Höhe 5,9 cm*

53
*Schmuckkragen* middi
*Tolai, Gazelle-Halbinsel,
Neubritannien
(Papua Neuguinea)
Höhe 30 cm*

Inselmelanesien

108 *Inselmelanesien*

*54
Zierkamm
St. Matthias-Inseln
(Papua Neuguinea)
Höhe 48 cm*

55
Zierkamm
St. Matthias-Inseln
(Papua Neuguinea)
Höhe 66,5 cm

# Polynesien

Erst relativ spät, von etwa 800 v. Chr. an, wurden die polynesischen Inseln nach und nach entdeckt und besiedelt. Die Menschen, die hier eine neue Heimat fanden, brachten neben der Sprache eine wahrscheinlich sehr differenzierte Kulturtradition mit, die nach und nach den Gegebenheiten der neuen Heimat angepaßt wurde.

Wahrscheinlich kannte man vor Ankunft auf den polynesischen Inseln die Weberei, fand aber kein geeignetes Material für die Ausführung: Feine geflochtene Matten traten ebenso an die Stelle von Weberei wie die Herstellung von Baumbaststoffen, die anschließend gemustert bzw. eingefärbt wurden. Brotfrucht und Taro bildeten die Grundnahrungsmittel, ergänzt durch Fisch und andere Meeresfrüchte sowie Schweine.

Die kulturelle Anpassung bezog sich vorwiegend auf die Gegebenheiten der Umwelt. Die immer noch eng miteinander verwandten Sprachen, die vielen Mythen und Legenden um die Schöpfungsgötter und den Halbgott Maui, legen nahe, daß viele der Traditionen schon in das neue Gebiet mitgebracht wurden und sich, nur marginal verändert, erhielten. Dies dürfte auch für die Formen der gesellschaftlichen Organisation gelten: Eine ausgeprägte Oberschicht, die sich von den Göttern ableitete, eine differenzierte Verwaltung, die Gemeine und Sklaven kontrollierte, eine Priesterschaft, die den Kontakt mit den Göttern herstellte, findet sich in fast allen Teilen Polynesiens.

Die einzelnen Schmucktraditionen dagegen, in bezug auf den Adel von durchaus vergleichbarer, abgrenzender Bedeutung, zeigen differenzierte Formen und auf vorhandene Materialien abgestimmte Kompositionen: Federn, zu großen Federkränzen zusammengefaßt oder zu feinen, fragilen Federketten zusammengefügt, bestimmen das Bild z. B. auf Hawaii oder bleiben eher im Hintergrund wie auf den Marquesas. Walzahn, in voreuropäischer Zeit eine Seltenheit, war begehrtes Material auf Hawaii und Samoa, aber auch auf Tonga, wo figürliche Anhänger gearbeitet wurden. Die Verwendung von Nephrit schließlich blieb auf Neuseeland beschränkt.

Religiöse Zeremonien, der Stapellauf wichtiger, hochseetüchtiger Boote, die Beendigung von Kriegszügen oder auch die Zusammenkunft von Repräsentanten verschiedener Gebiete oder Inseln waren überall Anlaß für Feste und für den großen Schmuck. Tanz und Musik waren wohl stets dabei: Ob sich die Dorfjungfrauen oder die Mitglieder einer besonderen Gauklergemeinschaft auf Tahiti beim Tanz präsentierten, immer galt es, die eigene Person besonders vorteilhaft herauszustellen.

Neben dem Schmuck waren dabei Kosmetik und Frisur von besonderer Bedeutung: Man verwendete viel Zeit darauf, eine makellose Haut und glänzendes, wohlgepflegtes Haar zu präsentieren, legte ebenso viel Wert auf wohlriechende Blätter wie auf ein prächtiges Gewand. Schönheit und Jugend hatten in vielen polynesischen Gesellschaften einen zumindest ebenso hohen Stellenwert wie in unserer eigenen Kultur, wurde bewundert, möglichst lange bewahrt und mit Stolz herausgestellt. Häufig handelte es sich dabei allerdings um einen Schönheitsbegriff, der Schmuck und Tatauierung mit einschloß. Nur in der Gesamtheit dieser Elemente präsentierte sich die kulturell definierte vollkommene Erscheinung.

*56*
*Brustschmuck* hei tiki
*Neuseeland*
*1. Länge 14,5 cm*
*2. Länge 9 cm*

112  *Polynesien*

*57*
*Kopfschmuck* tuiga
*Samoa*
*1. Höhe 56,5 cm*
*2. Länge 28,5 cm*

*58*
*Halsschmuck* wasekaseka
*Fiji*
*Länge der Zähne*
*bis 15,6 cm*

114 *Polynesien*

59
*Schmuckkamm* selu toga
Samoa
Höhe 19,3 cm

60
*Zierkämme* selu la'au
Samoa
1. Höhe 27,2 cm
2. Höhe 22,5 cm
3. Höhe 28,6 cm

Polynesien

116  *Polynesien*

*61*
*Ohrspange* uuhe
*Marquesas*
*Höhe 10,6 cm*

*Polynesien* 117

62
*Kopfschmuck* peue koió
*Marquesas*
*Länge 53,5 cm*

118 *Polynesien*

*63
Kopfschmuck* uhikana
*Marquesas
Länge 64 cm,
Ø der Scheibe 18,5 cm*

64
*Kopfschmuck* paekaha
*Marquesas*
Höhe 8,5 cm

120  *Polynesien*

*65*
*Federschmuck*
*Oster-Insel*
*Höhe ca. 55 cm*

Polynesien 121

66
Ohrschmuck taiana
Marquesas
1. Gesamtlänge 38 cm,
Länge des Ohrsteckers 3 cm
2. Länge 31,5 cm,
Länge des Ohrsteckers 3 cm

122  *Polynesien*

*Polynesien* 123

*67*
*Brustschmuck*
lei niho paloao
*Hawaii*
*Länge 32 cm*

*68*
*Ohrschmuck* hakakai
*Marquesas*
*⌀ 6,4 cm*

*Polynesien*

Polynesien 125

69
Hals- und Kopfketten
1. Cook-Inseln
Länge 81 cm
2. Samoa
Länge 75 cm
3. Samoa
Länge 170 cm
4. Marquesas
Länge 103 cm

70
Haarstecker 'o le 'ie 'ula
Samoa
Höhe ca. 15 cm

126 *Mikronesien*

# Mikronesien

Mikronesien ist eine Kleininselwelt. Atoll-Inseln mit nur geringer Landfläche, die sich oft nur wenige Meter über dem Meeresspiegel erheben, bieten auf den ersten Blick eine mehr als karge Umwelt: Oft fehlen Süßwasserquellen; der zum Anbau z. B. von Taro geeignete Boden ist selten und kostbar, lediglich Kokospalmen und die resistente Pandanus gedeihen problemlos. Sie bieten den Menschen gleichzeitig alle wichtigen Materialien, um Grundbedürfnisse zu befriedigen: zum Haus- und Bootsbau, für Schnüre und Segel, Matten und Kleidung und nicht zuletzt auch für Schmuck.

Weitere Materialien und einen Großteil der Nahrungsmittel liefert das Meer. Muscheln, vor allem Tridacna gigas, ersetzten vielfach den Stein anderer Kulturen. Aus ihnen fertigte man Muschelklingen, Stößel zum Zerstampfen des Taro und eine Vielzahl anderer Werkzeuge. Meeresschnecken und Schildpatt wurden ebenfalls genutzt, vor allem jedoch zu Schmuck verarbeitet. Ergänzt durch Ringe aus Kokosnuß und feingezwirnte, z. T. gemusterte Schnüre erlaubten sie eine Formenvielfalt, die die karge Umwelt auf den ersten Blick kaum zu gewähren scheint. Hinzu traten Fasermaterialien, oft mit Gelbwurz kräftig eingefärbt und Federn; in Kombination mit roten Spondylus-Scheibchen ergaben diese Materialien ein überaus reiches Bild.
Die Tatsache, daß der Schmuck verschiedener Inseln – z. B. von den Marshall-Inseln und der Truk-Gruppe – dem Fremden ähnlich erscheint, dürfte zum einen in der beschränkten Vielfalt der zur Verfügung stehenden Materialien begründet sein, sicher aber auch in den ausgedehnten Handelsbeziehungen zwischen den Inseln und Inselgruppen, die den Marshall-Insulanern den Ruf einbrachten, zu den besten Seglern der Südsee zu gehören.
Yap und Palau ganz im Osten der breitgefächerten Inselwelt sind dagegen Beispiele für sogenannte hohe Inseln aus vulkanischem Gestein mit zum Teil fruchtbaren Böden. Auch hier war das Meer ein wichtiger Lebensraum. Der Mensch orientierte sich jedoch gleichermaßen auf das Land, das hier die Möglichkeit bot, in größeren Dorfgruppen zusammenzuleben.

Verschiedene Klane innerhalb eines Dorfes, verschiedene Dörfer innerhalb einer politischen und kriegerischen Föderation bestimmten die Gesellschaftsstruktur mit ihren vielen gegenseitigen Tauschverpflichtungen und Beziehungen. Das Ansehen eines Dorfes hing zum einen ab von seinen Führern und von seinen Kriegern, zum anderen aber auch von den Frauen, die, in Frauenbünden organisiert, durchaus eigenständig handelten und sich gleichermaßen als Repräsentanten der Dorfgemeinschaft verstanden.

Die Schmucktradition war dieser Differenzierung angepaßt: Manche Objekte durften nur von führenden Männern oder Frauen der ersten Klane getragen werden, während bei Fest und Tanz allen fast gleiches Schmuckrecht zugestanden wurde. Die verwendeten Materialien unterschieden sich kaum von denen der flachen Inseln. Vorherrschend waren auch hier Conusschnecken, Schildpatt und Kokosmaterialien. Besonders bevorzugt war die Farbe Gelb, mit der – in Verbindung mit Kokosnußöl – die Körper von Tänzerinnen bis heute eingerieben werden.

Die Kunsttradition von Palau verdeutlicht dagegen eine Schmuckform, die heute verschwunden ist: Männer und auch Frauen trugen ihr Haar traditionell lang und am Hinterkopf zu einem Knoten aufgesteckt. Erst in der deutschen Kolonialzeit wurde dieser Schmuck der Männer zwangsweise aufgegeben.

71
Gürtel tor
Pohnpei (Ponape)
Breite 7,5 cm

72
Gürtel tor
Pohnpei (Ponape)
Gesamtlänge 156,8 cm

128 *Mikronesien*

*73*
*Kopfschmuck*
*Mortlock-Inseln (Truk)*
*Länge 80,5 cm*

*74*
*Kopfschmuck* nagasáka
*Truk*
*Länge (o. Bindung) 33 cm*

*75*
*Brustschmuck*
*Yap*
*Ø 13 cm*

Mikronesien 129

Mikronesien 131

76
Gürtel pek
Truk
Länge 66 cm

77
Schmuckketten und Bänder
1. Halskette (Detail)
Karolinen-Inseln
Länge 66 cm
2. Halsband (Detail)
Jaluit (Marshall-Inseln)
Länge 39 cm
3. Halsschmuck kejjeboul
Jaluit (Marshall-Inseln)
Länge 69 cm
4. Halskette
Kiribati (Gilbert-Inseln)
Länge 82 cm
5. Stirnschmuck
Marshall-Inseln
Länge 71 cm
6. Halskette
Kiribati (Gilbert-Inseln)
Länge 53 cm
7. Stirnband bellil an buel
Marshall-Inseln
Länge 53 cm
8. Stirnband bellil an buel
Marshall-Inseln
Länge 69 cm

78
Zierkamm mákan
Truk
Höhe (o. Federn) 28,7 cm

132 *Mikronesien*

*79*
*Halsschmuck*
**marremarre lagelag/buni**
*Jaluit (Marshall-Inseln)*
*Breite (Anhänger) 13,3 cm*

*80*
*Halsschmuck*
*Marshall-Inseln*
*Breite (Anhänger) 10,5 cm*

134  *Mikronesien*

*81
Zierkamm* ebidjau
*Truk
Höhe (o. Federn) 35 cm*

*82
Ohrschmuck
1. Ohrschmuck* marth
*Truk
Länge 30,5 cm
2. Ohrschmuck-Paar
Woleai, Yap
Höhe 5,5 und 6 cm
3. Ohrschmuck* marth
*Truk
Länge 28,5 cm*

Mikronesien 135

136 *Mikronesien*

83
*Ohrschmuck* areïjin
*Nauru*
Länge 11 und 12 cm

84
*Halsschmuck*
*Nauru*
Breite des Schmuckstreifens
5 cm

Mikronesien

# Katalog

## NEUGUINEA

### 1 Federkopfschmuck

*Papua-Golf-Gebiet (Papua Neuguinea)*
*Kasuar- und Papageien-Federn, Pflanzenfasern; Höhe ca. 18-21 cm*
*Inv. S 40743, S 40739 (Slg. Pyka/Gräbner), 1978*

Die schwarzbraunen Kasuarfedern sind zusammen mit den leuchtenden Papageienfedern wohl die häufigsten Schmuckfedern neben denjenigen verschiedener Paradiesvogelarten. Kasuarfedern bilden zumeist den Hintergrund oder die ›Mitte‹; aufgrund der Leichtigkeit und ›Durchsichtigkeit‹ ihrer Spitzen scheinen sie die Begrenzungen des Schmucks aufzuheben. Einen starken Kontrast dazu bilden die roten und weißen Schmuckfedern, die an einem Fasergeflecht aufgereiht und z. T. beschnitten sind, so daß in unserem Beispiel der Eindruck einer Gloriole, die das Gesicht einrahmt, entsteht.
Die dem Kasuar zugeschriebenen Charaktereigenschaften spielen in der Vorstellung vieler Kulturen Neuguineas eine große Rolle: Er wird mit Neugier und Vorsicht, aber auch mit Weisheit in Verbindung gebracht.
Formal wichtig ist bei fast allen Schmuckformen mit Federn die Vergrößerung der Gestalt des Trägers und die Betonung seines Kopfes.

### 2 Gürtel

*Mendi, Südliches Hochland (Papua Neuguinea)*
*Rotang, Bambusstäbchen, Geflecht; Höhe 9,5 cm*
*Inv. S. 41245 (Slg. Beisert), 1983*

Dekorierte Gürtel wurden von den Männern zu festlichen Anlässen angelegt und dienten zur Befestigung der vorderen Festschurze und der hinten getragenen frischen Blätter.

### 3 Armschmuck *sekip*

*Mendi, Südliches Hochland (Papua Neuguinea)*
*Bambus, Farnfasern, Rinde, Wolle; Höhe 28 cm*
*Inv. S 41569 (Slg. Kortmann), 1989*
*Lit.: Mawe 1985, S. 28, 30; Sillitoe 1988a, S. 431f.*

Armschmuck dieser Art wird paarweise in den Ellenbogenbeugen getragen, er gilt als Statussymbol und ist den ›reichen‹ Männern vorbehalten.

### 4 Perlmuscheln *kina*

*Foi, Lake Kutubu (Papua Neuguinea)*
*1. Perlmuschel, Schnur, Kauri, Kuskusfell, rote Pigmente;*
*   Länge 21 cm*
*   Inv. S 41533 (Slg. Kortmann), 1989*
*2. Perlmuschel, Schnur, Kauri, Harz, Fell, Schweineschwänze,*
*   rote Pigmente; Länge 18,5 cm*
*   Inv. S 41500 (Slg. Kortmann) 1989*

Perlmuschelstücke – überall im Hochland mit dem Pidgin-Begriff *kina* bezeichnet, der der modernen Währung Papua Neuguineas den Namen gab – waren in erster Linie Tauschobjekte und Zahlungsmittel. Nur zu besonderen Anlässen wurden sie als Schmuck getragen, jedoch nicht umgehängt, sondern mit Schnur oder Rotang auf ein ›Kissen‹ aus Gras montiert, wobei die Bänder hinter der Scheibe herunterhingen. Im Gegensatz zu anderen Hochlandgruppen verzierten die Foi die Muschelscheiben mit Ritzdekor oder ›Schlag‹-Spuren und überzogen das ganze Objekt mit roter Farbe.

### 5 Federkopfschmuck

*Mendi, Südliches Hochland (Papua Neuguinea)*
*Paradiesvogelbalg, Holzstäbchen; Höhe ca. 55 cm*
*Inv. S 41235 (Slg. Beisert), 1983*

Paradiesvogelbälge werden in vielen Teilen Neuguineas als Schmuck verwendet. Ihr europäischer Name geht auf die ersten Exemplare zurück, die in den Vatikan kamen. Da die Vögel ohne Beine präpariert wurden, glaubte man, daß sie nie auf die Erde herabkämen.
Bis heute werden die Vögel ohne Beine präpariert, aber mit einem Stab im Schnabel, an dem der Balg in einem Kopfschmuckensemble befestigt werden kann. Sehr häufig werden die Bälge mit einer Perücke aus menschlichem Haar kombiniert. Sie wird mit Trockenblumen geschmückt und mit einem kleineren Tuff aus Kasuarfedern bekrönt, aus der der Paradiesvogelbalg als großer Schweif hervorragt (vgl. Abb. 34).

### 6 Brustschild

*Wawapu (Nähe Berlinhafen?), Aitape Region (Nordküste Papua Neuguinea)*
*Holzstäbchen, Rotang, Eberhauer, Abrus precatorius, Harz, Schnur;*
*Höhe (ohne Fransen) 23,5 cm*
*Inv. 5786 (Slg. Bässler), 1899*
*Lit.: Biro 1899, S. 21ff.; Finsch 1914, S. 337; Stöhr 1971; S. 106, 1987, S. 67; Greub 1985, S. 207*

Brustschmuck der Männer, dessen Form wesentlich durch die übereinander angeordneten Eberhauer-Teile geprägt wird. Sie werden durch einen breiten Steg voneinander abgegrenzt, der mit roten Abrus-Bohnen besetzt ist, die auch den unteren Teil des Schmucks ausmachen. Ein- und zweireihig angeordnete Nassaschnecken-Scheiben unterteilen diese roten – und manchmal auch schwarzen – Flächen in unregelmäßige Formen. Lange Schnüre umgeben den unteren Teil des Schmucks wie einen Schurz.
Dieser Brustschmuck war sicher Teil der Festtracht (vgl. Abb. 8), galt aber auch als Kriegsschmuck. Es ist nicht auszuschließen, daß über mögliche amulettartige Wirkungen hinaus der kompakte Schmuck tatsächlich einen Schutz gegen Pfeilwunden bieten konnte.

### 7 Zierkämme

*Vanimo (Nordküste Papua Neuguinea)*
*1. Holz, Pflanzenfasern, Fruchtschalen; Höhe 33 cm*
*   Inv. 49329 (Slg. Sieglin), 1905*
*2. Holz, Pflanzenfasern; Höhe 31,5 cm*
*   Inv. 63154 (Slg. Magnus), 1910*
*3. Holz, Pflanzenfasern; Höhe 32 cm*
*   Inv. 63153 (Slg. Magnus), 1910*
*Lit.: Schulze Jena 1914, Taf. XLIIIf.*

Zierkämme aus Holz und Geflecht gehören zum Alltagskopfschmuck und wurden gelegentlich auch zu mehreren getragen, die in verschiedenen Winkeln vom Kopf abstanden. Durch unterschiedlich

gebogene ›Zipfel‹ wirken sie auch ohne weitere Dekoration sehr
lebendig, wurden jedoch oft zusätzlich mit Federn geschmückt.

## 8 Armschmuck

1. *Insel Ruo, bei Siar, Alexishafen (Ostküste Papua Neuguinea)*
   *Flechtwerk und Maschenstoff mit Nassa-Besatz und eingeflochtenen*
   *Conus-Ringen; Höhe 9,5 cm*
   *Inv. 76 540 (Slg. Burger), 1916*
2. *Astrolabe Bay (Ostküste Papua Neuguinea)*
   *Flechtwerk und Maschenstoff mit Nassa-Besatz und eingehängten*
   *Conus-Ringen; zusätzlicher Behang mit Glasperlen, Fruchtkapseln*
   *und Federn; Höhe 29 cm*
   *Inv. 115 330 (ehem. Slg. Oberrealschule Friedrichshafen), 1936*
   *Lit.: Hagen 1899, S. 170; Biro 1901, S. 43f.; Vargyas 1987, S. 16, 46.*

Bei diesem Armschmuck handelt es sich um Manschetten, die um den
Oberarm, normalerweise mit den ›Zipfeln‹ nach oben, getragen
wurden. Sie waren den Männern vorbehalten und eines der Zeichen,
die verdeutlichten, daß der Träger die Initiationszeremonien durchlief.
Bei festlichen Gelegenheiten wurden bemalte Holzstäbe, aber auch
Blätter oder Federn in die Reife eingesteckt (vgl. Abb. 27).
Ein Teil der Materialien wurde von den der Küste vorgelagerten Inseln
erworben. Die Struktur der Manschetten ist jedoch in allen Fällen we-
sentlich durch die verwendeten Schling- bzw. Flechttechniken be-
stimmt, die oft durch rote und blaue Farben zusätzlich betont wurden.
Die Tradition dieses Armschmucks ist bis heute nicht ganz verloren.
1981 und 1982 wurde vergleichbarer Schmuck der Astrolabe Bay noch
bei Initiationsfeiern getragen.

## 9 Brustschmuck

*Astrolabe Bay (Nordostküste Papua Neuguinea)*
*Hundezähne auf Flechtwerk, Nassaschnecken-Abschnitte, Holz;*
*Höhe 29 cm*
*Inv. 92 041 (Slg. Waldthausen), 1917*
*Lit.: Hagen 1899, Taf. 18*

Hundezähne werden in vielen Teilen Melanesiens zu Schmuck
verarbeitet. Sie sind eingebunden in geschlungene Unterlagen aus
Faserschnur und können dreieckig wie dieses Exemplar oder auch sehr
lang und spitz sein (vgl. Abb. 35). Darüber hinaus sind Zähne jedoch
eines der Schmuckmaterialien, die in viele einfache Ketten beweglich
eingearbeitet oder auch zu einem starren Reif gestaltet wurden, aus
dem die Zähne zu den Seiten bzw. nach unten abstehen, wie Beispiele
aus der Geelvink-Bay oder aus dem Marind Anim Gebiet belegen. Sie
wurden dann fast immer als Teile größerer Ensembles getragen.

## 10 Brustschmuck

*Hansa-Bucht, Sepik-Küstengebiet (Papua Neuguinea)*
*Cymbiumschnecken-Schale, Nassa, Holzstäbchen, Flechtwerk, Fasern,*
*rotes Pigment; Breite der Muschel 17,5 cm*
*Inv. 6344 (Slg. Bässler), 1899*
*Lit.: Biro 1901, S. 40f.*

Die Schalen der Cymbiumschnecken werden an der gesamten Nord-
und Ostküste als Schmuckobjekt benutzt und unverziert, zumeist aber
mit zusätzlicher Dekoration getragen. Neben Schildpattverzierungen
sind Kombinationen mit Flechtwerk und feinen Samen und Fellstücken
häufig. Für das Gebiet der Hansa-Bucht typisch ist die Kombination
von roten und schwarzen Fasern, die auch beim Stirnschmuck
(Abb. 11) und in ganz ähnlicher Form bei Armschmuck und als
Schmuckelement auf Schurzen aus Baumbast anzutreffen ist.

## 11 Stirnschmuck

*Sepik Küstengebiet (Papua Neuguinea)*
1. *Flechtwerk aus Faserschnur mit Nassascheibchen und*
   *Hundezähnen, Umwicklungen mit Haar und Faser; Länge 28 cm*
   *Inv. 61 677 (Slg. Haug), 1909*
2. *Flechtwerk aus Faserschnur, Nassascheibchen, Hundezähne;*
   *Länge 21,5 cm*
   *Inv. 115 519 (ehem. Slg. Junker), 1937*
   *Lit.: Biro 1899, S. 13ff.; Reche 1913, S. 85ff.*

Stirnbinden waren im gesamten Sepik-Küstengebiet weit verbreitet,
eine eindeutige regionale Zuordnung ist von daher unmöglich. Es kann
aber angenommen werden, daß die hier mit 1 bezeichnete Stirnbinde
aus dem Gebiet der Hansa-Bucht stammt: Die Zähne sind nicht nur in
das Flechtwerk eingebunden, sondern zusätzlich mit feinen Fasern und
Haar umwickelt (vgl. Taf. 10).

## 12 Haarkorb

*Dallmannhafen, Wewak (Nordküste Papua Neuguinea)*
*Bambuspleisse, Rotangstreifen, Nassa-Schneckenscheiben,*
*Hundezähne, Glasperlen; Höhe 18,5 cm*
*Inv. 69 684 (Slg. Merten), 1913*
*Lit.: Biro 1899, S. 6f.; Reche 1913, S. 84f.; Eichhorn 1916b, S. 289f.;*
*Biebuyck/v.d. Abbeele 1984, Taf. 179*

Aus gesplissenen Rotangstreifen und Pflanzenfasern über
Bambusstäbchen geflochtener Haarkorb mit Flechtmusterung am
unteren Rand. An gegenüberliegenden Seiten mit 4 bzw. 3
Hundezähnen besetzt, zusätzlich mit Fasern und Haar umwickelt.
Haarkörbe werden in vielen Kulturen des Sepik-Ramu-Küstengebietes
vor allem von jungen Männern am Hinterkopf – schräg nach oben
abstehend – getragen. Ist das Haar des Trägers lang genug, wird es
durch den Korb gezogen und geknotet, so daß oben ein Haarschopf
heraussteht. In anderen Fällen wurde der Korb selbst mit einem
Haartuff am oberen Ende geschmückt (vgl. Abb. 27).
Der Schmuck, den es in vielen Variationen mit und ohne Zahnbesatz
gibt, wurde von den jungen Männern bei zeremoniellen Gelegenheiten
getragen und galt als Statussymbol, auf das ältere Männer, die ihr Haar
kürzer trugen, meistens verzichteten.

## 13 Brustschmuck

1. *Friedrich Wilhelm Hafen (Madang), Astrolabe Bay (Papua*
   *Neuguinea)*
   *Maschenstoff, Nassaschnecken-Abschnitte, Ovula, Hundezähne,*
   *rot und blau gefärbt, Holz; Breite 23 cm*
   *Inv. 83 955 (Slg. Häberle), 1913*
2. *Long Island, Astrolabe Bay (Papua Neuguinea)*
   *Holz, Rotang, Faserschnur, Ovula und Nassaschnecken-Besatz,*
   *Breite 16 cm*
   *Inv. 13 577 (Slg. Benningsen), 1901*
   *Lit: Finsch 1893, S. 105 (243); Hagen 1899, S. 172; Greub 1985,*
   *Taf. 62/63*

Brustschmuck aus oft farbig gefaßtem Maschenstoff mit Ovula-
Schneckenschalen an den Seiten findet sich vom Huon-Golf bis an die
Nordküste Neuguineas. Die Ovula sind häufig an einem Stab befestigt,
über den der Stoff gearbeitet wurde. An einigen Exemplaren findet sich
an der Hinterseite ein zweiter Holzstab, an dem der Schmuck bei
zeremoniellen und kriegerischen Anlässen, mit den Zähnen gehalten,
vor Mund und Kinn getragen wurde (vgl. Abb. 35).

### 14 Brustschmuck

*Huon-Golf (Ostküste Papua Neuguineas)*
*Schnurgeflecht über Rotang, rot und blau bemalt, Ovula-Schneckenschalen, Nassa-Scheibchen, Federbesatz; Ø 21 cm*
*Inv. 62950 (Slg. Haug), 1909*
*Lit.: Greub 1985, S. 210; Stöhr 1972, S. 148*

Brustschmuck aus zwei Geflechtscheiben, zwischen denen neun Ovulaschnecken-Schalen eingefügt sind. Die ›Schauseite‹ wird durch Nassa-Schneckenscheiben in Dreiecke geteilt und ist farbig gefaßt. Die Ränder sind mit roten Federn verziert.
Es ist dies ein Schmuck, der an der gesamten Nordostküste, vom Huon-Golf bis zur Ramu-Mündung, nachzuweisen ist.

### 15 Brustschmuck

*Herkules-Fluß (Waria River), Huon-Golf (Papua Neuguinea)*
*Ovula-Schneckenschalen auf Rotang, Faserband mit Conus-Scheiben besetzt, Fruchtkern; Breite ca. 16 cm*
*Inv. 22895 (Sgl. Mencke), 1902*

Beispiel für einen additiven Brustschmuck: Ein Rotang-Reifen, besetzt mit sieben Ovula-Scheiben und einer Konus-Scheibe mit rotem Fruchtkern als Mittelpunkt, wurde an eine Halskette angehängt, deren Schnurgeflecht gleichmäßig überlappend mit Conusscheiben besetzt ist. Letzteres ist eine Schmuckform, die als einfache Halskette ohne weitere Anhänger im gesamten Gebiet der Nord- und Nordostküste Neuguineas verbreitet war und oft zusammen mit anderen ›einfachen‹ Ketten getragen wurde.

### 16 Brust-/Gesichtsschmuck

*Herkules-Fluß (Waria River), Huon Golf (Papua Neuguinea)*
*Eberhauer, Nassaschnecken-Scheiben, Conus-Ringe, Fruchtkerne, Schnur und Harz; Höhe 18 cm*
*Inv. 22878 (Slg. Mencke), 1902*
*Lit.: Specht, Fields 1984, S. 61, 65*

Schmuck, der im wesentlichen durch die Verwendung von Eberhauern geprägt ist. Er wurde ›normalerweise‹ mit den Zähnen nach unten zeigend auf der Brust getragen, als Kriegsschmuck jedoch an einem hinten angebrachten Steg mit den Zähnen so gehalten, daß die Eberhauer nach oben weisend das Gesicht umrahmten, wodurch ein furchterregender Eindruck erweckt wurde (vgl. Abb. 36). Kombiniert mit hohem Federschmuck konnte so die Erscheinung des Trägers erheblich verändert werden. In ähnlicher Weise wurde der Schmuck auch als Gesichtsumrahmung bei zeremoniellen Anlässen getragen.

### 17 Haarpfeil

*Sepik-Küstengebiet (Papua Neuguinea)*
*Cymbiumschale mit Schildpattauflage, mit Schnur, verstärkt durch Nassa-Scheibchen, an Holzstab befestigt; Höhe 18,3 cm*
*Inv.: 6339 (Sgl. Bässler), 1899*
*Lit.: Reche 1913, S. 93; Reichard 1933 (II), Taf. CXXXV, CXXXVI; Stöhr 1972, S. 69, 1987, S. 15, Taf. 6*

Schmuck mit einer stilisierten Schildpatt-Auflage, hier als Haarschmuck verwendet. Vergleichbare Stücke zeigen gelegentlich figürliche Muster, aus denen die abstrakten Formen sich entwickelt zu haben scheinen.
Im Gebiet der gesamten Nord- und Ostküste wurden Cymbium-Schalen mit Schildpatt-Auflage auch als Brustschmuck getragen, wobei Verzierungen mit stilisierten Tiermotiven sowohl vom Huon-Golf als auch von den an der Nordküste beheimateten Boiken belegt sind.

Die Schneckenschalen wurden bei Haarpfeilen zur Seite oder nach oben weisend getragen, als Brustschmuck jedoch immer in Querrichtung.

### 18 Armmanschetten

1. *Sepik-Gebiet (Papua Neuguinea)*
   *Schildpatt, Flechtwerk aus Schnur; Höhe 16 cm*
   *Inv. 122294 (Slg. Markert), 1961*
2. *Sepik-Küstengebiet (Papua Neuguinea)*
   *Schildpatt, Flechtwerk aus Schnur; Höhe 15 cm*
   *Inv. S 40257 (ehem. Slg. Brignoni), 1969*
*Lit.: Finsch 1914, S. 147f.; Greub 1985, S. 206, Taf. 161f.*

Armschmuck in Manschettenform aus dem Panzer der Karett-Schildkröte ist im gesamten Küstengebiet Nord-Neuguineas verbreitet. Die Manschetten wurden im Küstengebiet gearbeitet und zumindest teilweise dort auch verziert. Gehandelt wurden sie bis weit ins Inland, wo sie begehrt und Teil von zeremoniellen Zahlungen waren. Bei den Iatmül wurden sie zu zeremoniellen Anlässen in den Kopfschmuck einbezogen, wenn Männer schöpferische weibliche Urahnen darstellten.
Das Geflecht, mit denen die Ringe an der Rückseite zusammengefaßt sind, reicht von einfachen Formen bis hin zu deutlich stilisierten Tierformen, z. B. einem Krokodil, dem eine wichtige Rolle in den Schöpfungssystemen am Sepik zukommt.

### 19 Nasenschmuck

*Sepik-Gebiet (Papua Neuguinea)*
*Conus-Schneckenteile, Perlmuschel, Rotang; Breite 8 cm*
*Inv. 122313 (Slg. Markert), 1961*
*Lit.: Reche 1913, S. 96f.*

Nasenschmuck wird von den Männern in der durchbohrten Nasenscheidewand eingezogen getragen. Er besteht oft aus einem Stück Eberhauer, dessen Form hier durch Perlmuschel und Conusscheiben nachempfunden wurde.

### 20 Brustschmuck

*Iatmül, Mittelsepik (Papua Neuguinea)*
*Perlmuschel, Kauri, Conusschnecken-Stücke, Schnur; Länge 21,5 cm*
*Inv. S 40188 (Slg. Markert), 1961*
*Lit.: Reche 1913, S. 104*

Brustschmuck aus halbmondförmigen Perlmuschelstücken, von einem Flechtband gehalten und oft zusätzlich mit Kauri und anderen Schneckenstücken verziert, wurde am Sepik sowohl von Frauen wie auch von Männern getragen. Zu zeremoniellen Anlässen konnten mehrere solcher Scheiben übereinander bzw. untereinander plaziert werden.

### 21 Penisschmuck

*Iatmül, Mittelsepik (Papua Neuguinea)*
*Conusschnecken-Teile, Nassascheiben, Kauri, Kuskusfell und -haut; Haar, Blattmaterial und Baststoff; Höhe 41 cm*
*Inv. S 39976 (Slg. Markert), 1961*
*Lit.: Bateson 1958, S. 139; Haberland/Seyfart 1974, S. 168-170; Greub 1985, Taf. 64, S. 188; Reche 1913, S. 70f.*

Schmuck, der wie dieser Penisschmuck mit Kuskusfell und -haut verziert wurde, war in der traditionellen Iatmül-Gesellschaft und bei einigen ihrer Nachbarn denjenigen Männern vorbehalten, die sich als erfolgreiche Kopfjäger hervorgetan hatten.

## 22 Beinschmuck

*Iatmül, Mittelsepik (Papua Neuguinea)*
*Maschenstoff mit Nassabesatz und Federn; Ø 12,5 cm*
*Inv. S 40014 (Slg. Markert), 1962*
*Lit.: Greub 1985, Taf. 59, S. 188*

Mit Federn oder auch mit Kuskusfell-Stücken und verschiedenen Muscheln verzierte Bänder werden von den Iatmül-Männern als Teil des Festschmucks angelegt.

## 23 Kopfschmuck *ambusap*

*Iatmül, Mittelsepik (Papua Neuguinea)*
*Flechtwerk mit Kauri und Nassaschnecken-Besatz; Länge ca. 75 cm*
*Inv. S 39977 (Slg. Markert), 1961*
*Lit.: Greub 1985, S. 182, Taf. 23; Haberland/Schuster 1964, S. 85*

Zumeist als Brauthaube bezeichneter Schmuck, der von einer jungen Frau getragen wird, wenn sie erstmals das Haus ihres zukünftigen Mannes betritt. Er wird als Teil des Kopfschmucks bei rituellen Auftritten der Männer getragen, die mythische Ahnfrauen verkörpern. Solche Hauben sind immer durchbrochen gearbeitet und reichen vom Haaransatz bis weit auf den Rücken hinab, wo der Schmuck in einen stilisierten Krokodilkopf ausläuft.

## 24 Haarstecker

*Mittelsepik (Papua Neuguinea)*
*Holzmark, Holzstäbchen, Rotang, farbig gefaßt; Höhe 42,5 cm*
*Inv. 81378 (Slg. Thiel), 1912*
*Lit.: Reche 1913, S. 418*

Haarstecker mit halbplastisch gestaltetem Schmuckelement aus Baummark in Form einer Maske, die durch die Farbfassung akzentuiert wird. Haarstecker wurden von den Männern als Teil des Kopfschmucks zu rituellen Anlässen getragen (vgl. Abb. 29). Ähnliche Stecker wurden auch als Fassadenschmuck an Häusern verwendet.

## 25 Brustschmuck

*1. Sepik-Gebiet (Papua Neuguinea)*
*Flechtwerk, gespaltene Eberhauer, Nassascheiben, Kauriabschnitte und Cymbium-Schalen, mit Kupferdraht verbunden; Länge 32 cm*
*Inv. S 39970 (Slg. Markert), 1961*
*2. Yuat, Sepik-Gebiet (Papua Neuguinea)*
*Flechtwerk, Nassascheiben, Eberhauer, Hundezähne, Coix lacrimae, Fell, Federn; Höhe 27,5 cm*
*Inv. 119581 (ehem. Slg. Speyer), 1956*

Brustschmuck aus Maschenstoff in zoomorphen oder auch maskenähnlichen Formen ist im gesamten Sepik-Gebiet verbreitet. Oft wurde dieser Schmuck in immer neuen Formen mit Muschelscheiben, Zähnen, Fellstücken und ähnlichem kombiniert. Er wurde als Tanzschmuck vor allem von Männern verwendet.

## 26 Rücken- bzw. Gesichtsschmuck

*1. Mountain Arapesh, Nördl. Sepik/Maprik-Gebiet (Papua Neuguinea)*
*Maschenstoff, farbig gefaßt, Eberhauer, Nassa, Holz; Länge 27 cm*
*Inv. L 3745 (Slg. Kortmann), 1990*
*2. Rückenschmuck kara-ut*
*Abelam, Maprik-Hügelland (Papua Neuguinea)*
*Maschenstoff, farbig gefaßt, Eberhauer, Nassa, Kauri; Höhe 36 cm*
*Inv. L 3745 (Slg. Kortmann), 1990*
*Lit.: Hauser-Schäublin 1981, Abb. 6, 1984, Abb. 25, 32; Greub 1985, Taf. 111f., S. 196f.; Koch 1968, S. 62f.*

Schmuck in Gestalt einer in Verschlingtechnik geformten flachen Figur, die mit Nase, Körper und Kopf einem Männchen ähnelt, aus dem an den Seiten Eberhauer herauswachsen. Dieser Schmuck wird von den Abelam im Alltag immer nur auf dem Rücken, nie jedoch auf der Brust getragen, und zwar nur von denjenigen Männern, die die Initiationsstufe *kara* durchlaufen haben.
In früherer Zeit war er ein wichtiger Kriegsschmuck, der bei kriegerischen Auseinandersetzungen im Mund gehalten wurde und Kampfeslust symbolisierte. In seiner Funktion und Bedeutung verweist er aus der Sicht der Abelam auf einen kampfesmutigen Keiler: »Mit dem *kara-ut* zwischen den Zähnen stürmte der Krieger, beseelt vom Kampfgeist seines klanspezifischen Ebers und sich dadurch nahezu unverletzlich fühlend, auf den Feind zu ... Die nach oben weisenden Hauer schienen dabei wie bei einem Keiler aus dem Kiefer des Mannes herauszuwachsen; das Männlein, der eigentliche ›Schmuck‹, hing wie ein gebissenes, d. h. getötetes Opfer, aus seinem Mund heraus« (Hauser-Schäublin, in Greub 1985, S. 196f.).

# INSELMELANESIEN

## 27 Haarpfeil *noveapū*

*St. Cruz Inseln (Solomon Islands)*
*Holz, Federn einer Nektarvogelart, Bast; Höhe 27 cm*
*Inv. 116126 (ehem. Slg. Cranmore Ethnographic Museum Chislehurst, Kent), 1938*
*Lit.: Koch 1971, S. 126*

Die Kulturen der St. Cruz Inseln, die teilweise dem polynesischen Sprachraum zugehören, haben eine relativ einfache materielle Ausstattung. Großer Wert wurde jedoch auf die Ausgestaltung des menschlichen Körpers gelegt, durch Brust-, Stirn- und Rückenschmuck und durch die Gestaltung der Frisur. Mit feinsten Kehlfedern des Nektarvogels wurde das berühmte Federgeld hergestellt und – in vergleichbarer Technik – auch die nur selten erhaltenen Haarpfeile, die auf der Hauptinsel Ndende als der wertvollste Männerschmuck überhaupt galten.

## 28 Schmuckanhänger

*Telei, Bougainville (Papua Neuguinea)*
*Conusschneckenböden, geschliffen.*
*1. Höhe 3,8 cm*
*Inv. 95411 (Slg. Kibler), 1918*
*2. Höhe 4,5 cm*
*Inv. 95410 (Slg. Kibler), 1918*
*3. Höhe 4 cm*
*Inv. 95409 (Slg. Kibler), 1918*
*4. Höhe 3,3 cm*
*Inv. 95412 (Slg. Kibler), 1918*

Die Anhänger aus Conusschneckenböden, deren Spirale bei den Stücken 3 und 4 eine natürliche dunklere Musterung bewirkt, wurden im Umriß wie stilisierte Vogelformen gearbeitet. Sie wurden an Ketten aus Muschelperlen und um die Jahrhundertwende auch aus Glasperlen getragen. Feldaufnahmen belegen sie aber auch als Anhänger für Nasenschmuck (vgl. Frizzi 1914, S. 36f.).

## 29 Brustschmuck *tema*

*Ndende, St. Cruz Inseln (Solomon Islands)*
*Muschelscheibe aus Tridacna gigas, Schildpatt, Schnur; Ø 12 cm*
*Inv. 3471 (ehem. Slg. Rautenstrauch/Joest), 1899*
*Lit.: Koch 1971, S. 114f.; Stöhr 1987, S. 248f.*

Muschelscheiben wurden auf den St. Cruz Inseln ohne jede Schildpatt-Auflage getragen. Höher geschätzt wurde die hier gezeigte Variation. Die Schildpatt-Auflage wurde immer, wenn verwendet, in Gestalt eines stilisierten Fregattvogels, über dem Fische angeordnet sind, gearbeitet, der im Gegensatz zu den *kapkap* des Bismarck-Archipels (s. Taf. 42, 43, 44) nicht mittig, sondern asymmetrisch angeordnet wurde. Der Brustschmuck wurde ausschließlich von Männern getragen.

## 30 Armbänder

*1. Admiralitätsinseln (Papua Neuguinea)*
   *Lianen- und Orchideenfasern; Breite 2,5 cm*
   *Inv. 84021 (Slg. Krämer), 1913*
*2. Bougainville (Papua Neuguinea)*
   *Lianen- und Kokosfasern, natürliche Pigmente; Breite 2 cm*
   *Inv. 76416 (Slg. Burger), 1916*
*3. Admiralitätsinseln (Papua Neuguinea)*
   *Lianen- und Orchideenfasern, Pigmente; Breite 3 cm*
   *Inv. 79458 (Slg. Vahsel), 1912*
*4. Salomonen (Solomon Islands)*
   *Lianen- und Kokosfasern, Pigmente; Breite 5,5 cm*
   *Inv. 95001 (Slg. Kibler), 1918*
*5. Salomonen (Solomon Islands)*
   *Lianen- und Kokosfasern, Pigmente; Breite 5,5 cm*
   *Inv. 8255 (Slg. Thilenius), 1900*
*Lit.: Nevermann 1934, S. 151f.; Frizzi 1914, S. 26f.; Waite 1987, S. 78f.*

Die Kunst, feingesplissene und mit natürlichen Pigmenten eingefärbte Fasern zu verflechten, ist besonders auf Manus (Admiralitätsinseln) und in Teilen der Salomonen verbreitet. Die Arbeit wurde von Frauen durchgeführt; die so entstandenen Armreife und Leibgürtel trugen jedoch sowohl Frauen wie Männer. Vorherrschend sind durch die unterschiedliche Färbung hervorgehobene graphische Musterungen, die z. T. durch nachträgliches Überstechen akzentuiert wurden. Inwieweit die Musterungen Zeichen einzelner Familien oder Verwandtschaftsgruppen waren, ist noch ungeklärt.
Die Armbänder wurden vor allem an den Oberarmen getragen und anscheinend nur selten entfernt. Für festliche Anlässe wurden sie durch Blätter, Blüten und Federn zusätzlich verziert.

## 31 Armmanschette

*Malaita (Solomon Islands)*
*Muschelperlen, Schnur; Höhe 14 cm*
*Inv. S 41442 (Slg. Horn), 1986*
*Lit.: Waite 1987, S 78f.*

Malaita war das Zentrum der Muschelgeld-Industrie auf den Salomonen, wo das Muschelgeld von den Frauen hergestellt wurde. Außer zu den mehrfädigen und manchmal meterlangen Geldsträngen wurden die Muschelscheiben von den Frauen auch zu Armmanschetten, Tanzschurzen und Gürteln verarbeitet. Qualitätskriterium war neben der Feinheit und Gleichmäßigkeit der Muschelscheiben auch die gleichmäßige Anordnung, die allein ein unverzerrtes Motiv ermöglichte. Die gewählten Motive gelten als klanabhängig, was aber wohl nur bei Eigennutzung bedeutsam war.

Die Armmanschetten sind an beiden Seiten mit Schnursträngen versehen, mit denen sie hinten am Ober- oder Unterarm geschlossen wurden. Da Armmanschetten wie alle Arbeiten aus Muschelscheiben auch Geldcharakter hatten, wurden sie auf den Salomonen gehandelt.

## 32 Haarstecker

*Telei, Bougainville (Papua Neuguinea)*
*Bambus, Orchideen und Lianenfasern, Federn; Höhe (ohne Feder) 20 cm*
*Inv. 95157 (Slg. Kibler), 1918*
*Lit.: Frizzi 1914, S. 35*

Haarstecker mit angeschnitzten Gesichtern oder Masken und einem feinen Flechtüberzug sind ein typischer Schmuck auf den nördlichen Salomonen, wo viele Objekte, darunter auch Speerschäfte, mit einem Flechtüberzug versehen wurden. Seitlich in die Frisur eingesteckt, waren sie ein Schmuck der Männer, der nicht auf festliche Gelegenheiten beschränkt war.

## 33 Zierkamm

*Nördliche Salomonen (Solomon Islands)*
*Holz, Lianen- und Orchideenfasern, Naturpigmente; Höhe 21,2 cm*
*Inv. 237 (245) (Slg. Hartenstein), 1898*
*Lit.: Waite 1987, S. 63f.; Mack 1987, Abb. 86*

Zierkämme wurden von den Männern sowohl zum Richten der Frisur und zum Auflockern der Haare verwendet als auch als Schmuck getragen, wobei nur der umflochtene Griffteil aus der Frisur herausschaute.

## 34 Nasenstäbe

*1. Malaita (Solomon Islands)*
   *Tridacna gigas, Pflanzenfasern, Haar, Köcher aus Holz; Länge 21,3 cm*
   *Inv. S 41434 a und b (Slg. Horn), 1986*
*2. Malaita (Solomon Islands)*
   *Tridacna gigas, Pflanzenfasern, Köcher aus Holz; Länge 25 cm*
   *Inv. S 41435 a (Slg. Horn), 1986*
*3. Admiralitätsinseln (Papua Neuguinea)*
   *Tridacna gigas, Glasperlen, Fasern; Länge 16 cm*
   *Inv. 61044 (Slg. Hefele), 1909*
*4. Admiralitätsinseln (Papua Neuguinea)*
   *Tridacna gigas; Länge 15 cm*
   *Inv. 69926 (Slg. Schoede), 1911*
*5. Admiralitätsinseln (Papua Neuguinea)*
   *Tridacna gigas; Länge 7,6 cm*
   *Inv. 91442 (Slg. Dann), 1916*
*Lit.: Waite 1987, S. 82f.; Nevermann 1934, S. 224*

Nasenstäbe, die durch das durchbohrte Nasenseptum gezogen werden, sind – neben Eberhauern – der wichtigste Schmuck für das Gesicht. Meistens den Männern vorbehalten, werden sie auf den südöstlichen Salomonen auch von Frauen getragen. Große Exemplare, deren Enden mit Fasern oder Haar akzentuiert wurden, waren hochgeschätzt und wurden in eigens dafür angefertigten Köchern aufbewahrt. Die von den Admiralitätsinseln überlieferten Beispiele sind zumeist kleiner und oft ohne weitere Dekoration. Gelegentlich wurden sie jedoch durch angehängte Glasperlen aufgewertet oder mit Ritzdekor verziert.
Im Nasenseptum getragener Schmuck ist wesentlich weiter verbreitet als Nasenflügelschmuck, etwa aus Federkielen oder heute aus Plastikröhrchen hergestellt.

## 35 Ohrschmuck

1. Neubritannien (Papua Neuguinea)
   Schildpatt, Nassaschnecken-Abschnitte, Rotangstreifen; Höhe 4 cm
   Inv. 14429 und 14430 (Slg. Mencke), 1901
2. Finschhafen, Huon Golf (Papua Neuguinea)
   Schildpatt, Nassaschnecken-Abschnitte, Conus-Scheiben, Pflanzenfasern; Ø 5 cm
   Inv. 87264 (Meyer/Dallmann), 1913
3. Tanga Inseln, New Ireland Province (Papua Neuguinea)
   Conus-Scheiben, Schildpatt; Länge 4 cm
   Inv. 58004, 58006 (Slg. Wostrack), 1909
4. Bougainville (Papua Neuguinea)
   Palmholz, Nassaschnecken-Abschnitte, Bast; Länge 7,5 cm
   Inv. 69929 (Slg. Schoede), 1911

rechts:
   Collingwood Bay (Papua Neuguinea)
   Holz, Hiobstränen (Coix lacrimae), Schnur; Ø 5,5 cm
   Inv. 8275 (Slg. Thilenius), 1900

## 36 Haarpfeile

*Admiralitätsinseln (Papua Neuguinea)*
Holzstäbchen mit Federbesatz, Bastumwicklung; Längen 27-33 cm
Inv. 84046/7/8 (Slg. Krämer), 1913

Kleine Haarpfeile dienten den Männern der Admiralitätsinseln ebenso wie die häufigeren Kämme zum Auflockern der Haare und wurden stets zu mehreren als Schmuck getragen (Nevermann 1934, S. 111 f.). Photos aus den dreißiger Jahren belegen solche Federstecker auch als Teil des Brautschmucks, zu dem verschiedenste, eigentlich den Männern vorbehaltene Schmuckstücke zusammengestellt wurden.

## 37 Brustschmuck

*Perlmuschelscheiben mit angeflochtenen bzw. angehängten Schmuckteilen*
1. Perlmuschel
   Neubritannien (Papua Neuguinea)
   Nassaschnecken-Scheibchen, Coix lacrimae, Fruchtschalen, gefärbte Faserschnur; Höhe 17,5 cm
   Inv. L 1482/223 (Slg. Hahl), 1920
2. Perlmuschel
   Arawe Inseln, Neubritannien (Papua Neuguinea)
   Nassaschnecken-Abschnitte, Coix lacrimae, Federn, Faserschnur; Höhe 17 cm
   Inv. 57977 (Slg. Wostrack), 1909

Teile von Perlmuscheln waren nicht zuletzt wegen ihres Glanzes in ganz Melanesien begehrte Schmuckobjekte, die – wegen der Seltenheit in vom Meer entfernten Gebieten – jedoch kleinteiliger verarbeitet wurden (vgl. Taf. 4). In Küstennähe verwendete man mit Vorliebe große Muschelscheiben, die man mit angeflochtenen Ornamenten aus feinen Fasern und ›Anhängern‹ aus Fruchtkapseln, Hiobstränen usw. zusätzlich dekorierte. Perlmuschelscheiben wurden an geflochtenen Bändern um den Hals getragen oder mit Ketten kombiniert.

## 38 Penisschmuck

*Admiralitätsinseln (Papua Neuguinea)*
Ovula-Schneckenschalen (Ovula ovum L.), Schnur bzw. Bast.
1. Länge 7,2 cm
   Inv. 53568 (Slg. Grapow), 1907
2. Länge 7 cm
   Inv. 13666 (Slg. v. Bennigsen), 1901
3. Länge 7,5 cm
   Inv. 61000 (Slg. Hefele), 1909
4. Länge 7 cm
   Inv. 58023 (Slg. Wostrack), 1909

Lit.: Nevermann 1934, S. 108f., S. 384f.; Parkinson 1907, S. 368f.; Stöhr 1987, S. 190f.

In der Literatur wird dieser Schmuck aus Schneckenschalen durchgängig als Penis-Muschel bezeichnet. Er durfte nur von erwachsenen Männern – also erst nach der Initiation – getragen werden und wurde als Kriegsschmuck betrachtet. Vor kriegerischen Auseinandersetzungen zwängte man die Glans in den Öffnungsspalt der Schnecke, eine Tragweise, die bei europäischen Beobachtern Befremden auslöste.
Im Alltag dagegen wurde der Penis-Schmuck in einem kleinen geflochtenen Netztäschchen auf der Brust getragen und galt als äußeres Zeichen für die kriegerische Potenz seines Trägers.
Die Außenseiten der Schnecken wurden ausnahmslos mit Ritzdekoren verziert, die ihre Entsprechung auf anderen Schmuckobjekten (vgl. Taf. 39, 43) finden.

## 39 Armringe

*Admiralitätsinseln (Papua Neuguinea)*
Trochus niloticus; Ø 9–10,5 cm
Slg. Mencke, 1900
Lit.: Nevermann 1934, S. 147

Große Trochusschnecken werden in vielen Teilen Melanesiens zu Armreifen verarbeitet, indem man den Boden herausschlägt und das Seitenstück ohne die inneren Gänge in ›Scheiben‹ zersägt.
Die Ringe der Admiralitätsinseln wurden besonders schmal gearbeitet und mit feinen, scheinbar zufälligen Ritzdekoren versehen, die dennoch häufig auf eine Gesamtwirkung angelegt waren: Nach Größe, aber auch nach Korrespondenz der Musterungen wurden daraus immer neue Kombinationen zusammengestellt, die bei festlichen Gelegenheiten fast den ganzen Arm bedecken konnten. Kleinere Gruppen, wie die gezeigte, wurden auch mit Bast aneinander gebunden, üblicher waren jedoch Einzelringe, die immer neu kombiniert wurden und in ihren Einzelteilen auch gehandelt werden konnten.

## 40 Muschelgeldgürtel (Details)

1. *Admiralitätsinseln (Papua Neuguinea)*
   Conusschnecken-Scheiben, Schnur, Glasperlen; Höhe 6 cm, Gesamtlänge 59 cm
   Inv. 22906 (Slg. Mencke), 1902
2. *Admiralitätsinseln (Papua Neuguinea)*
   Conus-Perlen, Schnur, Glasperlen; Höhe 5 cm, Länge 59 cm
   Inv. 57268 (Slg. Thiel), 1908
3. *Neuirland (Papua Neuguinea)*
   Muschelscheibchen, Schnur, Abstandshalter aus Schildpatt; Höhe 5 cm, Länge 59 cm
   Inv. 35050 (Slg. Boluminski), 1904
4. *Neuirland (Papua Neuguinea)*
   Muschelscheibchen auf Schnur, mit Kokos- und Glasperlen, Abstandshalter aus Knochen; Höhe 6 cm, Gesamtlänge 66 cm
   Inv. 57994 (Slg. Wostrack), 1909

Lit.: Finsch 1893, S. 127f.; Eichhorn 1916a, S. 257ff.; Nevermann 1934, S. 141f.

Die sogenannten Muschelgeldgürtel bestehen auf Neuirland aus feinsten Muschelscheibchen, die in verschiedenen Tönungen verwendet wurden. Die einzelnen Stränge, die fast eine Geldfunktion in unserem Sinne besaßen, wurden durch Abstandshalter verbunden und an den Enden mit einem Geflechtband zusammengefaßt. Auf den Admiralitätsinseln, vor allem auf Ponam, wurden dagegen ›Perlen‹ aus feinsten Conusschnecken-Scheiben hergestellt, die bereits um die Jahrhundertwende mit europäischen Perlen kombiniert wurden, um eine farblich intensivere Musterung zu erreichen. Die Gürtel waren Teil der Tanz- und Festbekleidung der Männer, wurden aber auch als Brautschmuck verwendet, indem sie die Braut paarweise über den Schultern trug und auf der Brust kreuzte.

## 41 Armmanschetten

*2. Admiralitätsinseln (Papua Neuguinea)*
  *Rinde, Conusschnecken-Scheiben, Federn, Schnur; Höhe 10 cm*
  *Inv. 57 305 (Slg. Thiel), 1908*
*2. Admiralitätsinseln (Papua Neuguinea)*
  *Flechtwerk, Parinarium-Kitt, Conusschnecken-Scheiben, Glasperlen; Höhe 9,5 cm*
  *Inv. 22 896 (Slg. Mencke), 1902*
*3. Admiralitätsinseln (Papua Neuguinea)*
  *Rinde, Glasperlen, Schnur; Höhe 8 cm*
  *Inv. 57 307 (Slg. Thiel), 1908*
*Lit.: Nevermann 1934; S. 148*

Armmanschetten wurden als relativ feste Gebilde über einer Unterlage aus Rinde oder Rotanggeflecht gearbeitet. Die Musterung entstand durch gegeneinander laufende Flechtbänder, auf die feine Perlen aufgezogen wurden, gelegentlich aber auch durch eine Art Sticktechnik.
Die wertvollsten Reife waren über und über mit Conusschnecken-Scheibchen besetzt, die zusätzlich mit zumeist weißen Federchen verziert wurden. Schon vor der Jahrhundertwende wurden jedoch auch importierte Glasperlen verwendet, zum Teil mit Schneckenscheibchen kombiniert. Durch die Farbigkeit der importierten Perlen wurden ganz neue Musterungen möglich, die mit den Farben Weiß, Rot und Blau schon fast als traditionell gelten. Armmanschetten waren Teil der Festtracht. Eng um den Unter- oder Oberarm gelegt oder als Wadenschmuck wurden sie von Frauen auch im Alltag getragen (vgl. Abb. 16).

## 42 Halsschmuck mit *kapkap*

*Neuirland (Papua Neuguinea)*
*Hundezähne, Nassaschnecken-Scheiben, Schnur, Muschelscheibe aus Tridacna gigas mit Schildpatt-Auflage; Länge 44,3 cm, kapkap Ø 5 cm*
*Inv. 27 160 (Slg. Hagen), 1902*
*(Fotoarchiv Linden-Museum; Reichard 1933 (I), S. 88f.*

Mit Hundezähnen besetzte Ketten waren im Bismarck-Archipel begehrt und galten als wertvoll, da nur die Eckzähne der Hunde Verwendung fanden. Die Kombination mit einem kleinen *kapkap* ist ungewöhnlich: In der Regel dürften *kapkap* und Zahnkette als Einzelstücke betrachtet und auch aufbewahrt worden sein, um sie je nach Bedarf zu kombinieren.
*kapkap* waren vorwiegend den Männern vorbehalten und wurden im Alltag nicht getragen. Eine Feldaufnahme der Sammlung Parkinson belegt jedoch diesen Schmuck an einer jungen Frau. Es ist denkbar, daß junge Frauen mit kleineren *kapkap* geschmückt wurden, wenn sie als *dawadawa* – nach Beendigung einer Art Reifezeit zur Vorbereitung auf die Ehe, die eine Bleichung der Haut durch Vermeidung von Tageslicht und eine ›Mästung‹ beinhaltete – mit geölten und geröteten Körpern der Dorfgemeinschaft feierlich präsentiert wurden.

## 43 Brustschmuck *kapkap*

*Admiralitätsinseln (Papua Neuguinea)*
*Muschelscheiben aus Tridacna gigas mit Schildpatt-Auflage, Schnur*
*1. Ø 6,7 cm*
  *Inv. 64 045 (Slg. Störck), 1910*
*2. Schnur zusätzlich mit einem Knopf befestigt; Ø 10,5 cm*
  *Inv. 23 599 (Slg. Wassmannsdorf), 1902*
*3. Schildpatt-Auflage durch Glasperle befestigt und zusätzlich mit Zahn dekoriert; Ø 11,5 cm*
  *Inv. L 1482/226 (Slg. Hahl), 1920*
*4. Muschelscheibe mit Ritzdekor; Ø 8,3 cm*
  *Inv. 103 035 (ehem. Slg. Kolonialmuseum Berlin), 1917*

Im Unterschied zu den *kapkaps* von Neuirland oder den Salomonen wurde auf den Admiralitätsinseln der Rand der Muschelscheibe häufig in Kerbtechnik verziert, diese korrespondiert mit den Ritzdekoren auf Penismuscheln und Armreifen (vgl. Taf. 38, 39). Die Schildpatt-Auflagen erscheinen in ihrer Gestaltung freier als die der anderen Gruppen, sind aber ebenfalls immer zentral ausgerichtet.
Nicht alle *kapkaps* wurden mit einer Schildpatt-Auflage versehen, sie wurden auch getragen, wenn sie lediglich das Randdekor und eine Glasperle oder ein anderes mittig angebrachtes Element aufwiesen. Der Schmuck oben rechts wurde vom Sammler Wassmannsdorf als Häuptlingsschmuck bezeichnet, danach wäre er den führenden Männern vorbehalten gewesen.

## 44 Brustschmuck *kapkap*

*Ostküste, Nördl. Neuirland (Papua Neuguinea)*
*Muschelscheibe aus Tridacna gigas, Schildpatt, Rötel, Schnur; Ø 13 cm*
*Inv. 30 115 (Slg. Boluminski), 1903*
*Lit.: Reichard 1933 (I), 88f.; Stöhr 1987, S.173f.; Heermann 1982; Heermann 1989, S. 65*

*kapkap* mit feingearbeiteter Schildpatt-Auflage, deren Musterung symmetrisch aufgebaut ist. Ob es sich hierbei um ein Sonnenemblem handelt, ist bis heute nicht mit Sicherheit zu sagen. *kapkap* wurden von ›herausragenden‹ Männern bei zeremoniellen Anlässen wie den Totengedenkfeiern *malanggan* getragen. Die Größe eines *kapkap*, vor allem aber die Feinheit der Auflage bestimmte dessen Wert und damit Ansehen und Prestige des Trägers.

## 45 Brustschmuck *kapkap* ›liwala‹

*Bumburre bei Lemeris, Mittleres Neuirland (Papua Neuguinea)*
*Tridacna-Muschelscheibe, Schildpatt, Glasperle, Schnur; Ø 15,5 cm*
*Inv. 57 978 (Slg. Wostrack), 1909*

Ungewöhnlich ist bei diesem *kapkap*, daß eine nicht vollständig runde Form für die Muschelscheibe gewählt wurde (vgl. Taf. 44).

## 46 Halsschmuck

*Südliches Neubritannien (Papua Neuguinea)*
*1. Nassaschnecken-Schnüre, Eberhauer, Rotang, Schnur; Länge 24,5 cm*
  *Inv. 14 379 (Slg. Mencke), 1901*
*2. Nassaschnecken-Scheiben, Rotang, Cypraea; Länge 18 cm*
  *Inv. 14 388 (Slg. Mencke), 1901*

Aus Geldschnüren *diwarra* gestalteter Schmuck besaß im südlichen Neubritannien großes Prestige. Der Schmuck links – zusätzlich mit Eberhauern gestaltet – wurde zwar auch als Halsschmuck getragen, galt aber vor allem als Kriegsschmuck. Bei kriegerischen Auseinandersetzungen wurde der eigentliche Schmuckteil mit den Zähnen gehalten und verdeckte Mund und Kinn des Trägers.

## 47 Tanzschurz

*Admiralitätsinseln (Papua Neuguinea)*
*Schnurgeflecht, Coix lacrimae, Federn, Perlen aus Conusschnecken und Kokos, Glasperlen, Hundezähne, Palaquium-Schalen; Höhe 63 cm, Breite 38 cm*
*Inv. 22957 (Slg. Mencke), 1902*
*Lit.: Nevermann 1934, S. 105 ff.*

Der vorherrschende Eindruck der Tanzschurze wird durch die schräg gegeneinandergesetzten Flechtstreifen, auf die Conusschnecken-Perlen gereiht sind, hervorgerufen. Die einzelnen Partien sind durch durchbrochen gearbeitete Zwischenstücke und mit Kokosperlen besetzte Streifen voneinander abgesetzt. Das eigentliche Hüftband ist mit roten und grünen Federn besetzt, der reiche Eindruck wird durch den Behang mit Hundezähnen und Palaquium-Schalen verstärkt, eingearbeitete Glasperlen erhöhen die Farbigkeit. Diese reich verzierten Schurze gelten als Festschurze der Männer, die sie paarweise hinten und vorne trugen. Allerdings wurden sie auch als Teil der Brautausstattung von Frauen getragen.

## 48 Stirnschmuck *wamaing*

*Tolai, Gazelle Halbinsel, Neubritannien (Papua Neuguinea)*
*Kuskuszähne, Muschel- und Kokosperlen, Nautilus-Abschnitte auf roten Pandanus-Streifen, Schnur; Höhe 5 cm, Breite 44 cm*
*Inv. 118946 (ehem. Slg. Seeger), 1954*
*Lit.: Parkinson 1907, S. 148; Finsch 1914, S. 24*

Ein außergewöhnlich reich gestalteter Stirnschmuck, der mit dem Halskragen Taf. 53 korrespondiert. Reich wirkt dieser Schmuck vor allem für die in Melanesien recht ungewöhnliche Kombination von Muschelperlen mit feinen Kuskus-Zähnen einerseits und den Nautilus-Scheiben, die dem Stück eine ungewöhnliche Leichtigkeit verleihen.

## 49 Halsschmuck *ngut*

*Tolai, Gazelle Halbinsel, Neubritannien (Papua Neuguinea)*
*Kuskuszähne, Schildpatt, Glasperlen, Schnur, Perlmuschel; Länge 27,3 cm*
*Inv. L 1482/222 (Slg. Hahl), 1920*
*Lit.: Parkinson 1907, S. 148 f.; Finsch 1914, S. 200 f.*

Kuskuszähne bezogen die Tolai von der Nachbarinsel Neuirland, sie waren begehrtes Schmuckmaterial und auch Zahlungsmittel. Dieser Halsschmuck dürfte demgemäß einen großen Wert dargestellt haben. Männer trugen die mit feinen Zähnen reich besetzten Schmuckbänder – pro Tier finden nur zwei Zähne dafür Verwendung – um den Hals. Das Exemplar hier besitzt dazu noch eine feine, durchbrochen gearbeitete Scheibe aus Perlmuschel; solche Scheiben sind gewöhnlich in Sammlungen einzelne ›Anhänger‹, die für sich schon als Brust- oder Stirnschmuck bezeichnet werden. Stephan bildet vergleichbare Perlmuschel-Anhänger aus dem südlichen Neuirland ab (vgl. Stephan 1909).

## 50 Ohrstecker (?)

*Tolai, Gazelle Halbinsel, Neubritannien (Papua Neuguinea)*
*Holzstäbchen, Kuskuszähne, Muschel, Bast, Pandanusstreifen; Höhe 16 cm*
*Inv. 122083 (Slg. Gentner), 1961*

Ein ungewöhnliches Schmuckobjekt, das vermutlich als Ohrstecker verwendet wurde. Die Materialzusammenstellung ist typisch für die Gestaltungsfreude der Tolai: Das ›Augenmotiv‹ wird ganz ähnlich auch bei der Gestaltung von Masken vewendet; feinste Fasern und die gleiche Leichtigkeit zeigen viele der kleineren Tanzaufsätze, aber auch die Tanzhandhaben.
Neue Formen des Schmucks – wie auch neue Tänze und Gesänge – werden von den Tolai-Männern ›geträumt‹. Sicherlich wurde dieses Objekt auch als Schmuckteil eines Tanzaufsatzes oder in Kombination mit Stirnbändern und Kragen aus verwandten Materialien (vgl. Taf. 49 und 52/53) eingesetzt.

## 51 Schmuckkragen *middi*

*Tolai, Gazelle Halbinsel, Neubritannien (Papua Neuguinea)*
*Rotanggeflecht, Nassaschnecken-Abschnitte, Pflanzenfasern, rotes Industrietuch; Höhe 38,5 cm*
*Inv. 5218 (Slg. Parkinson), 1899*
*Lit.: Parkinson 1907, S. 148*

Mit abgeschlagenen Nassaschnecken-Abschnitten besetzte Kragen unterschiedlicher Größe sind in großer Zahl überliefert, oft sind sie aber kleiner und nur mit zwei oder drei Reihen Nassaschnecken besetzt. Große Kragen dieser Art konnten wohl nur die ›Großen Männer‹ der einzelnen Klane herstellen bzw. in Auftrag geben, da das verwendete Material unter großen Mühen von der Nordküste Neubritanniens bezogen werden mußte. Den Nassaschnecken wurde für ihren üblichen Gebrauch als Geld in Form von *tabu* oder *diwarra* der Schneckenhöcker abgeschlagen. Die Nassa-Scheiben wurden, wie hier, flach aufgenäht und zu langen Geldschnüren, den *diwarra*, verarbeitet. Die Reihung der Schneckenteile führt bei diesem reichen Schmuckkragen schon aufgrund des verwendeten Materials zu einer interessanten graphischen Wirkung, die durch die Verwendung von Pandanus-Streifen oder rotem Industrietuch für die Befestigung akzentuiert wurde. Die wenigen Feldaufnahmen, die Männer mit Schmuckkragen zeigen, machen deutlich, daß die Kragen nicht anliegend gedacht waren, sondern auf den Schultern auflagen und vorne leicht abstanden. Den Kragen vergleichbar sind geflochtene Ringe mit zwei oder drei Nassa-Reihen, die als Kopfschmuck getragen wurden.

## 52 Stirnschmuck/Halsschmuck *rara*

*Tolai, Gazelle Halbinsel, Neubritannien (Papua Neuguinea)*
*Blattstreifen und Industrietuch, besetzt mit Kuskus-Zähnen, Glas- und Muschelperlen, Perlmutt, Anhänger mit Oliva, Zahn und Eisennagel; Höhe 5,9 cm*
*Inv. 23601 (Slg. Wassmannsdorf), 1902*
*Lit.: Parkinson 1907, S. 148, Abb. 20.5*

Bei diesem ungewöhnlichen Schmuck, der nach Angaben des Sammlers auch als Halsschmuck getragen wurde, kommt die ganze Freude der Tolai an Material- und Farbkombination zum Ausdruck. Die Muschelscheibchen, mit Schildpatt belegt und mit zwei kleineren Scheibchen befestigt, sind seitlich zwischen die Zahnreihen angeordnet, die in der Mitte zusammenlaufen und zusätzlich durch

Glas- und Muschelperlen akzentuiert werden. Dadurch erhält der Schmuck einen fast gesichtsähnlichen Ausdruck, der auch durch die beiden hinteren ›Augen‹ nicht geschmälert wird. An dem Verschlußband hängen perlenbesetzte Schnüre mit angebundenen Oliva-Stücken. Sie werden, über Schulter oder Rücken getragen, häufig als Rasselschmuck beim Tanz verwendet und weisen damit den Schmuck als Tanzsschmuck aus.
Auch dieses Stück belegt, daß die Tolai schon bald nach dem Kontakt mit Europa europäische Materialien – hier Glasperlen und Industrietuch – in die Gestaltung des Schmucks einbezogen. Dieses Belegstück wirkt dennoch im Vergleich zu wenig später entstandenen noch sehr traditionell, da Kuskuszähne und Muschelscheiben noch wesentlich den Gesamteindruck prägen.

### 53  Schmuckkragen *middi*

*Tolai, Blanche-Bucht, Neubritannien (Papua Neuguinea)*
*Blattstreifen und Industrietuch, besetzt mit Nassaschnecken-Scheiben, Muschel- und Glasperlen, Nautilus-Plättchen, Rotang und Federn; Höhe 30 cm*
*Inv. 30824 (Slg. Krämer), 1903*
*Lit.: Parkinson 1907, S. 148, Abb. 20.2*

Rotang und Fasergeflecht wurden mit rotem (Oberseite) und blaugeblümtem (Unterseite) Industrietuch überzogen und am Innenrand mit mehreren Reihen Muschel- und Glasperlen besetzt. Geprägt wird der besondere Eindruck, den dieser Kragen hervorruft, durch die feinen Scheibchen aus Nautilus mit ihrer ovalen Form und den eingeschnittenen Rändern. Dieses Material gilt wegen seiner Feinheit als besonders schwierig in der Verarbeitung. Nacken bzw. die Seiten des Kopfes wurden bei diesem Stück zusätzlich durch aufragende Federbüschel betont, von denen hier nur eines erhalten blieb.

### 54  Zierkamm

*St. Matthias-Inseln (Papua Neuguinea)*
*Holzstäbchen, Bast, Kalk, Farbe; Höhe 48 cm*
*Inv. 57250 (Slg. Thiel), 1908*
*Lit.: Danneil 1901, S. 118f.; Parkinson 1907, S. 322f.; Nevermann 1933, S. 69f.*

Die oft sehr graphisch gestalteten Zierkämme von den St. Matthias-Inseln blieben in ihrer eigenwilligen Gestaltungsweise auf diese Inselgruppe beschränkt. Sie wurden zumeist schräg zur Seite abstehend in das Haar eingesteckt.

### 55  Zierkamm

*St. Matthias-Inseln (Papua Neuguinea)*
*Holzstäbchen, Rotangstreifen (?), Bast, Kalk, Naturpigmente; Höhe ca. 66,5 cm*
*Inv. VL 287 (Slg. Hahl)*

Im Gegensatz zur sonst üblichen ›Mode‹ (vgl. Kat. 54) wurde dieser Zierkamm mittig getragen. Der untere Teil zeigt einen Schmuckstreifen mit einfachen Mäandern. Im Gegensatz zu den eher statischen Stücken wurde der obere Teil auf dünnen Flechtstäben ›beweglich‹ angebracht, so daß die rechteckigen Flächen sich bei jeder Bewegung gegeneinander verschieben.

# POLYNESIEN

### 56  Brustschmuck *hei tiki*

*Neuseeland*
*Nephrit, Haliotis*
*1. Länge 14,5 cm*
  *Inv. 120174 (ehem. Slg. Brettschneider) 1958*
*2. Länge 9 cm*
  *Inv. 122183 (ehem. Slg. Speyer) 1961*

*hei tiki* waren aus der Sicht der Maori herausragende Schmuckstücke: Jedes Exemplar besaß einen Eigennamen und verkörperte das *mana* seines Trägers. Die Darstellung erinnert an embryonale Formen; symbolisiert wird *tiki*, der Schöpfer der Menschen.
Das verwendete Material wurde nur auf der Südinsel Neuseelands gefunden und galt als äußerst wertvoll. Außer zu Schmuckobjekten – neben den *hei tiki* auch Anhänger in Hakenform und stäbchenförmiger Ohrschmuck – wurde das Material auch für Steinbeilklingen und Handkeulen verwendet. Nach dem Kontakt mit Europa arbeitete man im Wert gesunkene Steinbeilklingen zu *hei tikis* um. Sie sind, wie unser Beispiel 2, zumeist größer und zeigen einen rechteckigen Umriß.

### 57  Kopfschmuck *tuiga*

*Samoa*
*1. Dreistabstirnschmuck lave*
  *Holzstäbe, Perlmutt-Schalen, Federn, Schnur, Tapa; Höhe 56,5 cm*
  *Inv. 88555 (Slg. Krämer), 1913*
*2. Stirnband pale fuiono*
  *Industrietuch, Nautilusschalen, Schnur; Länge 28,5 cm*
  *Inv. 22495 (Slg. Zembsch), 1902*
*Lit.: Krämer 1903, S. 285f.; Gathercole/Kaepler/Newton 1979, Abb. 10.2*

Der Dreistabschmuck bildet zusammen mit dem Stirnband, einem Federschmuck (Taf. 70) und dem Haar den festlichen Kopfschmuck *tuiga* (vgl. Abb. 41). Er hatte besondere Bedeutung als Schmuck der *taupou*, der ausgewählten Töchter der ›Herrscher‹, die die Dörfer bei festlichen Anlässen nach außen repräsentierten und darüber hinaus eine zeremonielle und rituelle Funktion innehatten.

### 58  Halsschmuck *wasekaseka*

*Fiji*
*Walzähne, Schnur; Länge der Zähne bis 15,6 cm*
*Inv. 22494 (Slg. Zembsch), 1902*
*Lit.: Krämer 1903, S. 289; Ewins 1982, S. 90*

Ketten aus gespaltenen und polierten Spermwalzähnen waren auf Fiji, Samoa und Tonga verbreitet. Das Material galt in voreuropäischer Zeit als ausgesprochen selten und wertvoll, die Ketten waren demgemäß den ›herrschenden‹ Familien vorbehalten.
Ketten von Samoa sind gewöhnlich kleiner als die von Fiji, zeigen aber die gleichen Merkmale in der Anordnung der Zähne und wurden immer eng um den Hals anliegend getragen (vgl. Taf. 43).

### 59  Schmuckkamm *selu toga*

*Samoa*
*Kokosblattrippen, Pflanzenfasern; Höhe 19,3 cm*
*Inv. 87655 (Slg. Sprösser/Krämer), 1913*
*Lit.: Krämer 1903, S. 220, 283*

Kämme dieses Typs kamen von Tonga nach Samoa, worauf auch ihre samoanische Bezeichnung verweist. Sie dienten als Schmuck oder auch der Haarpflege, auf die alle Samoaner viel Zeit und Mühe verwendeten.

## 60 Zierkämme *selu la'au*

*Samoa*
1. *Holz; Höhe 27,2 cm*
   *Inv. 89153 (Slg. Srösser/Krämer), 1913*
2. *Holz; Höhe 22,5 cm*
   *Inv. 89150 (Slg. Srösser/Krämer), 1913*
3. *Holz; Höhe 28,6 cm*
   *Inv. 43354 (Slg. v. Knobloch), 1905*
*Lit.: Krämer 1903, S. 220, 283*

Durchbrochen gearbeitete Kämme aus dünnen Holzscheiben, fast immer mit geometrischem Design, sind eine typische Schmuckform Samoas. Sie dienten ausschließlich als Schmuckgegenstand und wurden ggf. zusätzlich mit kleinen Federn oder Blüten geschmückt.

## 61 Ohrspange *uuhe*

*Marquesas*
*Schildpatt, Delphin-Zähne, Glasperlen; Höhe 10,6 cm*
*Inv. 81108 (Slg. Scharf), 1912*
*Lit.: v.d. Steinen 1928 (2), S. 25f.*

Diese Ohrspangen wurden von Frauen getragen und in das Ohrläppchen eingehakt.

## 62 Kopfschmuck *peue koió*

*Marquesas*
*Delphin-Zähne, Glasperlen, Schnur; Länge 53,5 cm*
*Inv. 32374 (Slg. Kriech), 1910*
*Lit.: v.d. Steinen 1928 (2) S. 16f.; Biebuyck/v. Abeele 1984, S. 236f.*

Kränze aus einem Geflecht, von dem mit Glasperlen besetzte Stränge abgehen, die in den mit Delphinzähnen besetzten äußeren Kranz ›münden‹. Zumeist wurden weit über tausend Delphin-Zähne in ein einziges Kopfband eingearbeitet. Die Bänder waren vermutlich ein traditioneller Frauenschmuck, Feldaufnahmen belegen sie jedoch auch an Männern.
Die Zähne wurden von den nördlichen Marquesas-Inseln eingehandelt und bei zu großer Nachfrage auch durch Knochenimitationen ersetzt. Anstelle der Glasperlen wurden in voreuropäischer Zeit kleine Fischknochen verwendet.

## 63 Kopfschmuck *uhikana*

*Marquesas*
*Perlmuschel, Schildpatt, Kokosschnur; Länge 64 cm, Ø der Scheibe 18,5 cm*
*Inv. 119512 (ehem. Slg. Speyer), 1950*
*Lit.: v.d. Steinen 1928 (2), S. 17ff.; Biebuyck/v. Abeele 1985, S. 234f.*

Der Kopfschmuck *uhikane* galt als wichtigstes Schmuckstück der Männer und wurde zumeist in Verbindung mit hochaufragenden Federkronen getragen, die hinter der Muschelscheibe befestigt wurden (vgl. Abb. 43). Die im Zentrum durchbrochen gearbeitete Schildpatt-Auflage zeigt gegenüberstehende *tiki*, die mythische bzw. göttliche Ahnen der jeweiligen Familie verkörperten. Die Ornamente auf den Seitenstücken werden u.a. als Augenmotiv interpretiert.

## 64 Kopfschmuck *paekaha*

*Marquesas*
*Schildpatt, Triton-Schale, Perlmuschel, Porzellanknöpfe, Kokosschnur; Höhe 8,5 cm*
*Inv. 65006 (Slg. Kriech), 1910*
*Lit.: v.d. Steinen 1928 (2), S. 19ff.; Biebuyck/v. Abeele 1985, S. 238f.*

Der an europäische Kronen erinnernde Kopfschmuck wird mit den an einem Flechtband aus Kokosschnur befestigten Lamellen nach unten getragen. Die Lamellen bestehen abwechselnd aus Triton-Schalen und Schildpatt. Letztere sind im Ritzdekor mit *tiki*-Darstellungen verziert. Dieser Schmuck wird gewöhnlich als eine spätere Entwicklung des *uhikana*-Kopfschmucks (Taf. 63) betrachtet. Im späteren 19. Jh. wurde das Schildpatt gelegentlich bereits durch Bakelit ersetzt, das aus Europa eingeführt wurde. Gleichermaßen zeigen viele jüngere Stücke die Verwendung von europäischen Porzellan-Knöpfen anstelle der früheren Muschelscheibchen.
Männer trugen diesen Kopfschmuck zu Festen und kriegerischen Anlässen. Meist ragten aus der Mitte der Krone weiße Bärte, die von den älteren männlichen Verwandten ihres Trägers stammten und wie aufgesteckte Federn wirkten. In Hiva Oa trugen auch Frauen diese Kronen zu Festen, z.B. anläßlich der Frauen-*Tatauierung*, wobei sie die Krone mit einer hochaufragenden Frisur kombinierten.
Die Kronen wurden von Generation zu Generation weitervererbt und konnten von unterschiedlichen Mitgliedern der Familie getragen werden.

## 65 Federschmuck

*Oster-Insel*
*Federn, Schnur; Höhe ca. 55 cm*
*Inv. 5698 (Slg. Baessler), 1899*

Als Kopfkranz getragener Federschmuck, dessen in Abständen angeordnete Federn bei jeder Bewegung des Trägers mitschwangen.

## 66 Ohrschmuck *taiana*

*Marquesas*
1. *Walzahn, Glasperlen; Gesamtlänge 38 cm, Länge des Ohrsteckers 3 cm (ohne Stopper).*
   *Inv. 81888 (Slg. Scharf), 1912*
2. *Walzahn, Glasperlen, Schnur; Länge 31,5 cm, Länge des Ohrsteckers 3 cm (ohne Stopper).*
   *Inv. 81110 (Slg. Scharf), 1912*
*Lit.: v.d. Steinen 1928 (2), S. 23f.*

Dieser Frauenschmuck aus zwei beschnitzten Walzähnen wurde mit Hilfe eines kleinen Stoppers in den Ohren befestigt und am Hinterkopf durch eine mit Glasperlen besetzte Kette verbunden.
Die Ohrstecker sind in Form kleiner *tiki* geschnitzt, die Darstellungen beziehen sich häufig auf mythische Geschehnisse.

## 67 Brustschmuck *lei niho paloao*

*Hawaii*
*Walzahn, Menschenhaar, pflanzl. Fasern; Länge 32 cm*
*Inv. S 41341 (ehem. Slg. Helbig), 1985*
*Lit.: Hiroa 1964, S. 535ff.; Rose 1980, S. 18, 30ff., 196; Mack 1988, S. 130, 132*

Dieser bekannte Brustschmuck ist eine Besonderheit in der Schmucktradition Hawais, deren Hauptgewicht bei Feder- und Muschelketten liegt.

Er besteht aus einem hakenförmigen Anhänger, der in voreuropäischer Zeit wesentlich kleiner als bei den meisten uns überlieferten Exemplaren war und ursprünglich wohl auch aus Holz, Stein oder seltener aus menschlichen Knochen gearbeitet wurde. Die Spermwalzähne sollen einer Interpretation zufolge aus Amerika importiert worden sein, einer anderen zufolge war man auf die Zähne gestrandeter Tiere angewiesen. Der Haken ist an einem ›Band‹ befestigt, das hier aus je sechzehn aus Menschenhaar fein geflochtenen Einzelschnüren besteht, die in Schlingen gelegt und am Halsende zusammengefaßt sind.

Dieser Schmuck soll ausschließlich von Frauen getragen worden sein (Mack 1988, vgl. Abb. 42), wahrscheinlicher schmückte er jedoch Männer und Frauen aus angesehenen ›adeligen‹ Familien. Das hakenförmige Schmuckteil galt als Symbol, vielleicht sogar als Behältnis für *mana*, einer besonderen Kraft. Eine Interpretation besagt, daß er »eine Embryonen-Form, gestaltet als Halbkreis, *ho'aka*, darstellt, der wiederum das Gefäß für *mana* symbolisiert. Diejenigen, die herrschten, trugen den *lei nio palaoa* als Zeichen ihres besonderen Geburtsrechts. Der Halbkreis ist nach oben gebogen und bildet mit dem nach unten gebogenen Halbkreis des Helms oder des Kopfes eine durchgehende imaginäre Linie, die als Kreis oder Behälter für *mana* und Aura, der Essenz der *ali'i* (Herrscher) betrachtet wurde« (L. Jennsen, zit. bei Rose, 1980). Danach handelt es sich also um einen Schmuck, der die Abstammung des Trägers und wohl auch die Geschichte seiner Familie verkörperte.

### 68 Ohrschmuck *hakakai*

Marquesas
Walzahn; Ø 6,4 cm
Inv. S 40317 (ehem. Slg. Bretschneider), 1970
Lit.: v.d. Steinen 1928 (2), S. 24f.; Kaeppler/Gathercole/Newton 1979, S. 93

Dieser Männerohrschmuck wird durch eingesteckte Querhölzchen am Ohr befestigt. Er ist fast immer mit einem oder mehreren *tiki* verziert. Ältere Exemplare waren oft aus weniger kostbarem Material und blieben zum Teil unverziert. Der Ohrschmuck war festlichen Anlässen vorbehalten.

### 69 Hals- und Kopfketten

1. Cook-Inseln
   Kette mit verschiedenfarbigen Meeresschnecken; Länge 81 cm
   Inv. 5668 (Slg. Bässler), 1899
2. Samoa
   Kette mit Seeschnecken; Länge 75 cm
   Inv. 81 105 (Slg. Scharf), 1912
3. Samoa
   Kette mit dreifädig gearbeiteten Meeresschnecken; Länge 170 cm
   Inv. 81 106 (Slg. Scharf), 1912
4. Marquesas
   Kette mit Walzähnen; Länge 103 cm
   Inv. 5593 (Slg. Bässler), 1899

### 70 Haarstecker *'o le 'ie 'ula*

Samoa
Holz, Federn, Schnur; Höhe ca. 15 cm
Inv. 89173 (Slg. Sprösser/Krämer), 1913
Lit.: Krämer 1903, S. 287f.

Haarstecker aus roten Federn sind Teil des Kopfschmucks *tuiga* (Taf. 57). Die verwendeten kleinen Federn der Samoa-Papageien konnten direkt an dem Dreistabschmuck befestigt werden, präsentieren sich jedoch gewöhnlich als unabhängige Haarstecker. Sie wurden als ›rotes Kleid‹ bezeichnet und entsprechen nach Krämer der Lieblingsschmuckfarbe der Samoaner.

## MIKRONESIEN

### 71 Gürtel *tor*

Pohnpei (Ponape)
Bananenbast, Glas- und Muschelperlen, Spondylus-Abschnitte, Wolle; Breite 7,5 cm
Inv. L 1624/10 (Slg. Eberbach), 1927
Lit.: Hambruch/Eilers 1936, S. 285f.

Gürtel dieser Art wurden nur von Männern hohen Ranges getragen, die eingewebten Muster ließen die jeweilige Familienzugehörigkeit erkennen. Mikronesien ist das einzige Gebiet Ozeaniens, in dem mit Fasern gewebt wurde.

### 72 Gürtel *tor*

Pohnpei (Ponape)
Bananenbast, Glas- und Muschelperlen, Spondylus, Wolle; Gesamtlänge 156,8 cm
Inv. 122 079 (ehem. Slg. Gentner), 1961
Lit.: Hambruch/Eilers 1936, S. 285ff.
Vgl. Kat. 71

### 73 Kopfschmuck

Mortlock Inseln (Truk)
Palmblätter, Bast, Kokos- und Muschelscheiben; Länge 80,5 cm
Inv. 53 530 (Slg. Grapow), 1907

Dieser Frauen-Kopfschmuck ist für die Truk-Inseln wie für Guam belegt. Wahrscheinlich wurde er mit eingesteckten Federn als Tanzschmuck verwendet (vgl. Abb. 45).

### 74 Kopfschmuck *nagasáka*

Truk
Bananenfasern, Kokosschnur, Glas- und Holzperlen, Farbstoff aus Tumeric; Länge (o. Bindung) 33 cm
Inv. 34 900 (Slg. Podesta), 1904
Lit.: Krämer 1932, S. 101

Diese sogenannten Kopfraupen wurden von Männern oberhalb des Haaransatzes über der Stirn getragen und zumeist mit Haarkämmen (Taf. 78 u. 81) kombiniert (vgl. Abb. 46).

### 75 Brustschmuck

Yap
Schildpatt, Glasperlen, Spondylus, Bast; Ø 13 cm
Inv. 122085 (ehem. Slg. Gentner), 1961

Schildpattscheiben wurden in Mikronesien einzeln oder zu mehreren an Halsketten oder Schnüren befestigt als Brustschmuck (vgl. Abb. 47) getragen. Aus diesen runden Scheiben wurden aber auch Armreife gefertigt, indem mehrere Scheiben übereinander befestigt wurden.

## 76 Gürtel *pek*

*Truk*
*Pflanzenfasern, Holz, Kokos- und Muschelperlen, Glasperlen; Länge 66 cm*
*Inv. 34912 (Slg. Podesta), 1904*
*Lit.: Krämer 1932, S. 108f.*

Die bei diesen Männergürteln verarbeiteten Muschelperlen waren auf Truk hochgeschätzt, so daß die Gürtel einen großen Wert darstellten und nur zu besonderen Gelegenheiten getragen wurden.

## 77 Schmuckketten und Bänder

1. *Halskette (Detail)*
   *Karolinen-Inseln*
   *Kokosfaser, Spondylus- Kokos- und Muschelperlen; Länge 66 cm*
   *Inv. 40537 (Slg. Lössner), 1905*
   *Lit.: Krämer 1932, S. 166*
2. *Halsband (Detail)*
   *Jaluit (Marshall-Inseln)*
   *Kokosfaser, Kokos- und Muschelscheiben; Länge 39 cm*
   *Inv. 34936 (Slg. Podesta), 1904*
3. *Halsschmuck kejjeboul (Detail)*
   *Jaluit (Marshall-Inseln)*
   *Kokosfaser, Spondylus; Länge 69 cm*
   *Inv. 87586 (Slg. Sprösser/Krämer), 1913*
4. *Halskette*
   *Kiribati (Gilbert-Inseln)*
   *Kokosfasern, Kokos- und Muschelscheiben; Länge 82 cm*
   *o. Inv.*
5. *Stirnschmuck*
   *Marshall-Inseln*
   *Kokosfaser, Muschel- und Kokosscheibchen; Länge 71 cm*
   *Inv. 122077 (ehem. Slg. Gentner), 1961*
6. *Halskette*
   *Kiribati (Gilbert-Inseln)*
   *Kokos- und Muschelscheibchen; Länge 53 cm*
   *Inv. 2075 (Slg. Irmer), 1898*
7. *Stirnband bellil an buel*
   *Marshall-Inseln*
   *Bast, Schneckenschalen; Länge 53 cm*
   *o. Inv. (Slg. Krämer), 1913*
   *Lit.: Krämer 1938, S. 103*
8. *Stirnband bellil an buel*
   *Marshall-Inseln*
   *Bast, Schneckenschalen; Länge 69 cm*
   *Inv. 87593 (Slg. Sprösser/Krämer), 1913*
   *Lit.: Krämer 1938, S. 103*

## 78 Zierkamm *mákan*

*Truk*
*Holz, Glasperlen, Muschel- und Kokosperlen, Knöpfe, Hahnenfedern, Flaumfedern; Höhe (o. Federn) 28,7 cm*
*Inv. 34904 (Slg. Podesta), 1904*
*Lit.: Krämer 1932, S. 98*

Zierkämme wurden auf den Truk-Inseln seitlich ins Haar gesteckt getragen; sie wurden häufig zu mehreren von den Männern mit einer Kopfraupe aus gelb gefärbten Fasern (Taf. 73) kombiniert.

## 79 Halsschmuck *marremarre lagelag/buni*

*Jaluit (Marshall-Inseln)*
*Tridacna gigas, Spondylus, Kokos- und Muschelperlen, Pflanzenfasern; Breite (Anhänger) 13,3 cm*
*Inv. 87625 (Slg. Sprösser/Krämer), 1913*
*Lit.: Finsch 1914, S. 67; Krämer/Nevermann 1938, S. 100f.*

Diese wertvollen Halsketten waren den Oberhäuptern bzw. Mitgliedern der ersten Klane vorbehalten.

## 80 Halsschmuck

*Marshall-Inseln*
*Schildpatt, Spondylus, Pflanzenfasern; Breite (Anhänger) 10,5 cm*
*Inv. 118949 (ehem. Slg. Seeger), 1958*

Vgl. Taf. 79

## 81 Zierkamm *ebidjau*

*Truk*
*Holz, Federn, Pflanzenfasern; Höhe (o. Federn) 35 cm*
*Inv. 40519 (Slg. Lössner), 1905*
*Lit.: Krämer 1932, S. 98ff.*

Der Kamm symbolisiert die Schwinge eines Fregattvogels; er war kostbarer Teil des Männerfestschmucks und wurde mit Kopfraupen und anderen Kämmen (s. Taf. 73 und 78) getragen (vgl. Abb. 45).

## 82 Ohrschmuck

1. *Ohrschmuck marth*
   *Truk*
   *Kokos- und Conusringe; Länge 30,5 cm*
   *Inv. 16241 (Sgl. Hahl), 1901*
   *Lit.: Krämer 1932, S. 103f.*

Die hier verwendete Materialzusammenstellung ist für die Truk-Inseln typisch. Solche Ohrgehänge wurden, oft kombiniert mit Schildpatt-Ringen, zu mehreren in jedem Ohr getragen.

2. *Ohrschmuck-Paar*
   *Woleai, Yap*
   *Kokos- und Conus-Scheiben, Schildpatt; Höhe 5,5 und 6 cm*
   *Inv. 45959 (Slg. Senfft), 1906*
   *Lit.: Müller 1917, S. 25*
3. *Ohrschmuck marth*
   *Truk*
   *Kokos- und Conusringe, Glasperle, Schnur; Länge 28,5 cm*
   *Inv. 16242 (Slg. Hahl), 1901*

## 83 Ohrschmuck *aretijin*

*Nauru*
*Holz, Pandanus, Spondylus, Haar, Pflanzenfaser; Länge 11 und 12 cm*
*Inv. 96871 (Slg. Krämer), 1921*
*Lit.: Hambruch 1915, S. 11f.*

Ohrnadeln wurden auf Nauru paarweise von Männern und Frauen als Teil des festlichen Schmucks getragen.

## 84 Halsschmuck

*Nauru*
*Pandanusblatt, Hibiskusbast; Breite des Schmuckstreifens 5 cm*
*Inv. 87603 (Slg. Sprösser/Krämer), 1913*
*Lit.: Hambruch 1915, S. 96*

# Literatur

Bateson, G.
*Naven,* Stanford 1958

Beaglehole, J.C. (Hg.)
*The Journals of Captain James Cook on his Voyages of Discovery,* 3 Bände, Cambridge 1955/57

Behrmann, W.
*Im Stromgebiet des Sepik,* Berlin 1922

Belshaw, C.S.
›Changes in Heirloom Jewellry in the Central Salomons‹ in *Oceania,* 20/3, Sydney 1950, S. 1969-84

Bernatzik, A.
*Südsee,* Leipzig 1934
*Owa Raha,* Wien/Leipzig/Olten 1936

Biebuyk, D.P., u. N.v.d. Abbeele
*The Power of Headdresses: A Cross Cultural Study of Forms and Functions,* Brüssel 1984

Biró, L.
*Beschreibender Catalog der ethnographischen Sammlung L. Biró's; Ethnographische Sammlungen des ungarischen Nationalmuseums,* I, Budapest 1899
*Beschreibender Catalog der ethnographischen Sammlung L. Biró's (Astrolabe-Bai); Ethnographische Sammlungen des ungarischen Nationalmuseums,* III, Budapest 1901

Bodrogi, T.
›Kapkap in Melanesien‹ in *Beiträge zur Völker-Forschung. Hans Damm zum 65. Geburtstag. Veröffentlichungen des Museums für Völkerkunde Leipzig,* I, Berlin 1961, S. 50-65. Taf. 3-14

Brain, R.
*The Decorated Body,* New York 1979

Brewster, A.B.
*The Hill Tribes of Fiji,* Philadelphia 1922 (Nachdruck New York 1967)

Brown, P.
*Highland Peoples of New Guinea,* Cambridge 1978

Buck, P.H. (Te Rangi Hiroa)
*Arts and Crafts of Hawaii,* Sect. XII; Bernice P. Bishop Mus. Spec. Pub. 45, Honolulu 1964

Bühler, A.
*Mensch und Handwerk. Verarbeitung von Stein und Muschelschalen,* Basel 1963

Damm, H.
›Zentralkarolinen (2)‹ in *E.S.E.,* II, B, Bd. 10/2, Hamburg 1938

Danks, B.
›On the Shell-Money of New Britain‹ in *Journal of the Royal Anthropological Institute,* 17, London 1888, S. 305-317

Danneil, C.
*Die ersten Nachrichten über die Inselgruppe St. Matthias;* Internationales Archiv für Ethnographie, Leiden 1901, S. 112-126

Ebin, V.
*The Body Decorated,* London 1979

Edge-Partington, J., u. C. Heape
›An Album of Weapons, Tools and Ornaments‹ in *Articles of Dress etc. of the Natives of the Pacific Islands,* 3 Bände, o.O., 1890/98

Eichhorn, A.
*Die Herstellung von ›Muschelperlen‹ aus Conus auf der Insel Ponam und ihre Verwendung im Kunsthandwerk der Admiralitätsinsulaner;* Baessler Archiv, Bd. 5, Berlin 1916, S. 257-283
*Apparat zur Herstellung von Haarkörbchen auf der Insel Roissy;* Baessler Archiv, Bd. 5, Berlin 1916, S. 298-300

Ewins, R.
*Fijian Artefacts: The Tasmanian Museum and Art Gallery Collection,* Hobart 1982

Finsch, O.
*Sammlungen und Belegstücke aus der Südsee,* Wien 1898,
*Südseearbeiten; Abhandlungen des Hamburgischen Kolonialinstituts,* Bd. 14, Hamburg 1914

Frizzi, E.
*Ein Beitrag zur Ethnologie von Bougainville und Buka mit spezieller Berücksichtigung der Nasioi;* Baessler Archiv, Beiheft 6, Berlin 1914

Gardi, R.
*Tambaran. Begegnungen mit untergehenden Kulturen auf Neuguinea,* Zürich 1956

Gathercole, P., Kaeppler, A.C., u. D. Newton
*The Art of the Pacific Island,* Washington 1979

Graebner, F.
›Rückenamulette in der Südsee‹ in *Ethnologica,* Bd. 1, Köln 1909, S. 235-239

Greub, S. (Hg.)
*Art of the Sepik River,* Basel 1985

Haberland, E., u. M. Schuster
*Sepik. Kunst aus Neuguinea,* Frankfurt 1964

Haberland, E., u. S. Seyfarth
*Die Yimar am Oberen Korewori,* Wiesbaden 1974

Hagen, B.
*Unter den Papua's,* Wiesbaden 1899

Hambruch, P.
›Nauru‹ in *E.S.E.* II, B, Bd. 1, 2, Hamburg 1915

Hambruch, P., u. A. Eilers
›Ponape‹ in *E.S.E.* II, B, Bd. 7, Hamburg 1936

Hauser-Schäublin, B.
›Sammeln verboten, oder: Vergängliche Kunst‹ in: Greub, S. (Hg.) 1985
*Leben in Linie, Muster und Farbe. Einführung in die Betrachtung außereuropäischer Kunst am Beispiel der Abelam, Papua-Neuguinea,* Basel 1989

Healey, Chr. J.
›The Trade in Bird Plumes in the New Guinea Region‹ in *Occ. Pap. Anthr.,* 10, St. Lucia 1980, S. 249-275

Heermann, I.
›Ozeanien‹ in: Kußmaul, F. (Hg.) *Ferne Völker, Frühe Zeiten,* Bd. 1, S. 113-226, Recklinghausen 1983
*Südsee. Führer durch die Südsee-Ausstellung,* Stuttgart 1989
*Mythos Tahiti,* Berlin/Stuttgart 1987

Herzog, R.
*Tiki,* Berlin 1989

Hinderling, P., u. R. Reichstein
*Geldformen und Zierperlen der Naturvölker,* Basel 1961

Hinton, A.
*Guide to Shells of Papua New Guinea,* Port Moresby 1978

Joyce, T.A.
›Forehead Ornaments from the Solomon Islands‹ in *Man,* 35, London

Kaufmann, Chr.
*Papua Niugini. Ein Inselstaat im Werden,* Basel 1975
›Maschenstoffe und ihre gesellschaftliche Funktion am Beispiel der Kwoma von Papua Neuguinea‹ in *Tribus,* 35, Stuttgart 1986
(Hg.) *Kleidung und Schmuck,* Basel 1988

Kelm, G., u. D. Heintze
*Georg Forster 1754-1794. Südseeforscher, Aufklärer, Revolutionär;* Roter Faden zur Ausstellung 3. Museum f. Völkerkunde Frankfurt/Übersee-Museum Bremen, Frankfurt 1976

Kirk, M.
*Neuguinea: Gesichter und Masken,* München 1981

Koch, G.
*Materielle Kultur der Gilbert-Inseln;* Veröffentlichung des Museums für

Völkerkunde Berlin, N. F. 6, Abteilung Südsee III, Berlin 1965
*Kultur der Abelam: Die Berliner ›Maprik‹-Sammlung;* Veröffentlichung des Museums für Völkerkunde Berlin, N. F. 16, Abteilung Südsee VIII, Berlin 1968
*Materielle Kultur der Santa Cruz-Inseln;* Veröffentlichung des Museums für Völkerkunde Berlin, N. F. 21, Abteilung Südsee IX, Berlin 1971

Krämer, A.
*Die Samoa-Inseln,* Bd. II, Stuttgart 1903
›Truk‹ in *E. S. E.* II, B, Bd. 5, Hamburg 1932

Krämer, A., u. H. Nevermann
›Ralik-Ratak (Marshall-Inseln)‹ in *E. S. E.,* II, B, Bd. 11, Hamburg 1938

Leach, E.
›The Influence of Cultural context in Non Verbal Communication‹ in: Huide, R. A. (Hg.) *Nonverbal Communication,* Cambridge 1972, S. 315-347

Mack, J.
*Ethnic Jewellery,* London 1988

Mawe, T.
*Mendi Culture and Tradition: A Recent Survey;* PNG National Museum Record No. 10, Waigani 1985

Mead, S. M.
›The Mountain Arapesh. An Importing Culture‹ in *Anthropolog. Pap. Mus. Natural History,* 36/3, New York 1938, S. 139-349
(Hg.) *Te Maori: Maori Art from New Zealand,* New York 1985

Müller, W.
›Yap‹ in *E. S. E.,* II, B, Bd. 2, Hamburg 1917

Neuhauss, R.
*Deutsch Neu-Guinea,* Bd. I, Berlin 1911

Nevermann, H.
›St. Matthias-Gruppe‹ in *E. S. E.,* II, A, Bd. 2, Hamburg 1933
›Admiralitäts-Inseln‹ in *E. S. E.,* II, A, Bd. 3, Hamburg 1934

Paravicini, E.
›Über kapkap und kapkap-ähnlichen Schmuck von den britischen Salomon-Inseln‹ in *Ethnos,* 54, Stockholm 1940, S. 148-164

Parkinson, R.
*Dreißig Jahre in der Südsee,* Stuttgart 1907

Pycroft, A. T.
›Santa Cruz Red Feather Money‹ in *Journal of the Polyn. Society,* 44, Wellington 1935, S. 173-183

Rabineau, Ph.
*Feather Arts,* Chicago 1979

Reche, O.
›Der Kaiserin-Augusta-Fluß‹ in *E. S. E.,* II, A, Bd. 1, Hamburg 1913

Reichard, G. A.
*Melanesian Design,* Bd. 1, 2, New York 1933

Rose, R., u. a.
*Hawai'i: The Royal Isles,* Bernice P. Bishop Mus. Spec. Pub. 67, Honolulu 1980

Rubin, A. (Hg.)
›A Historic Admiralty Islands kapkap and Some Ethnological Implications‹ in *Journ. Polyn. Soc.,* 89, 2, Wellington 1980, S. 247-258
*Marks of Civilization. Artistic Transformation of the Human Body,* Los Angeles 1988

Schindlbeck, M.
*Männerhaus und weibliche Giebelfigur am Mittelsepik, Papua-Neuguinea,* Baessler Archiv, N. F. 33, Berlin, S. 363-411

Schulze Jena, L.
*Forschungen im Innern der Insel Neuguinea;* Mitt. aus den deutschen Schutzgeb., Erg. Heft 11, Berlin 1914

Schuster, C.
›Kapkaps with Human Figures from the Solomon Islands‹ in *Acta Ethnographica,* 13, Budapest 1964, S. 213-279

Seeger, A.
›The meaning of Body Ornaments‹ in *Ethnology,* 14, Pittsburgh 1975, S. 211-224.

Selenka, E.
*Der Schmuck des Menschen,* Berlin 1900

Sillitoe, P.
*Made in Niugini: Technology in the Highlands of Papua New Guinea,* London 1988a
›From Head-Dresses to Head-Messages: The Art of Self-Decoration in the Highlands of Papua New Guinea‹ in *Man* (N. S.), 23 (2), London 1988, S. 298-318

Specht, J., u. J. Fields
*Frank Hurley in Papua,* Bathurst 1984

von den Steinen, K.
*Die Marquesaner und ihre Kunst,* Bd. II, III, Berlin 1928

Stephan, E.
*Südseekunst,* Berlin 1907

Stöhr, W.
*Melanesien: Schwarze Inseln der Südsee,* Köln 1972
*Kunst und Kultur aus der Südsee: Sammlung Clausmeyer Melanesien,* Köln 1987

Strathern, A.
›The Rope of Moka: Big-Men and Ceremonial Exchange in Mount Hagen, New Guinea‹; *Cambridge Studies in Social Anthropology,* 4, Cambridge 1971

Strathern, A., u. M. Strathern
*Self-Decoration in Mount Hagen,* London 1971

Strathern, M.
›The Self in Self-Decoration‹ in *Oceania,* 49/4, Sydney 1979, S. 241 ff.

Tischner, H.
*Dokumente verschollener Südsee-Kulturen,* Nürnberg 1981

Vogelsanger, C., u. K. Issler
*Schmuck – eine Sprache,* Zürich 1977

Waite, D. B.
*Art of the Solomon Islands in the Collection of the Barbier Müller Museum,* Genf 1983
*Artefacts from the Solomon Islands in the Julius L. Brenchley Collection,* London 1987

Weiner, J. F.
›The Heart of the Pearl Shell‹; *Studies in Melanesian Anthropology,* 5, Berkeley 1988

Williams, F. E.
›Natives of Lake Kutubu. Papua New Guinea‹ in *Oceania,* 11/2, Sydney 1940, S. 121 ff.

E. S. E. = Ergebnisse der Südsee-Expedition 1908-1910, G. Thilenius (Hg.), Hamburg 1913 ff.

# Photonachweis

Die Photoaufnahmen der im Tafelteil abgebildeten Objekte stammen von Uwe Seyl, Stuttgart. Die im Textteil abgebildeten Objekte aus den Sammlungen des Linden-Museums, Stuttgart, photographierten Ursula Didoni (Abb. 3, 4, 28, 31) und Uwe Seyl (Abb. 9, 12, 13, 15, 19, 21-23, 30, 37, 39). Die Feldaufnahmen stammen aus den Photoarchiven des Linden-Museums (Abb. 1, 2, 5, 8, 14, 16, 18, 20, 24-27, 35, 36, 38, 40-43), des Museums für Völkerkunde, Basel (Abb. 7, 29; Gardi: Abb. 6; Beisert: Abb. 32-34), und des Museums Rotorua, Neuseeland (Abb. 44).